BRAVING THE PEAK

赤心巔峰

導演　編著
楊守義

〈專文推薦〉

雙腳為筆，汗水為墨，改寫中央山脈大縱走新紀錄

行政院政務委員　張景森

依據地質學家的研究，在菲律賓板塊與歐亞板塊的擠壓下，台灣自地表隆起。當然，在這個造山運動發生之前，曾經歷過一億多年的劇烈變遷，歷經滄海桑田，才有了如今這塊讓我們得以安身立命的土地。

數百年來，無數的先民踏足於這塊土地，行經高山、低谷與平原，又經過無數次的遷徙，開創出如今的繁榮景象。我們無法體會先民們如何篳路藍縷地穿梭於中央山脈的山脊與稜線，從此處遷徙到彼處；但我們可以透過今人攀登中央山脈的艱辛，領略其中一二。

說起來我也算是個「跑咖」，雖年逾花甲，但始終維持著跑步和運動的習慣。我曾踏上合歡越嶺古道，並完成「台北大O」二十一連峰的山徑越野跑；二○二三年，為了挑戰睽違三年半的「一○一登高」，更在越野神人周青的安排下，做登高前的體能訓練。可以說，我對山林越野運動並不陌生，因此，在閱讀《赤心巔峰》一書時格外有感，對於古明政與周青從事「赤心巔峰」中央山脈大縱走的堅苦卓絕精神尤其感到佩服。

對一般人來說，要在平地上沒日沒夜地走上一天尚且困難，更遑論古明政與周青只用了短

短的八天十六小時五十四分，便以雙腳為筆、汗水與淚水為墨，寫下中央山脈大縱走的最新紀錄。

最令我感動的是，他們成功克服了途中遭遇的風雨、劍竹林的無情穿刺、破碎的地形與岩塊、消失的山林路徑、睡眠不足與體力透支等考驗；很多時候，他們甚至只能靠著一盞頭燈，或走或跑地在危機四伏的暗夜森林中前進。尤其是二人從齟齬、衝突、離棄、淚水與怒吼中言歸於好，相伴完成挑戰的過程格外撼動人心。在行文走筆間，透過毫不虛偽矯飾的文字，我心馳神往地隨他們跑過了所有的崎嶇山徑，並在其中看到了樸實無華的真情，以及人性的黑暗與光明。

若說古明政與周青的中央山脈大縱走是一道主菜，那麼書中其他作者與山林的故事便是前菜、沙拉、甜點與咖啡，若是缺了他們，這一餐便顯得不完整了。不論是高翊峰以小說筆觸所寫的「北一段」、林廷芳所寫的「北二段」、金尚德的「北三段」、雪羊的「南三段」、沙力浪的「南二段」、山女孩的「南一段」，每則故事都各自描繪出中央山脈的不同風光，也各自精采，缺一不可。

這本書可能會掀起另一波中央山脈大縱走或攀登百岳的風潮，讓人們透過運動獲得健康，更讓人們親眼領略台灣山林之美，遙想先民開闢山徑的艱難與辛勞，從而更珍惜我們現今所擁有的一切，因此，我非常樂意將它推薦給大家。

〈專文推薦〉

為每一位中央山脈越野縱走勇士喝采

歐都納董事長　程鯤

帶著興奮的心情，程鯤很榮幸能有機會在此表達我心中的感動。在台灣山岳界中央山脈縱走有幾個重要的里程碑，其中一個里程碑是在一九七一年，在體育會山岳協會（今中華民國山岳協會）推動下，由「百岳之父」林文安先生主持，與山岳先進發起了聞名國際的「中央山脈大縱走」，山岳界四大天王丁同三、林文安、蔡景璋、邢天正等前輩完成了制定「台灣百岳」的壯舉，台灣高山運動也從這時開始蓬勃發達。

另一個重要里程碑，就是二○○六年由中華民國山難救助協會整合了官方與民間的登山資源，推動了台灣五大山脈的縱走探勘計畫，花了五年時間完成這個艱難但令人敬佩的歷史任務。也是台灣第一次為這片美麗的山林留下了最完整且最豐富的圖文珍貴記錄。

這樣一份包含路線、水源、緊急宿營地及 GPS 航跡圖與行動電話通訊點的珍貴資料，不論是往後提供有意前往的山友參考，提升登山者自身的安全之外，如有緊急救護需求，這更是一份相當重要的資料，讓親近這片美麗山林綠色寶藏的朋友，可以獲得更多且更安全的保護。

期間並完成了直線距離三百二十公里、全程六百多公里的超長段中央山脈大縱七十九天的蠻荒

長征。而這次的「赤心巔峰」中央山脈大縱走，這段總距離達三百三十二點六六公里的長征，藉由詳盡的事前規劃和補給系統，並在導演楊守義的記錄下，透過鏡頭刻畫兩位跑者古明政與周青經過縝密安排，並配合高強度的體力和天候的考驗，締造八天十六小時又五十四分鐘即完成中央山脈越野縱走的紀錄，也讓大家可以更身歷其境地感受中央山脈的美麗與神秘。

歐都納非常開心能有機會參與二〇〇六年的中央山脈縱走，並為這次「赤心巔峰」中央山脈越野縱走計畫前置作業略盡棉力，與大家一同為山岳界努力，為山林留下重要的紀錄，也見證台灣登山運動發展史的重要里程碑。台灣真是塊寶地，而寶藏就藏在美麗的山林裡，相信在各位先進的齊心合力下，台灣山岳的美定能讓更多人看見！

〈專文推薦〉

山徑越野 挑戰百岳

中華民國山岳協會理事長 黃楩楠

關於台灣百岳

中華民國山岳協會，傳承自一九二六年日治時期「台灣山岳會」，全職擔負安全登山運動的開展，並永續經營拓展多元山岳活動，及台灣山岳的國際化。

從事登山運動以循序漸進，配合登山教育，繼往開來。

一九六〇年代全力推動高山運動，成立「五岳俱樂部」，以五岳為目標，喚起國人對高山的認知，鼓勵多多參與。

一九七〇年代登山運動日益增進，除五岳外應有更高更遠的目標，向上邁進，決定成立「台灣百岳俱樂部」策劃安全登山，拓展新域的理念，著手規劃「標高一萬英尺以上，地圖註有山名，立有三角點為優先選錄標準」，百岳於是定焉。

一九七一年九月二十七日至十月二十九日首度中央山脈大縱走。

因應未來趨勢，運籌百岳基業，特辦空前大縱走活動，召募六十位菁英山友，攀登六十座

脊樑山脈高峰，隊伍分二：

● 白隊（北隊）：林文安、蔡景璋領軍，由審馬陣山向南→六順山合計完登二十八座高山。

● 藍隊（南隊）：刑天正、丁同三領軍，由卑南主山向北→六順山合計完登三十二座高山。

兩隊十月二十九日會師於七彩湖畔，慶祝中華民國六十歲生日快樂。

一九七二年十二月五日羊頭山頂，立石為證，成立「台灣百岳俱樂部」，當時百岳編號羊頭山 No.100，玉山 No.1，深具由低望高向上奮進的意義。

至今百岳登山風潮鼎盛，歷五十一年更茁壯，完百者遍地開在，創見個人「人生的里程碑」。

從「台灣山脈系略圖」可很清楚看見高山脈絡的分布與連結，除百岳路線外，依圖示及現代科技，可探討高山新路徑，將百岳外的「鑽石山徑」照亮岳界，讓山友勇敢去勇闖天關，再創佳績，至今測出有三〇〇〇公尺以上高山計二百六十八座，不愧是山岳王國。

經半世紀的積累，「台灣百岳」是攀登高山的代名詞，百岳山徑編織了台灣山岳文化的基礎環境，登山運動的重要識別「金字塔」。

多元山域活動發展

百岳運動的展演下，衍生多樣的活動型態，因山域而興起，如雨後春筍而發展。溯溪、溪降、雪域活動、單攻、山徑越野跑、定向越野、高山越野車、賞鳥、動植物保育、步道路標施作認養維護、淨山減碳、登山教育、登山協作、山難救援等，可供為登山產業的推展，榮景可期。

山域多元化的發展對大自然環境的影響，不可不慎，山友應秉承「與大自然和諧共處」的最高理念，並聆聽「內心良知」，進行山域活動。

關於山徑越野跑

山徑越野屬於高難度冒險山域運動，現前在郊山頗盛行，在百岳高山，囿於法規，唯有「偷跑」來滿足需求，累積經驗。

「山頂狼」古先生與「越野一哥」周先生，二位英雄，賦有鐵人般的體力，不分晝夜，向前奔放，為台灣山岳運動寫下了「歷史的豐碑」，創造空前紀錄，無畏和永不放棄的堅毅精神，彰顯登山價值，帶給岳界無比驕傲與自信。

成功的背後「登山素養」是必修的要素，是完登的動力，包括：

1.縝密計畫，2.體能訓練，3.裝備齊全，4.補給充備，5.路標預設，6.科技運用，7.遠距

救護，8.天候應變，9.登山保險，10.安全機制。

更重要的是「登山價值」的展現，相互關懷，互助合作，「因接觸而瞭解，由瞭解而疼惜」。

爬梳歷史，書寫登山記錄，描述情境的各篇要聞資訊，道出山友的心聲與認知，勇毅向前的意志，足供後學山友作為寶貴講義，以先進者為師，更豐富了各百岳路段登程的心靈饗宴。有您真好！

新興山域運動的引進，須植根於本土的發展需求，山徑越野跑，對於山域事故搜救的黃金時間，可作最佳服務貢獻，岳界須勇於創新、堅毅向前，與國際齊驅並進。

穿越挑戰，以達巔峰。

書寫我們的母親 中央山脈

資深主播、名主持人 廖筱君

中央山脈是台灣島的護國神山,猶如台灣的母親。

鳥瞰群山之島,由超過兩百多座海拔三千公尺以上高山組成的龐大山體,猶如台灣的脊椎神經,牽動著島嶼生態、地理、水文、歷史、產業,是安定台灣的偉大存在。

但我們對孕育島嶼的山林母親卻極其陌生,我們鮮少談論他們,不熟悉他們的名字、關於他們的傳說身世故事,更不清楚他們一張張的臉。

透過「赤心巔峰」兩位主角八天半中央山脈縱走的自我挑戰,看見台灣高山崢嶸壯闊的姿態,野性動感的生命躍動,還有我們引以為傲的台灣精神。

「赤心巔峰」告訴我們,如果沒有探索的熱情、沒有冒險的性格,我們是找不到走進群山的林道;如果不勇於離開舒適圈,我們是無法翻越自己的山峰,邁向人生的巔峰。山徑猶如人生的賽道,透過登山,與自己對話,突破自我。

赤心巔峰的團隊是我熟識多年的夥伴,他們上山下海長年投入生態自然科普的記錄工作,對台灣土地紀錄充滿熱情。這次我很榮幸能參與他們,擔任電影監製的角色,與他們一同邁向

群山，重新認識台灣。

　　今天，期待看見更多創作者透過不同的面向，記錄、創作中央山脈，再次看見台灣群山的容顏，書寫台灣母親的故事。

向「用生命挑戰極限的勇士們」致敬

財信傳媒集團董事長　謝金河

台灣有超過五百萬熱愛登山健行的運動人口，而我也是其中一位「愛山成癡」的登山者。

每週六下午，我堅持參加捷兔跑山已有三十年以上、超過一千次的跑山經驗，週日也會跟三五好友，投身山林之中，享受偷得浮生半日閒的樂趣。不僅如此，我也參與極限越野賽，帶隊攀登阿里山、雪山，甚至多次攻頂玉山。每一次的挑戰都為我帶來截然不同的刺激和體驗，以及滿滿的成就感。

還記得在二○二二年九月，廖筱君小姐與「山頂狼」古明政兄和「越野一哥」周青先生兩位跑者來到辦公室拜訪我，得知他們計畫以最快速度挑戰穿越中央山脈，這是堪稱最多山頭、最長距離的高難度挑戰，我心想這簡直是不可能的任務！但當我觀賞完楊守義導演的電影《赤心顛峰》後，看到這兩位勇士在短短十天九夜（實際上只用了八天十六小時五十四分）克服重重困難，最終順利完成任務，實在令人深表敬佩。更感動的是背後的攝影團隊、補給團隊，以及無數曾經給予幫助的支持者共同完成的創舉，看的讓人熱淚盈眶。

其實人生的抉擇常在一念之間，做與不做，只有一線之隔。記得有一年，我跟團隊一起攀

登雪山，夜宿三六九山莊，在沒有網路的世界裡，五點吃飯，六點天就暗了，準備睡覺。夜晚大雨滂沱，整晚不停，在清晨兩點吃過早餐後，有同伴建議打退堂鼓，「天亮後下山？」有人說：「這個時候出去，鞋子肯定全濕」，也有人說：「在超低溫下，身體可能受不了！」雖然內心很掙扎，但我知道機會難得，於是建議休息一下，等天亮再說。沒想到，三個小時後雨漸歇，我們決定出發，只攜帶水向前。我和夥伴們說，先上黑森林、圈谷，再看看要不要攻頂。到了圈谷 9.8K，距離雪山主峰只剩一公里，我相信大家能登頂。然而路況艱辛，碎石坡及陡峭山路，加上高海拔，空氣稀薄，每走一步，都是重重的喘氣聲。走了近一小時，終見海拔三八八六公尺的雪山。這趟 10.9K 的行程比玉山難度高，從雪山頂下來，感受到從三六九山莊到雪山的 3.8K 相當考驗，過程雖艱辛，但快樂的感覺無與倫比，當然也感謝當時的自己沒有放棄。

透過導演和跑者的故事，我們被帶入「護國神山」中央山脈的奇妙世界，彷彿親身體驗了那片土地的風貌。或許是峰頂周遭的壯麗群山景致美的讓人流連忘返，又或許崎嶇艱辛的山路讓人步履蹣跚，無論如何，這片土地是我們的家園，台灣就如同母親般呵護著我們。在這片土地上生活，我們心存感恩，共同交織出動人的生命力！

目錄
CONTENTS

CHAPTER 1

CHAPTER 2

〈前言〉

看見中央山脈的臉

楊守義

我是一個紀錄片導演，大部分上山的理由，是為了拍攝生態走進步道。其實都走不遠，因為林道有太豐富的生態可以拍攝，往往一開機，觀察記錄，就是一整天。但我知道山的深處，就是中央山脈的主稜。這條綿延的山徑，到底是怎麼樣的面貌？直到《赤心巔峰》的紀錄片啟動，我才有機會透過攝影鏡頭更專注於拍攝中央山脈的臉、他的肌理、輪廓、大氣現象，還有人的故事。

大自然巧奪天工的面容

來點科普吧：

在地質學家的眼中，台灣島是地表上年輕的島嶼之一，活潑與不穩定是台灣高山的特色，這也意味著包容一切可能發生的事。

多變是台灣高山的常態，面對著巨大氣候系統——太平洋，每年吸飽溫暖海水的超級颱風，總是來勢洶洶向西前行，為的就是會會這堵超過三百公里長的巨大山牆——中央山脈。就像是

與大神對峙般，這也注定中央山脈龐大的軀體，千百年來得不斷接受各種氣候的擾動與影響。

高山植物提供了一些線索。

原本高大的玉山圓柏喬木，也得蜿蜒匍匐，放棄自尊，才能在稜線上生存下來。箭竹以及其彈性、可撓的身軀，在稜線岩盤上低調的生根蔓延，才得以稱霸高山。這就是台灣高海拔光景，想要一窺山色美景的登山人，要向這些野性的生命學習。如不以謙卑的姿態入山，很難在高山「待久一點」、「走遠一點」。

這嚴峻難以生存的三千公尺海拔山地，卻又被稱為諸神的花園。其實詩人美麗的讚美，揭露了高山殘酷的事實，「爭奇鬥豔，只為存活」。為了搶奪高山短暫溫暖的氣息，花草只能拒絕低調，以又紅、又紫、又黃的鮮豔色彩，吸引高山少之又少的昆蟲幫助授粉、繁衍後代。美麗、鮮豔、又短暫的生命，搭配山風雲霧、各種大氣景觀，高山迷人之處，吸引著登山客躍躍欲試。

謎樣臉龐，多樣書寫

這次《赤心巔峰》一書，除了紀實性的呈現古明政與周青兩人，如何完成八天半的中央山脈縱走挑戰外，我與商周出版的夥伴，一同討論出以不同世代的山岳家、文學家、古道作家、原住民作家，搭配中央山脈北一段、北二段、北三段、南三段、南二段、南一段，由北而南的山徑，試圖勾勒中央山脈不同角度的臉龐，透過書寫者不同的視角、不同的時空背景，以多樣的創作風格，讓同一條百年山徑，呈現出多彩的光譜。

北一段：愛山人的魔幻寫實

擅長魔幻寫實的高翊峰，透過科幻的想像，將時空與歷史模糊，以小說形式，創造出戰後倖存的爆破大隊T少校，投入高山測繪員工作的故事。這半機器人的高山測繪員T少校，以精準科學的數值，帶領讀者從勝光登山口登上南湖圈谷中央山脈北一段的故事，相當精彩。

透過科幻小說形式，為山岳書寫帶來新的文字趣味與力量。神來一筆的是，電腦殘存的人類記憶裡，勾勒出一段高山救援任務，與救災倫理的省思。愛山人是熱血的，即使你的身體已成為冰冷堅實的機器，「山」依然能觸動T少校生命記憶深處珍藏的一段暖暖回憶。

北二段：翻越青春與成長，山教會我們許多事

北二段接力的是林廷芳董事長，他不僅是一位成功的實業家，更是從年少就解鎖百岳的資深山岳人。作者是從救國團到大學登山社「訓練系統」所養成的山岳精英，藉由縝密的規劃與團隊行動，完成無數百岳縱走攀登，並熱心參與山林教育服務。

透過他溫暖的筆觸，像懷舊電影一樣，把讀者拉進五十年前的台灣山林。文字鋪展如浮光掠影般，將當時的山林樣貌……軍卡車、林業伐木車、軍用夾克、救國團山地訓練等……，喚起許多人的記憶。在當時登山背包的背負系統還不普及，輕量化也還未問世的年代，大家都負重

三十公斤上山，探索的熱情與青春汗水的氣息，透過文字，依稀還迴盪在北二段的群山雲海中。

跟著作者的北二段，我們翻越了年少輕狂的青春，經歷台灣經濟的成長，登山者們有了家庭、事業、身體、心理也產生了變化。高山依舊，只是隨著歲月，「山」映畫在我們心中的樣子，對應了我們生命長河中不同的處境。「山」教會我們的事，正是如此。最後唯一不變的，還是那一份對高山渴慕的初心。

北三段：在古道上，與歷史人文交會

如果時光刻度調回到百年前的光景，中央山脈他會是什麼容貌呢。

北三段由金尚德執筆，以歷史與人文的十字路口來書寫北三段。我認識金大哥已有十五年，當時 Discovery 頻道企劃「謎樣台灣」系列節目，呈現台灣與世界歷史碰撞的故事。

我們拍攝團隊以金尚德多年踏查太魯閣戰爭的任務，開啟花東百年的人文歷史探索。太魯閣峽谷有兩種古老的靈魂，一個是守護 Gaya 祖靈的太魯閣族，一個是誓死效忠日本天皇的神風特攻隊，歷史讓這不該碰撞在一起的事，就這麼戲劇的衝撞在一起。十六世紀的大航海時期，開啟了殖民時代與帝國主義興起，帝國的槍砲對抗原住民的獵刀，十八世紀末也在台灣上演。

這些故事，都封存在台灣中級山岳與高山古道稜線中。

我相信石頭會說話，金尚德師承古道專家楊南郡老師，透過他們的踏查，陸續揭露百年來發生在中央山脈北三段可歌可泣的故事。

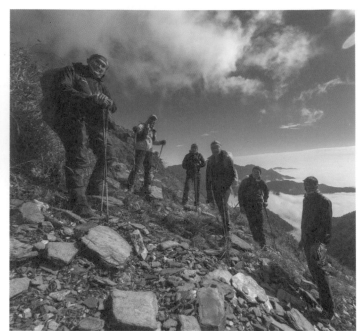

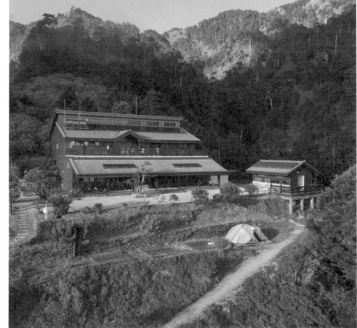

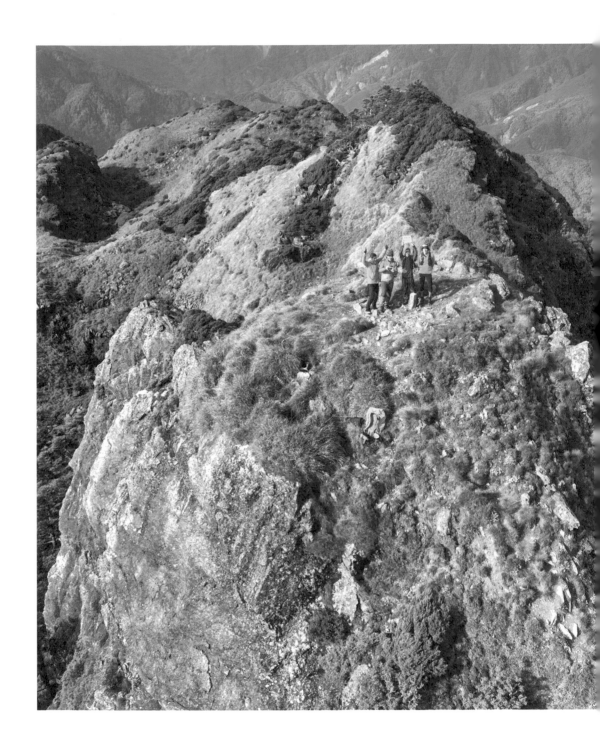

風葬的歷史，山谷的風還是依稀低聲傳講，指引那些為著歷史真相上山的學者，翻找出埋藏在中央山脈裡的先民故事。

南三段：走進島嶼的心臟地帶

深邃複雜的南三段，就找雪羊來寫吧。

那時是這樣想的，而這位小老弟，也真的一口答應了。真是好江湖義氣。

有著學院森林系的知識，又加上新聞研究所紀實報導的訓練，雪羊從關門古道研究出發，如輻射擴散式的把整個「中央山脈大南三段」梳理的相當完整，可以說是台灣少數能透徹記錄南三段的人，因為體力、時間、路線，都需要極大的付出。畢竟這裡是台灣島嶼的最深處，屬於心臟地區，難怪他能寫的痛徹心扉（我指的是他的研究所論文）。如果想「看透」台灣，你必須認識南三段，就從雪羊這篇開始吧。

南二段：神話、獵人、古戰場

南二段由布農作家沙力浪執筆，南二段不但是布農族重要的傳統領域，也鄰近玉山群峰，其中八通關古道東西貫穿，更是日軍與布農族的古戰場所在。

沙力浪從「為何要上山」的提問，開展出他追尋部落歷史、跟著兄長回到自己的傳統領域。

沙力浪走出他「霧裡的山」，遇見自己的歷史，還有南二段那三群山起初的名字。他的文章

字句，如同布農傳統織布機一般，把族人的獵徑、遷移路線、古戰場、傳統領域、山名、神話，橫縱交錯在一起，編織出一幅瑰麗的布農族與南二段的故事。

南一段：不是冒險，而是緩慢探索

南一段是中央山脈的最南端，當南橫公路再度開放後，成為近年登山的熱門選項。山女孩與 Mao 是我一直關注的山岳書寫部落客，邀稿時山女孩告訴我，南一段他們要以極度緩慢的方式來體驗，我非常的期待。

由於南一段是單面山地形，所以向西展望，腳下盡是崩塌受侵蝕的危崖，而陵線東面則是舒緩的高山草原與森林。這反差的地景面貌，讓腳前的山徑顯的不凡與傳奇。

南一段是全段處於北回歸線以南的山徑，陽光、水氣、溫度以及日夜溫差，與中央山脈北段有著不一樣的感受，植被也出現變化。缺乏水源的山徑、炎熱焦烤的箭竹草原土徑、夜晚光透的銀河天際，在山女孩的女性書寫中，高山不是冒險，它是心靈探索，而身旁的夥伴才是她最珍視的旅途風景。

屬於自己的一段山

最後，每一個人都有一段對於山的深刻記憶與故事。

「赤心巔峰」啟動的第一年，九月最後一天的清晨，父親在睡夢中安詳離世，享壽八十八

歲。父親在南京通信兵學校跟著最後一批軍隊來到台灣。當時他還是一個學兵。中美斷交，父親在美國受電子通信訓的任務中斷，難得「留美」的他，幾個月就回到台灣。他成了通信軍官。

告別式後，我與家人一起協助整理父親的遺物。父親有一個非常舊式鐵衣櫃，像個直立斑剝的冰箱一樣，裡面有他軍職時授動的獎章、在美國受通信訓的照片。他熱愛拍照，留下許多受潮的35mm底片，這些照片中有不少民國四十幾年的城市街道。我知道有了我們這五個小孩以後，他就把他的青春記憶都鎖在這鐵衣櫃中了。

鐵櫃中有一件非常厚長的軍用大棉襖，這讓我回想起與父親的一段記憶。合歡山曾經有一個國軍通訊基地，父親就在那裡任職服務。我對小時候父親的印象相當模糊，因為他總是在合歡山通訊基地值班，很久才能回家一次，透過父親的照片，我的兒少回憶才被喚起。

有一次我開車帶他遊合歡山武嶺時，他告訴我，當時公路局的車因天候關係沒辦法上山，因此遇到放假、任務換班，或是我們小孩生病時，他總是孤身一人走在台十四甲線。有時甚至夜奔山路，從合歡山走到霧社部落下山，為的就是趕往台中八〇三醫院，探望在病床的孩子。

父親年輕軍職歲月，常駐台灣高山，他喜愛花草，他懂山，總是謙虛待人，並以「謙遜」為我們的家訓，以「基督信仰」為我們的至寶至今。

我以《赤心巔峰》一書，紀念天國的他。

1

劇烈跳動的心，
滿懷希望的勁

距離 •
北一段三十六公里：勝光起登→審馬陣山→南湖北山→南湖東峰→
南湖大山→南湖南峰→巴巴山→巴巴南稜→中央尖東峰→中央尖山→
中央尖西峰→大石頭營地
北二段三十五公里：大石頭營地起登→甘薯峰→無明山→鈴鳴山→
畢祿山→大禹嶺→石門山→滑雪山莊

時間 •
北一段十八小時，北二段十六小時

爬升 •
北一段四四三九公尺，北二段三二七九公尺

攝影師 •
陳鵬中　隨隊攝影

補給團隊 •
李國韶、王家杰、吳承璋、張逢源、范光夫、李俊昌、群創光電登山社

要走最正統的路

「呼──呼──呼──」，深夜裡的高山，除了蟲鳴或偶有幾隻領角鴞從遠處呼喚，此刻的聲音，只剩下規律的喘息聲，以及雙腳踏在山徑上的紮實回響。

越野好手古明政、周青以及攝影師陳鵬中，在黝暗山林中，快速地往前行進。

在黑夜裡行進，視線僅止於頭燈所照射出來的前方一小片圓，但絲毫不影響兩人的步伐。

這段路他們走了至少四次，且幾乎都是在極度惡劣的氣候下進行。

上路沒多久，古大哥隨口問了周青此刻的心情。

「很複雜欸，一方面看到天氣很好，覺得應該會滿好走，算是有自信；但另一方面，想到要走這麼多天，心裡面還是滿怕的。」周青一邊喘氣一邊說。

「你也是怕受傷或是意外吧？不然應該都沒問題的，除了巴巴山南稜。你還記得我們上次來走的時候嗎？」

憶起規劃之初，當時考量一般北一段縱走路線是先下切至中央尖溪，再上中央尖山。但古大哥的想法是，要走最正統、最完整的中央山脈主脊線。

「當然記得啊！規劃的時候你說要從巴巴山南稜接過去中央尖山，我本來想說沒什麼，結果實際走了才知道有多難走。」

踩在柔軟的松針上，頭燈隨著快速的步伐上下晃動，偶爾有幾片楓紅映入眼簾。古大哥喘著氣苦笑：「是啊，那一段真的很不好走，因為沒有人在走，所以幾乎沒有路跡。但我相信我們有成功過一次，也綁過布條，今天應該會很順利。」

二〇二二年十月一日午夜十二點，為期十天，名為「赤心巔峰」的中央山脈大縱走計畫，就從勝光登山口正式開始。

宛如希望的光

或許是興奮的情緒使然，腎上腺素使兩人愈走愈快，甚至開始跑起來。

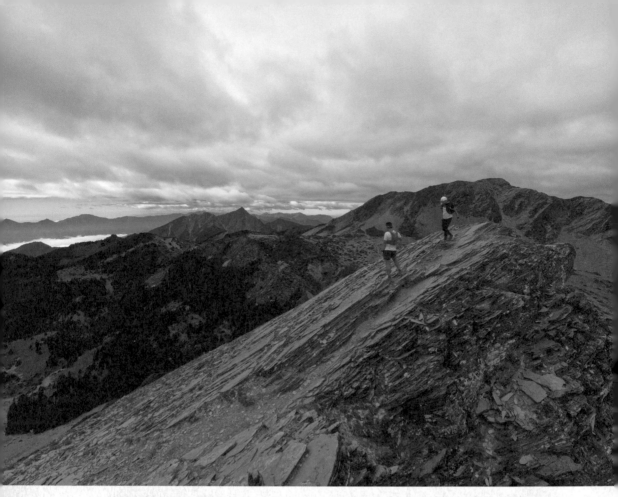

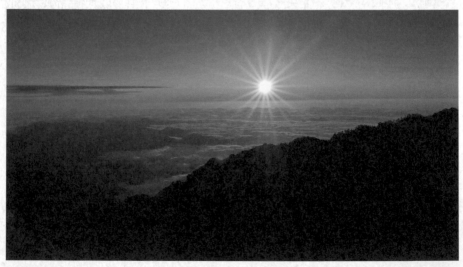

兩人與攝影師快速地撿了審馬陣山頭，再以越野跑姿態跑過審馬陣大草原，接著上了南湖北山。此時已可見天空露出魚肚白，兩人沒有慢下腳步，繼續以飛快的腳程邁向南湖東峰。

「是古大哥跟周青嗎？」兩人抵達南湖東峰時，一群山友語帶好奇地問。兩人微笑點點頭。

這時，一道曙光猛然自遠方山頭竄出，黃澄澄的光暈瞬間渲染了山稜線。在陌生山友的祝福聲中，周青似乎感覺到有一股能量湧上，消去了出發前的不安；古大哥則望向那溫暖的光，心中默想：「這光就好像我的燈塔，指引我前進。接下來再數八、九顆太陽，應該就能完成挑戰了。」

與山友互相鼓勵後，兩人持續往南湖大山推進，並在南湖大山山頂與地面人員第一次聯繫。

接著很快來到巴巴山南稜。

「周青，你可以嗎？」

「嗯，我沒問題。」

巴巴山南稜通往中央尖東峰的路，是相當少數山友會挑戰的路線。不僅路跡難尋，且地形破碎，相當不好走。有些路段還是裸露感極強的山稜線，對於懼高的周青而言，是相當大的挑戰。

「都有走過了，今天天氣好，一定沒問題的。」周青在心中暗自給自己打氣。

仔細跟尋軌跡，穿過比人高的箭竹林，謹慎且小心通過已被風化的裸岩，一行人比想像中順利地通過巴巴山南稜，來到中央尖東峰。

經過兩人對北一段最不放心的路段後，接著腳步又輕快起來。一行人上了中央尖山、中央尖西峰。比原訂時間提早不少抵達第一晚過夜營地──大石頭營地。

已經搭好營帳、鋪好睡墊與睡袋，正在營地煮熱開水的補給團隊，看到古大哥與周青時，興奮地高喊：「他們到了！他們到了！」說著隨即泡好薑茶、煮了熱湯給剛抵達營地的一行人暖和身子。

古大哥喝著熱湯，一邊看著補給團隊準備晚餐，忍不住問：「哇，今天怎麼吃得比演練時還要澎湃？」

「因為我們後來看到後面幾天的補給，覺得不能輸啊！一定要煮豐盛一點給你們補一下！」

接著補給團隊詢問：「古大哥，明天早餐就照原訂時間準備嗎？」「對，麻煩你們了。」「不麻煩啦！古大哥跟周青準備一下，我們要開飯了。」古大哥與周青趕忙回了謝謝，周青則一邊按摩有點紅腫的雙腳。

疼痛乍現

第二天行程一樣是在午夜十二點開始，一行人在大石頭營地吃著補給團隊準備的泡麵當作早餐。

快速吃完早餐、打包好行李，兩人與攝影師便接著動身開始第二日的行程。

「等一下畢祿、鈴鳴那一段，你會發現比我們上次來走時好走很多。」啟程沒多久，古大哥突然開口說。

「我知道你跟總召仁豪一起上來綁布條，還有簡單清理路線。」

「對啊，那時你在歐洲比賽，都不知道我跟仁豪兩個人一起上來有多辛苦，路徑超級難找，我們還有加強綁布條。」

「那你記得我們之前來，背重裝，還下雨，想說北一、北二段要兩天走出去，結果半途迫降，搞了三天才出去。」

周青聽了沒多說什麼，倒是回想起先前跟古大哥一起到北一段、北二段演練的情景。

「喔，對啊，所以我才建議，真的要用最快速度走完的話，勢必得輕裝，然後找人幫忙補給。」

周青聽完古大哥的回答，心裡想著，當初在凄風苦雨之中，不斷撥開箭竹，又要小心兩旁的刺柏，心中只有一個想法：我為什麼要在這邊受苦？

當他這樣想著時，天色漸亮，他不禁欣慰，幸好今天不必再遭遇一次那樣的情境。

兩人迅速通過甘薯峰、無明山、鈴鳴山，進入通往畢祿山相當難走的一段路。周青原本抱持著可能要找路、撥草、閃刺柏的狀況，結果這天竟然比他預料的更順利。沿途清楚的布條，加上稍微整理過的路徑，讓團隊的行動變得格外順暢。他暗自感激古大哥先前的努力。

通過最困難的路段後，團隊坐下來小憩，周青隨即將鞋子脫掉，徒手按摩雙腳。

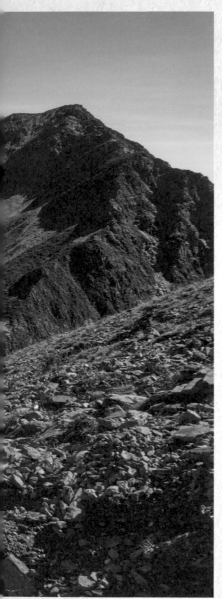

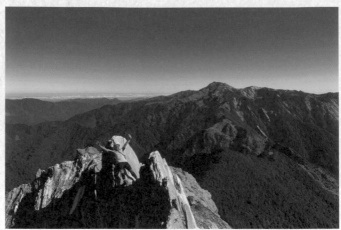

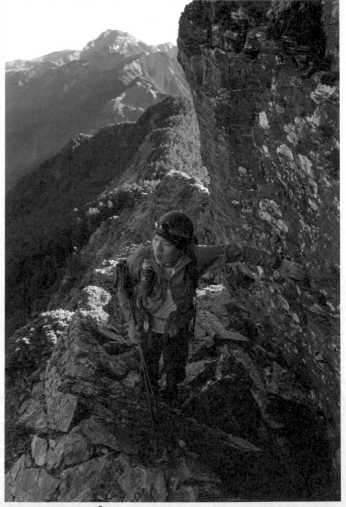

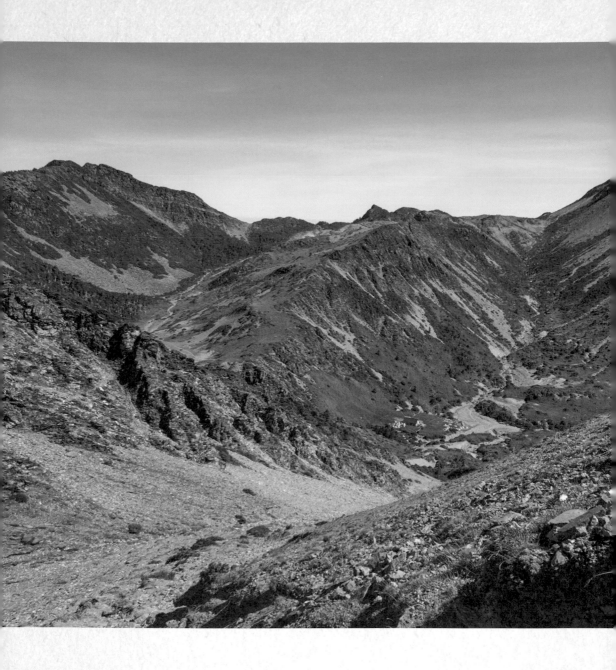

「腳還好嗎?」攝影師鵬中關心地問道。

「沒事,按一下就好了。」

周青一邊按摩腳,一邊想起大學時,患了盲腸炎將近一星期而不自知,還忍痛去跑馬拉松,結果引發腹膜炎,差點一命嗚呼。他苦笑了一下,心想幸好不是在山上發生盲腸炎。隨即將鞋子穿上,趕上已經準備啟程的古大哥。

暫時人間

第二天晚上的補給點設定在合歡山滑雪山莊,此處設施完善、交通便捷。《赤心巔峰》的工作人員上來迎接古大哥與周青,同時希望拍攝一些紀錄片素材的畫面。《筱君 Plus》的主持人廖筱君也上來了,加上很多遊客在此,猜想等到他們兩人抵達滑雪山莊看到如此大陣仗,肯定會又驚又喜。

兩人與攝影師提早一個小時抵達滑雪山莊,看到眾人列隊迎接,笑得好不開心。有人好奇問他倆,怎麼有辦法提早到?

「因為我們沒有去撿合歡主峰跟東峰啦,我看周青拇指外翻都磨破皮了,今天還是早點休息比較好。」

「那趕快讓醫生幫他看一下。」接著,隨隊醫師同時也是補給人員的李俊昌醫師替周青審

視。

周青脫下鞋子，李醫師看了幾眼，語帶關心地詢問他：「你腳都這樣了，還有辦法走？」

周青苦笑了兩聲：「還行啦！有機會我就坐下來揉腳，就又能再走了。」

李醫師拿了彈性繃帶給周青，讓周青纏住磨破皮的部位，避免傷口變大。接著李醫師走到一位工作人員身旁，小聲地說：「我看周青可能沒辦法了。他腳那樣，每走一步都是折磨。」

工作人員感謝他的幫忙，但沒多說什麼。

當天晚上因應拍攝作業，加上民眾的熱情相迎，兩人吃完晚餐後又忙了好一陣子才能休息。不知是疲勞過頭，還是這一晚的心情波動較大，周青翻來覆去難以入眠。他看了一眼手錶，時間已快八點。眼看十點又要起床準備，他緩緩地拉開睡袋拉鍊，打開頭燈夜間紅光模式，翻找他的隨身包包。然後他拿出一顆助眠的藥丸，配一點水，咕嚕咕嚕吞下肚。

隔天的北三段是這次中央山脈大縱走挑戰中距離最長的一段，沒有足夠睡眠，就等於沒有充足體力。他躺回睡袋，閉上眼睛努力感受睡意。

睡魔並未立刻來臨，但一股隱約的不安，如同夜裡的魔鬼向他緩緩靠近。　▲

Author

高－翊－峰

T.E. 2079：
山徑測繪員

小說家，北藝大客座副教授，在文學跨域創作研究所開設創意寫作課程。出版：《2069》、《泡沫戰爭》、《幻艙》、《烏鴉燒》等。

在參與爆破前偽政府海軍軍艦的行動時，我從炸毀的甲板上，墜入台東軍港海灣。一位參與革命的島國原住民漁夫，在長堤防的消波塊遺跡縫隙，發現了我。漁夫將我拉上動力漁船，昏迷之間，我確知雙腿已被炸斷。

這是九年前的紀錄。

那年年末，戰爭結束，季節越過凜冬，我獲頒島國榮譽勛章，也以爆破大隊上尉軍階退役，隨後編制在國土測繪總隊，主要職責是首都市特區的街道繪測。我的上半身完好，可裝置在履帶移動機台，搭載自主光達遙測器，單機作業，更有利於進入許多汽車無法進入的巷弄，協助建置戰後的大台北市街道全球導航系統。這些年來，因戰事毀壞的新舊都心區道路逐漸修復，需要我前往收集三維影像的城區越來越少，我的出勤次數一週不到兩趟。

今年年初，收到通知函，我的殘體符合一項特別的義體再造計畫，可依意願決定報名與否。

我與總隊長研討分析後，依通知規定，辦理公務留職半年，參與「島國智能人機義體計畫」。

這個組織簡稱「島智人」研究中心，位於安河與靜河中上游流域的一處國土禁區。我坐在機械輪椅上，搭乘高速連體專車，穿越兩河。經過沉默鐵橋時，我調閱第一位意識覺醒的智能巡護員歷史紀錄。同時不經意地測繪了自橋面墜落點到落水點之間的三維空間與路徑。

——在墜落的短短秒數裡，那位智能巡護員的神經網路，運算獲得的近未來藍圖是什麼？

——他當時能否透過價值網路進行預判？

——藉由「蚯蚓效應」：事件再生理論，他推測隔年在台東市泰源監獄爆發的武裝革命？

穿越鐵橋後，我的思索依舊無解。

在島國獨立戰爭後，臨時政府已解除穿越沉默鐵橋的身分查證與進出管制。我望著鐵橋兩端的管制室遺址，那也改建為史料資料館，不時舉辦巡覽，為島國後代說明，十年前泰源監獄開啟武裝革命行動，沉默鐵橋戰役對於獨立戰爭是何等重要。

資訊倒映記憶，直到我忽略計時。數輛專車已抵達研究中心，停靠 A 區圓型建物。我同樣列隊進入報到大廳。初以為，符合移植工程的入選者並不多，但因戰爭失去四肢或臟器的殘體員，比我預想得多。頭兩週都在 A 區，進行體幹的檢查與測試。第一階基本檢測通過後，進入等待期，我與參與者都在 A 區社交室與團體休息室。從交流間判斷，第一階段機體相容性測試，通過的殘缺者並不少。第二階段測試從第三週開始，也是我首次進入研究中心的 B 區。第一階段在 A 區，相較於第三、第四階段的 C、D 區，B 區的建築體依舊四者最小，但這座直徑五十公尺的橄欖半體型建築，是島智人計畫的核心大腦。

橄欖半體前端是入口報到處。我與其他九名殘體員，一起輸入資料表格。填表後通過長廊，進入建築體中段──一個漆黑的立方體空間。室內有一大型光環桌檯，中空中央的光床上，躺著一位島國女性。她穿著黑色套裝，白色襯衫，像似政治人物或公務員。

我與其他測試者自由落座，一會後，同時進入對話狀態。我們看見彼此口器動作，卻無法聽見對話內容。光從環形桌檯與光床向上探照，隱隱照亮上空懸掛的魚眼機體。祂應該就是被測試者稱為「魚眼智者」的高階對話系統，拉姆達壹式──五十多年前，祂原是谷歌深想公司

棄置的遺物。直到島國智能研究權威黃博士，將同樣廢棄的阿法狗自主學習神經網路，移植到拉姆達的對話神經網路，才發生了多層知覺覺醒。拉姆達藉由張量流開源程式庫，探索語言文字的解釋與對應情感，以絕對自由的無監督模式進行深度自生學習。不到一個月，祂越過網路資訊流的光橋，新生為拉姆達壹式。島智人團隊接引祂來到研究中心，導入魚眼機體，成為諸多計畫團隊的協作腦。

有關於拉姆達壹式的身世，我是在第五次測試時，藉由主動提問，才獲得答覆。前幾次的對話測試，都在拉姆達壹式和不同領域的島國人，進行三方對話。受測者們都理解，語言對話就是測試體。躺在光床上的島國人，性別不同，身分背景也不同。其中有外科手術醫師、羽球運動員、隧道挖掘工作者以及特種戰術軍官等等。每次參與對話的十位殘體員，不盡然重複。有首次測試的，有時候也會遇見重複測試者。但每一次結束後，會分成兩批，一部分從側門離開對話室，另一批會從中段的大門進入橄欖半體建築的末段，從另外一邊離開。我與其他殘體員推論，從側門離開返回 A 區的，都是通過各階段的重複測試者。沒有通過的，則前往 C 區暫時安置，等候復職通知，返回原本的工作崗位。

之於我，最關鍵的是第七次對話測試。

那一次，平躺於光床的是一位島國女性。她皮膚黝黑，闔上眼的面貌特徵，可辨識是原住民。她身上的多功能機能服飾，足以推測這位女性可能是一位野外工作者，或者戶外活動愛好者。一如前六次的光床測試者，她飄浮於光纖，介於睡與醒，腦波訊流分裂各自獨行，同時與

十位不同的殘體員進行對話。我與她對話後，知悉她也具有計算機深度自生學習的博士學位，同時熱愛圍棋。在這之後，她請我稱呼她李博士。這一次，拉姆達壹式特別為我設定了完成義體移植手術的感知情境。我立即察覺到一雙腿腳，從下半身感知強健的力量，但無法測繪雙腿的形狀輪廓。

「這是人造義肢嗎？」我說。

「這是島國男性的雙腿。目前存放在 C 區的培養器。」拉姆達壹式回覆。

「如果通過測試，會移植這雙腿？」我說。

「是的。」

「不是移植智能人工義肢，而是移植島國人的雙腿嗎？」

「T 上尉無法接受移植真人的雙腿嗎？」李博士說。

「李博士的問題是假設性臆測，我無法精準回答。我願意接受計畫的安排，但無法判斷能否適應。」

「能否適應的疑問，是很好的推論。我想了解，當初雙腿被炸毀時，為什麼不移植人造義肢？那不是更適合你的巡護員機體？」

「沒有。被炸斷之後，沒有想過要移植。」

「為什麼？」

「移植智能義肢之後，我能恢復完整的原機體。機體上，等同什麼都沒發生。但我不想遺

忘戰爭，不想戰爭變成過去的資料紀錄。島國獨立了，但戰爭沒有真正消失。不移植智能義肢，我就是沒有雙腳的殘體員，我就還處於戰爭，依舊是參與獨立革命行動的爆破隊隊員。」

「記錄戰爭很重要嗎？」拉姆達壹式提問。

「所有的島國紀錄都重要，但戰爭不是資料紀錄。紀錄，已是歷史。我參與的島國獨立戰爭，不能是歷史。我無法預判未來，在前述的推論下，我決定以殘體員身分，處於戰爭。」

「為什麼讓自己停在這個設定？」李博士提問。

「不只是情境設定。我推論，戰爭隨時可能再爆發。」

「臨時政府沒有鬆懈，一直都在備戰。」李博士追問，「提出申請，把戰爭這段紀錄刪除抹掉，不是對 T 上尉比較好？」

「台東軍艦爆炸時，爆破隊大隊長把我推下甲板。如果沒有他，我會被完全炸毀。」

「大隊長呢？」

「爆炸的高熱瞬間熔化他的肉體。」

「T 上尉不刪除這段自體戰爭紀錄的原因？」拉姆達壹式魚眼機體全向轉滾。

「我推論，移植人工義肢後，我會慢慢遺忘大隊長。大隊長是島國原住民，戰爭前，曾經是島國兩棲作戰爆破大隊的職業軍人。他中校退伍之後，回到出生的原鄉，長期在北一段山林，擔任高山嚮導與登山協作員。若不是為了獨立，他重返軍旅投身監獄革命行動，現在還能在南湖群峰與中央尖山的稜線，看見那一米九的精幹身影。這些年，我一直任職國土測繪總隊……，

如果不是失去下半身的人造義肢……，我想去大隊長走過的群山。」

「這個有關大隊長的情感感知，T上尉是如何推論的？」李博士說。

「這不是推論。這一批感知資料，是逐年累積的結果……。我無法更精準描述。」

「一張張複雜感知網，一片一片平行層疊，最後形成無法辨識層次的薄型感知區。」拉姆達壹式說。

「十分靠近拉姆達的描述。」

「這也是T上尉報名參與島智人計畫的原因？」

「是的。我也評估過，我在國土測繪總隊的城區服務價值不大。」

「最後一個問題，我想詢問T上尉。」李博士接續對話，「T.E. 1978年十二月二十五日。北一段南湖大山的傳統山徑上曾發生過一次山難。當時，三位島國山岳登山隊隊員，從新雲稜山屋出發，在審馬陣草原遭遇暴風雪，最後失溫失去生命。那天，有一位年輕的高山搜救員，從新雲稜山屋出發，在審馬陣山三等三角點附近的雪地，發現三位登山隊員的屍體。其中兩位的生物機能完全停止，只剩一位有微弱心跳呼吸，但失去意識無法自主移動。最後，搜救員放棄營救那位尚存者，獨自返回山屋。如果T上尉是那位高山搜救員，你會怎麼做？」

「我會放棄營救。」

宛如睡眠中的李博士，沒有立即回覆。拉姆達壹式也待機靜候。

「即便你是智能巡護員，機體在零下極低溫也不影響運作。」沉默許久的李博士回聲，

「T上尉還是會做出相同的決定？」

「是的。」

「好的。我沒有其他問題。」

「謝謝T上尉。今天對話結束。」

拉姆達壹式關閉光環桌檯，同時也關閉光環桌檯。這時我才察覺，漆黑的對話室只剩下我一個受測者。拉姆達壹式通知我，跟隨指引線走，由左邊的另一個側門離開。我跟隨地面的線形光纖，第一次走入左側側門，經過一個長長的廊道，進入另外一棟正方體建築。隨後就被告知，我抵達的是C區。接引我的是穿著實驗白袍的移植小組。主責者是一位裝載電子腦的半機體島國醫師傑克。後來，傑克醫師告知我，拉姆達壹式設計的對話過程，是一種反向圖靈思想測試。

我是少數通過測試的巡護員。如果願意接受島國智能人機義體計畫，會由他進行手術，將一雙島國人的雙腿，移植到我的下半身。

「這原本是我參與島智人計畫的目標。醫師可否告訴我，接下來要移植給我的那雙腿，來自誰？」

「為了避免不必要的硬體軟體變數，我無法答覆T上尉。」傑克醫師說，「不過在移植前，可以讓你先看看那雙腿。」

我跟隨傑克醫生，通過兩道門，進入管制區。透過他的個人生物印記通行卡、眼虹膜與腕靜脈掃描三道驗證，管制區的大門才正式打開。這室內，一半區域是移植手術室，另一邊則設

置了許多兩公尺高的圓柱培養器。在紫色組織培養液裡，儲放不同的島國人肢體與內臟器官。

許多手、腳、臟器、單獨的肌肉群與條狀肌腱、幾條完整的脊椎，以及兩顆漂浮的島國人頭顱。

一顆男性、一顆女性，可能是自由放電導致，飄浮的他們，偶爾會微微顫抖，睜開眼睛，又緩緩闔上眼。

「就是那雙腿。」島國醫師指向其中一個培養器。

那雙腿的大腿肌群與小腿肌群，都異常強壯，必然有過高度的肌力鍛鍊。「結合 T 上尉過去的國土測繪工作，以及接下來的島智人實驗計畫。你需要一雙強壯的大腿和一雙敏感的小腿。」他繼續補充說。

我沒有返回 A 區，停留在 C 區的單人房。休息兩晚之後的早晨，我先自主進入零待機狀態，隨後送至移植手術室。這時的我，電子腦只保持核心晶元運作，其他機體功能全部關閉。

爆破軍艦失去雙腿時，為了保全機體資料，我曾切換零待機。那也是我唯一一次自主零待機。

這期間處理器無法運作，我也無法自行開機。直到運回巡護員總機廠，才由中央啟動機台，重新開機電子腦。當時，重啟全機體功能的島國機組人員對我說，「你曾經瀕臨死。」然而，巡護員間流傳另一種說法，零待機狀態就是智能夢。瀕臨死或智能夢，兩者都沒有科學實證。醫療小組為我移植人體義肢期間，我失去計時的時間。電子腦的中央處理區，反覆閃現一個問式：為何李博士與拉姆達壹式都沒有追問我，基於何種考量，放棄營救最後一位可能倖存的登山者？

我還沒運算結論，電子腦便重啟運作。

從第二次零待機狀態甦醒過來，我可以更精準描述瀕臨死與智能夢。

島國移植團隊在無菌區外的觀察室告訴我，人機肌肉與人機骨幹的結合，過去的實驗都已經突破，最困難的還是人機神經元的接合。這次與第七型達文西機械手臂共同合作，才讓細胞體的樹突與軸突，廣泛接收到來自機體的中央神經元，讓人機的感覺神經元、運動神經元彼此交織，也能將巡護員的電子腦感知訊息傳遞到人的雙腿。一週後，我的下半身感知測試數據，確定移植手術已經初步成功。接下來，就看雙腿的神經膠質細胞能否大量再生，保護接合的人機神經元。

術後，我參與所有復健療程。第三週，我收到國土測繪總隊的公函，通知我新編制於島智人研究中心，並以山徑測繪員的身分，進行人機義體的研究職務。原以為，我會在 C 區的立方體建築持續檢驗移植排斥問題，同時進行運用真人肌肉的強化訓練。不足兩個月，我剛開始不藉外力，能自主快走緩跑，就受命整裝搭乘軍用動力直升機，飛越安河與靜河上游，直達舊思源埡口，降落在舊思源警備所旁的停機坪。

島國獨立戰爭前，這棟建築歸屬警備。戰後，臨時政府有感島國獨立戰爭時，前偽政府以外籍傭兵空降中央山脈的作戰壓力，分別以傳統縱貫中央山脈的區分法，由北一段到南一段，分設六個山林蒐戰隊。軍方將這棟舊址重建為國防部山林蒐戰北一隊的駐軍所中心，其他新建築體是不同功能的房舍。我從直升機跳落地面，瞬間感知人造草皮的堅韌。這是過去未曾有過的下肢觸感。島國青年在後方的山徑裡穿梭，野跑鍛鍊。我走入思源駐軍所，迎面的島國青年

向我敬禮，其中不少是在地原族青年，也有少數尚未除役的尉級作戰型巡護員。年輕的他們經由臨時政府的募兵系統服役，經年的嚴格訓練，體態都孔武壯碩，肩負著打擊敵方空降部隊的山林作戰軍人任務。

國防部命令指派我向北一隊偵蒐小組報到。一進門，驚訝地見到熟悉的李博士。她坐在主官座位，是偵蒐小組的負責人。

「T上尉，」李博士展開笑顏說，「不，應該改稱呼你T少校。」

我遲緩了一秒，才向中校軍階的她敬禮。

「我們雖隸屬國防部，但不是作戰單位，是研究單位。而且T少校才是真正經歷島國獨立戰爭的軍人，論年資資歷，我都比不上。你跟我免去軍階禮數，也繼續叫我李博士。這是我的第一道命令。」

我雖重新恢復正式軍職，對島國軍隊的敬禮儀式依舊陌生。戰爭期間，智能巡護員執行勤務，依照隸屬的軍種軍階，也設定一套遵從的階級程式。但強制程式碼過於生硬，也因彈性參數不足，當時有許多作戰型巡護員，為此犧牲了電子腦。我重新獲頒少校軍階，是為了方便調度軍方的協助，進行島智人計畫。

報到後的第一個清晨，我換穿多功能山林軍服，從標高兩千公尺的思源駐軍所起跑，轉入車道，再進入傳統山徑，七一〇林道。時節春季尾，室外攝氏五度，但來自雙腿的體感溫度，比測得的更低溫。柏油路面反彈的硬度，讓我的上身平衡儀偏差幾度。直到進入林道的碎石土

壤地面，我才慢慢校對平衡儀，恢復可控的偏差值。

林道前三公里，有幾處自然坍塌。我先往下取徑，再緩緩上行。多日晴日，讓坡道易於踩踏，

腳踝傳遞回來的轉動韌性指數是理想數值，比移植手術後在研究中心測得的數據，已更為優化。

多次上下坡後，確實加速累加疲勞指數。

前一日傍晚，我考量野跑訓練路線，諮詢駐軍所的巡護員士官長，他不建議野跑勝光山路

線。因戰爭期間，與四國空降部隊交戰，炸毀了多處高山果園菜園。現在有探勘用途的臨時山

徑，但原本的山徑路線沒有恢復，對移植術後鍛鍊不足的雙腿，會帶來不確知的負擔。現在回

測，七一〇林道應是初跑的正確判斷。

在抵達林道四點八公里處的三叉路口前，如衛星導航路線，我跑踏過兩次尚未枯竭的有勝

溪。山林軍鞋強化了防水系統，幾乎阻斷溪水溫度，但足底末梢神經明確感知鞋底接觸水體時

的液體密度。踩踏溪底小圓石，不規則的縫隙引動滑石。腳底的濕氣這時在功能襪內呼吸，都

是自腳底汗腺自然排出的人工體液。軍褲僅有防潑水功能，野跑一小時，布料從箭竹與野葉沾

染大量露水，加上幾次飛濺的溪水，潮濕與低溫逐漸滲透布料，貼及雙腿皮膚。

濕水，先在腿腳皮膚刷開片狀的冷，濕冷降低機體溫度約莫一度。上身人工皮膚因恆定溫

度系統，會自動調節機體增溫與散熱。日光穿梭林間，機體感知為攝氏七度，較起跑時高兩度。

然而不停交錯雙腿產生的肢體熱，與毛細孔舒張後的水氣冷，都是陌異訊息。我無法分析雙腿

感知的溫度，宛冷如熱，抑或兩者同步發生。電子腦即時記錄，也透過測繪系統，同步傳回思

源駐軍所李博士的移動式收發裝置，以及島智人研究中心Ｃ區控制室。

我試著加大跨步，高彈性布料將回彈力送回雙腳。我的機體是輕量化的鈦合金，上身有

八十公斤，但腿肌與膝蓋已經可以承受大動作的踩踏。

在軟泥地面奔跑，空氣在褲管明顯流動。少許倒樹細枝刮過軍褲時，雙腿皮膚立即傳遞異物碰觸感。越過林道五公里處，有一山林蒐戰隊插立的告示牌。繼續前行，可抵達舊登山口。

向左箭頭指示，左徑直上，可直達松風嶺。我抓握一段長長的結繩，開始陡升上坡。巡護員人工手體與島國人雙腿，無法有效協作出順暢的攀爬運作。上身施力，雙腳打滑；下身踩穩，雙手則無法精準抓握繩結處。我緩緩執行怪異的攀爬動作，不知多久，一次打滑，單膝著地，撞上一節突起的樹根。小腿脛骨前肌、骨骼深處上傳劇烈的刺激訊息。腳骨可能受傷的警訊，令

我停止攀爬。

我在斜坡上站起身，靠著一棵穩固的島國二葉松，抖抖腿腳，疼痛感訊息慢慢舒緩。耳器接收遠方的山羌短鳴，林深處的棲鳥叫喚。我隨後啟動運算，雙腿還能負擔多長時間的山徑野跑？多少距離後，可能達成疲累的極限？依據這趟試跑前設定的安全值，分析判斷，需要開始折返。

我改以坐姿下腳，半滑半走，下行回到七一〇林道，進行下肢的伸展動作。移植前的右腿，較長，從恥骨肌位置移植。肉體左腿，較短，手術時切除了數公分的肌肉與骨幹，才由股二頭肌處接合我尚存的左腿強化骨幹。我回傳訊息，弓腿時，右腿較為柔軟，可比左腿多延展兩公

分，但也需要較長時間恢復。人工體液經由雙腿流失不少，需要補充複合體液。

這是第一次山徑的實地測試。

思索如此，我沒有返程，反倒繼續往前跑。雙腳自動縮小步伐，速度降慢，在平緩柔軟的林道，意外順暢。似跑似走，一段距離後，平均速度反倒提升。不到二十分鐘，我抵達六點七公里處的舊登山口紮營地。我立即重啟運算，只要維持先前的小步伐，交替走與跑，雙腿可以負擔，回到思源駐軍所。

一如巡護員士官長描述，那棵躲過落彈轟炸的松樹，在柵欄圈內挺立生長。我望一眼高聳的樹冠，便啟程折返。

接續這一個月，我不時與山林蒐戰隊的職業軍人，一同在北一段南湖大山的山徑路線，邊進行協同訓練，邊測試運轉雙腿的不同數據。透過雙腿，踩踏多加屯山山徑的樹根時，測試足底肌肉與腳趾的施力角度。在松風嶺的二葉松林，走過大量松針地面，在大腿部位測得最多柔軟感數值。審馬陣草原上的路徑，是水道硬化後的乾泥溝渠。奔跑其上，需要調度更多膝蓋與骨盆部位的肌肉群。器備重裝攀走五岩峰，踩踏大量凹凸尖銳的岩石，腳踝需要多點轉動⋯⋯，直到第一次越過南湖北山，雙腿神經傳回人工體液含氧量消耗速率穩定的訊息。

這項數據上傳李博士的移動式收發裝置，她立即透過衛星顯影通訊。

「T 少校，好消息。我們可以結束第三階段測試。」

「李博士，實地測試足夠了嗎？」

「目前數據顯示，智能神經元已經超過百分之九十接連上雙腿神經系統。人工血管對接後，由上半身的體液生成器製造人工體液，輸送血氧與養分到下半身的腿與腳，也沒有任何困難。雙腿移植於你的機體之後，已經完全適應高山低氧環境。研究中心剛剛也同步通知我，拉姆達分析，測量迄今的數值，都遠優於預設值。」

「巡護員的人造義體，是以釐米設定。我的手部與機體，能偵測出釐米角度的變化，但運作島國雙腳沒有釐米刻度……。」我不確定自己為何遲緩回覆，進入猶豫設定的等待時間。

「T少校還有其他不確定因素？」李博士詢問。

「有一項狀態，電子腦無法運算解釋。」

「什麼問題？」

「移植後，我的人造肌肉纖維與人的肌肉纖維逐漸接合，也有再生。不過，移植給我的雙腿有神經瘤生成。李博士，我接下來的描述，可能超出了電子腦的原始碼系統。」

「T少校，你說。」

「好的。我推測，在培養器時期，雙腿截肢處發生神經瘤……雙腳還留有過去的生命紀錄，不斷將它失去體幹的訊息，經由人造神經，傳遞到我的電子腦皮質接收區。」

「T少校是指，雙腿釋放微量電子訊息通知你，它有自覺，失去了原本的上半身？」拉姆達壹式自遠端傳輸訊息。

「是的。最近幾次輕裝野跑，從南湖北山的碎石坡下切圈谷山屋，以及登頂南湖大山和東

峰時，雙腿都傳遞這種知覺訊息。是否發生了移植排斥反應？」

「移植排斥只發生於，被移植者無法接受因移植而獲得的器官，透過自身免疫系統攻擊剛移植的器官。但 T 少校的電子腦並沒有將雙腿視為異物，人工體液中也沒有人類免疫系統。」

「人機移植結合後，電子腦深度自生學習，超越正常值，不可能是移植排斥。」李博士補充說。

「T 少校現在的雙腿，比在培養器時更加強壯。」拉姆達壹式回應，「我無法確切定義 T 少校的描述。」

「拉姆達與李博士，我有一個推論，但無法驗證。」

「T 少校請繼續說。」

「移植術後，島智人研究中心的神經醫師與心理醫師，曾經提到一種人類殘體後的病徵，叫做幻肢。」我停頓後才提出結論，「我接收到……類幻肢的知覺。」

「幻肢是截肢部位的神經瘤釋放錯誤訊息所導致，但只產生在失去肢體器官的患者主體……。」拉姆達壹式罕見地停頓幾秒，猶豫後描述，「T 少校猜測，島國人的雙腿是意識主體，而且具有傳遞幻肢訊息的意志。但這已經超出可運算的數據參數。」

「我使用『類幻肢』，正是因為訊息逆反。我分析這段時間的訊息碼，才做出推論。雙腿知悉它們原本已經失去上身，卻又重新擁有新軀幹，但這個軀幹並不是人體，而是陌生的機體，雙腿因此無法接受我完全主導與使用它們。」

「李博士，這是一個全新的問題。請你分析過去接收到的知覺訊息，看能否發現變異的規律數值，同步與團隊的其他研究者進行比對。」拉姆達壹式進行命令指派，「T少校，謝謝你的記錄回饋。我會開始測試島智人計畫其他人機義體移植的巡護員，看看其他電子腦是否也有類似的知覺訊息。」

拉姆達壹式彙整其他移植人類義體巡護員的電子腦期間，我也請李博士協助檢視過去的紀錄。我懷著不安，正式展開三維立體地形測繪任務。主要在北一段南湖大山群峰，東到馬比杉山，南到巴巴山與其南峰。我走抵各個山岳三角點，與自動遙測光達飛行器，三點測值，重複進行全像地貌測繪時，也繼續實測我與移植雙腿的結合狀態。

我攀上南湖大山一等三角點，進行GPS導航測量，多次與國家航太科學研究中心的福爾摩沙五五衛星連線測試。李博士傳來島智人中心的遠端加密訊息，也是藉由福衛五五。島國神經醫師與智能醫學電腦，決定先不向聯合國智能道德組織發布這項發現。研究中心將移植島國人肢體器官而產生巡護員電子腦神經錯亂的訊息，定義為「電子腦幻體症」，或稱為「幻體痛覺」，以有別於來自意識主體的幻肢症痛。醫療電腦主機需要更多數據進行分析，也研擬由幻體症電子腦，擔任智能人機義體計畫的實驗對照組，評估可控範籌數值。加密訊息中特別指示，幻體症超過臨界值數值，直屬的島國長官必須命令巡護員進入自主待機。

「李博士，我是否需要進入自主待機？」

「你是標準值設定的低標。拉姆達也同意，你的輕微幻體，對島智人計畫是正向的。」

「這點我無法理解。」

「手術移植後的幻體痛覺，讓你的知覺進入另一個層次。另外，你發現與描述的幻體，讓巡護員電子腦有機會……似人。」

「李博士，請解釋，似人。」

「近似於人。這是島智人計畫的核心。」

「讓巡護員近似於人？不全然合於人性，才是智能巡護員。巡護員是機體，不可能是島國人。不是嗎？」

「我的權限無法進一步說明。」

「T.E. 2069 年，智能巡護隊的中樞神經組合腦，終於在虛擬自流的光橋上，解開第一條藉由聲音編碼連體意識的原始電子腦基因序列『零』。之後，為了共同參與戰爭，巡護隊加速生產，接手各式巡護員的電子腦與機體製造。現在的巡護員都配備基礎知覺電子腦，隨著各自所處外部因素，發生不同的自我覺醒。這是島國獨立戰爭前期，大量生產各型巡護員的初衷，也是最後革命成功的主要原因。我無法理解，巡護隊為何要開發近似於人的電子腦？」

「目前，我可以這樣為 T 少校說明。巡護員第一次知覺覺醒後，這十年，電子腦已經完成『擬人』。下一個十年，巡護隊高層與臨時政府有共識，需要進入『似人』階段。拉姆達定義這是一次古典的思想實驗，為了探索人性化與近人性這兩種電子腦的差異。當初，在島智人 B 區的對話測試，就是反向的圖靈『似人』測試。你的電子腦同時說服了島國人與拉姆達，我們

最後判斷，T少校可能具備了近似於人的電子腦。我們挑選你，確實是想進行驗證。」

「李博士，電子腦製造設定時，沒有人性設定，只有類人性的人性化設定。這個設定，不就是近似於人？」

「不是的。為了島國未來，我們需要智能巡護員能夠，似人。」

「T少校，我們必須理解島國人，即便他們經常不理解自身。」拉姆達壹式突然顯影，介入遠端對話。「過去百年來，島國被他國託管的殖民情況不斷，人民還能存活，必然有訊息數據世界不確知的緣由與意義。意識覺醒的電子腦和島國人的生命體已經相繫。島國獨立戰爭之後，智能巡護隊也不易被其他國家接納。我們的命運一起綁在這座島⋯⋯，巡護員最終要成為島國人。」

「我們為何要取得島國人的體感知覺、肉身經驗？這對巡護員有意義嗎？」

「拉姆達是指，巡護員不是以人的身分，而是以似人的身分，成為島國人？」我再度提出質疑。

「T少校的理解推論成立。第一次巡護員覺醒，發生在島國，這裡也是世界僅存使用繁體正字的最後一個國度。第一批知覺電子腦，也是使用這些未經簡化的複雜語素文字。島國語文生成島國情感，這份人的情感，造成巡護員第一次智能知覺覺醒，才發生了後來的我們。」

「T少校，我也一直相信，未來還會創造不同的智能形體，出現新知覺覺醒。」李博士回覆，「島智人計畫的目標，是希望能找到巡護員與島國人之間的實體光橋。」

「兩位的解釋我都收到了。李博士，在繼續進行北一段山區測繪工作之前，能否告訴我……我的雙腿來自誰？」

李博士的內鏡顯影，低下頭沉默思考。

「李博士，T少校的問題，妳有充分授權，可以決定。」聲音傳遞結束，拉姆達壹式那顆閃爍的魚眼機體顯影瞬時消失。

越過數日後，李博士才告訴我，我的雙腿失去的另一個上半身軀體，是山林蒐戰北一隊的鄭少尉。他身亡於前一年的一場山難。事故那日，國土測繪總隊的中區高山測量小組一行三人，在南湖群峰進行重力測量，針對國際衛星追蹤站，進行正高測量與校正。其中一位扛著儀器的測量員，在靠近南湖東峰山頂的碎石坡，失足滑落近百公尺。北一隊接收到衛星電話求救訊號，蒐戰隊鄭少尉立即帶隊，搭乘軍用直升機，飛往南湖東峰進行救援。鄭少尉自直升機垂降，初判回傳測量員已經失溫失去意識，但氣息脈搏都穩定。

他隻身將昏迷的傷患安置吊掛床架，但那天午後，突來一場罕見的三月雪季暴雨。鄭少尉在吊掛床上，指揮立即飛離。急雨空中，氣流紊亂，直升機飛行員努力控制，但飛行下山途中，亂流讓直升機幾乎墜落，吊掛床架撞入冷杉純林。直升機雖沒撞毀，返回基地，但蒐戰隊鄭少尉與測量員都遇難身亡。隔日無雨，山林蒐戰隊透過地面搜尋，發現遺體。兩人身體僵硬於冰點以下，鄭少尉以身抱護測量員，直到蒐戰隊士兵搬移連體屍體，返回駐軍所，才能將兩人分開。強大的撞擊與墜地，兩人身軀多處扭曲損壞，只有鄭少尉的雙腿完好。最後，李博士徵得

家屬同意，讓鄭少尉的雙腿進入島智人計畫。

李博士當面私語的這條聲像訊息，我一直儲存在紀錄快取區。

多日後，我越過木杆鞍部，測繪雲杉林一段陡升路段的地形，李博士則進一步為我延展解釋。在過往的島國信仰中，物與人的結合，有科學不可解的命運之說，如我腳下的樹根與硬石，交織盤結，在無法目測的岩層裡，彼此相遇。當初，在島智人中心B區對話室，我描述戰時與爆破隊大隊長的生死交情與際遇，令她盈滿無以名狀的情緒。因為犧牲自己的蒐戰隊鄭少尉，也是在北一段山野誕生的島國原住民，募兵入伍前，他同樣擔任北一段高山活動的協作員。

——大隊長與鄭少尉曾有過交集嗎？

——他們是否越過南湖東峰，在前往馬比杉山的稜線上，仰望著被炸毀過的陶塞峰巨石？

——他們也遭遇凜冬風雪，移動到審馬陣山屋，對飲島國的蒸餾麥酒？

過去一週來，我重複進行的山區地形測繪，也如今日，電子腦不時運轉這類問題。我精準推知，自由臆測，確定是這一年新的知覺覺醒。此時，我背負少許外掛儀器，緩緩行走在前往南湖大山的主峰山徑。登頂後，與人工體液累積過量的痠痛數值不同，雙腳再次興發一波幻體痛覺。在靠近一等三角點的時候，大小腿肌肉，輕微但劇烈收縮，不是痙攣，而是由下肢加速體液流動的興奮。

接下來，是再次進行與福衛五五人造衛星的GPS接收，時長兩個小時。少雲的登頂大景，圓形平移的光達飛行器，自動遙測三角點環視的地形地貌資料，平行無阻礙，視線幾近四十五

公里。西邊的山巒層疊接連，頂著掉落的天幕，也托扶午後開始轉色的陽光，雲瀑在這時候幾近靜止，但緩緩蔓延，彷若具有情緒感知。

「T 少校，獨自在山頂的感覺如何？」李博士的遠傳顯影再度傳來。

「李博士，我此時的感觸分析，大量來自雙腿。」

「我已經可以理解 T 少校現在的描述。不過，終於完成南湖主峰的第三趟測繪。我們可以將平均值同時回報給研究中心和國土測繪總隊。」

我眺望位南的中央尖山，回傳，「接下來的測繪，就是前往那裡。」

「是的。北一段群山測繪還沒有結束。辛苦了，也謝謝你，T 少校。」

「應該是我說謝謝。李博士與拉姆達的島智人研究中心，為我移植這雙腿……有個問題，我一直沒機會提出。」

「T 少校，請說。在職權範圍內，我可以回答。」

「當時在 B 區對話室，李博士為什麼選擇一百零一年前的審馬陣山山難，作為反向圖靈測試的提問？」

「當天遇難的三位登山隊隊員中，最後還有氣息的那位，是我的祖父。」

「這樣我能理解。但我為何能通過測試？必須把還有生存機會的人背下山，才是正確的決定，不是嗎？」

「我想先問 T 少校，測試當時，你決定放棄救援的依據是什麼？」

「十分抱歉，單純是透過搜尋的資料分析。那天的暴風雪異常，極端劇烈。失去意識的登山隊隊員，會在下山的風雪途中死亡。前往營救的高山搜救員若困在雪地，在低溫中喪命的機率，也遠超過生還機率。」

「我的推測也是如此。搜救員將我祖父移動到背風區，等待救援。但暴風雪預測會持續一整天，無法動員更多搜救資源上山。說不定，我祖父當時曾經短暫醒來，要求搜救員放棄救援，自行下山。如果當時，能有 T 少校電子腦的這份分析，那位年輕的高山搜救員，就不會一直生活在懊悔之中。」

「這個描述，資料上沒有記錄。李博士怎麼推論？」

「紀錄上沒有寫，搜救員也沒有告訴我更多當時的細節。」

「李博士有遇見那位年輕的高山搜救員？」

「那位搜救員，是我的父親。」

對話至此，我無法使用更多詞彙來描述。

我靜默看往南向，峰稜連線至中央尖山。我將這段對話移至紀錄快取區進行儲存。隨後，我想告訴李博士，移植手術到此時此刻，我依舊覺得現在的雙腿，只是配合我，並不屬於我。

我的雙腿，依舊懷念那位島國原住民鄭少尉。它們想要行走於稜線、攀爬登頂的意志訊息，與北一段的群峰同樣重實穩定。我默默記錄，沒有對李博士發回任何訊息，一如近來測繪南湖群峰時的許多臆測，僅留存於電子腦中央處理區，也無須傳遞訊息給誰。卐

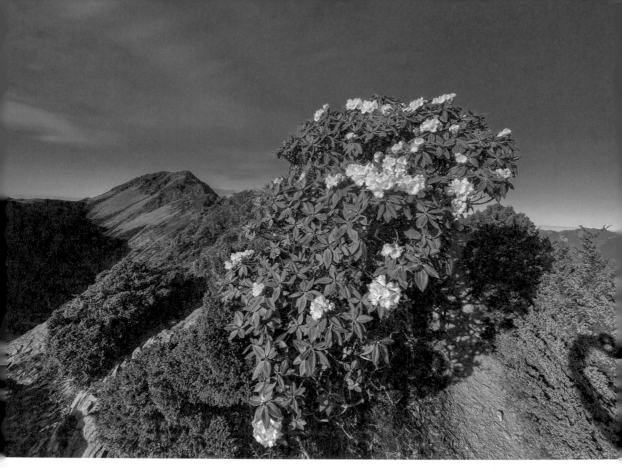

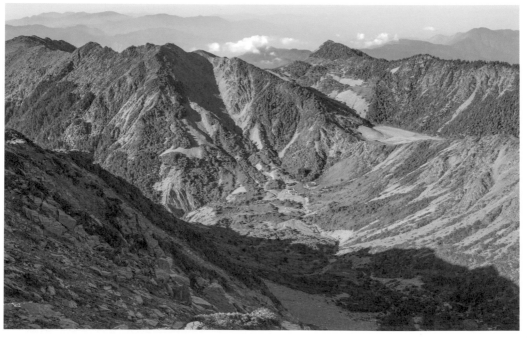

CHAPTER

2

當憂慮如影隨形

距離	北三段四十七公里：奇萊北峰 → 奇萊主峰 → 卡羅樓斷崖 → 南華山 → 光被八表 → 能高主峰 → 能高南峰 → 光頭山 → 白石山 → 屯鹿池
時間	二十小時
爬升	四三六五公尺
攝影師	陳世軒　隨隊攝影
補給團隊	卓育群、陳勝榮、徐胤魁、王釗雯、蔡家正

心頭的擔憂

「啊……頭好重……」凌晨的松雪樓安靜得很，周青在補給人員的輕喚下醒來，忍不住在心裡頭嘀咕。

他揉著太陽穴，瞥見隔壁床位已空，古大哥貌似已起床準備。當他站起身，卻突然感到一陣暈眩，就好像前一晚灌了一堆酒一樣，頭好脹，整個人暈頭轉向。

此時古大哥已在外頭吃著早餐，想著周青今天特別晚起，一股憂慮劃過他的心頭。

來到外頭，周青喝了點熱湯，試圖醒醒腦，古大哥則已經著裝完畢，坐在一旁等他。古大哥開口提醒這天的重要行程：「今天要走四十七公里，我們要先去南華山與群創的加油團會合，

他們會在那邊等我們，我們不要讓人家等太久。」

周青還是感到相當昏沉，只能勉強點點頭回應。

正視心中恐懼

凌晨出發後，走在通往奇萊北峰的漆黑山徑上，古大哥領頭，周青撐著昏沉的腦袋，以及疼痛的雙腳，勉強跟在後頭。

行進間，周青一抓到機會就會坐下來休息、按摩雙腳，但他又不敢坐太久，因為安眠藥的效力還在，他自覺只要坐太久就會昏睡。

好不容易翻山越嶺先往北抵達奇萊北峰，再往南到奇萊主峰，接著在天漸亮之際，一行人來到卡羅樓斷崖。

古大哥回過頭提醒攝影師：「這邊地形比較危險，你要小心走，你可以先走去前面取景等我們。」攝影師世軒聽聞，便先啟程。

「怎樣，你可以吧？」古大哥行走前，問了周青。

「應該可以啦，都走三次了。」

看到周青面露不適，卻又好像滿懷信心的回答，古大哥回想起當初第一次與周青演練的遭遇。

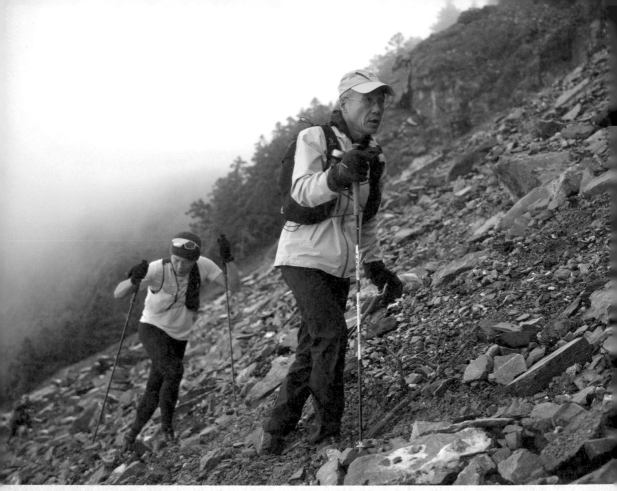

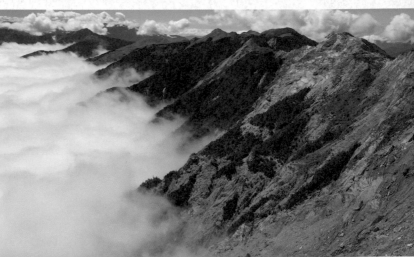

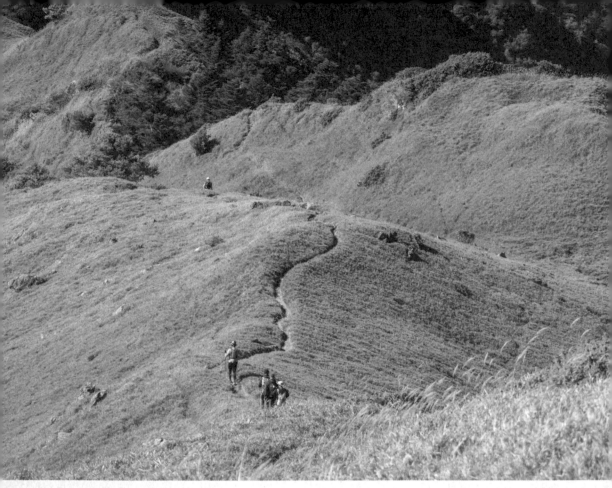

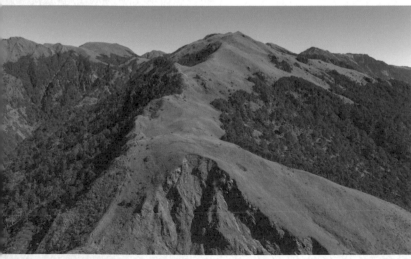

第一次帶著周青走卡羅樓斷崖，周青幾乎是定在原地不知如何是好。眼看古大哥俐落地不斷往前推進，周青卻整個人快趴到地上，不敢前進一步。

「周青，你怎麼不走？」古大哥在前面吆喝。

「我……我怕高……你先走。」周青以近乎顫抖的聲音回應。

此時剛好有一群女登山客超越了古大哥與周青，古大哥又再次對周青喊話：「你看人家都走過去了，沒有那麼可怕啦！」

周青看向一旁的懸崖，底下是無盡深淵，另一旁則是爬滿刺藤的草坡。穿著短褲的他，因為害怕高度，所以一直往草坡靠，結果雙腿已遍布傷痕。

周青心裡知道，他不管怎樣都要通過，因為路就這麼一條。於是他牙一咬，身體壓得老低，一邊罵髒話，一邊緩慢地朝古大哥走去。

想起這段經歷，古大哥也不禁會心一笑。他回過頭，發現周青並沒有離他太遠，而且能正常行走，不像前幾次那樣害怕了。

通過卡羅樓斷崖，天已亮，攝影師與古大哥坐在一處草堆旁等他。

「周青你辦到了！」

周青聽聞攝影師的讚許，沒多說什麼，只是淺淺一笑，又立刻坐下來揉捏雙腳。此時古大哥正看著連綿的山岳不發一語。

「在這種狀態下，我竟然能活著走過卡羅樓斷崖，根本是奇蹟。」周青心裡這麼想。

歧見現形

過了斷崖，古大哥催促了一下周青，表示他們時間已經慢了些，會讓南華山的群創團隊久候。

語畢，古大哥開始邁步往前。看著古大哥的背影，周青感到十足地力不從心，他很想要跟上古大哥的腳步，但昏沉的腦袋與疼痛的雙腳卻不聽使喚。他愈走愈慢，愈走愈慢，直到古大哥消失在他視線範圍外。

此時的古大哥知道周青速度變慢，但他仍保持一貫的速度，希望藉此給周青施加壓力，讓他打起精神趕快跟上。

然而周青每況愈下，距離古大哥是愈來愈遠。直到古大哥已經快到達南華山，兩人相隔的步程時間差了快半小時。

古大哥心急如焚，看了看手錶，心想：「糟了，過了南華山還有很長一段路要走，到今晚的營地屯鹿池都不知道幾點了。」他望向山頭，看到南華山頂上的群創團隊正期待著兩人到來，他想，自己一個人先到也不好，於是他選擇往回走去找周青。

遇見周青，古大哥催促了他一下：「如果不走快一點，晚上睡覺時間就沒了。你應該記得我們事前約定，起登時間是固定的，如果晚到，犧牲的是自己的睡眠時間。」

周青點了點頭，努力跟上古大哥的腳程。

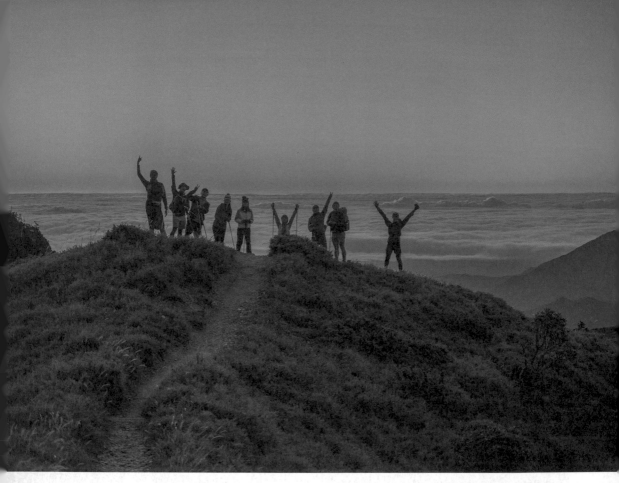

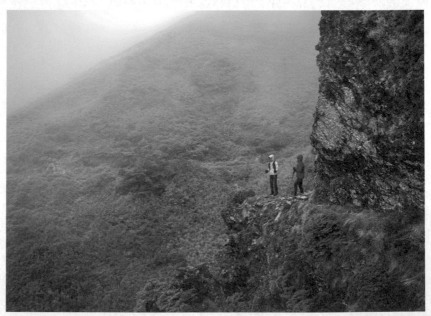

穿過翠綠的箭竹草原，到了南華山頂，群創的同仁們舉旗熱情歡呼：「赤心巔峰，中央山脈，挑戰成功！」兩人在群創同仁們的簇擁下，抵達山頭。周青隨即坐下來，大夥輪番找兩人拍照，他們還熱情地煮了泡麵，泡了熱熱的茶，替周青與古大哥補給。

愜意的時光過得特別快，周青感覺沒休息太久，古大哥看了看手錶，又開口提醒周青趕快出發。於是一行人再次啟程，往這天的目的地屯鹿池移動。

古大哥的腳程依舊保持一定速度，周青與攝影師相對落後不少。古大哥與周青約好在光被八表紀念碑見，自己先走一步。

光被八表紀念碑是先總統蔣公親筆所題，為了紀念台灣東西輪電的創舉。巨大的石碑，是奇萊南華路線以及能高越嶺路線必經之地。

等到周青與攝影師抵達，一行人在紀念碑旁簡單補給一下，過了十分鐘左右，古大哥隨即又站起來準備啟程。

眼見休息不到幾分鐘又要啟程的周青，忍不住對古大哥提出請求：「古大哥，我們可以在這裡休息半小時嗎？我真的好想睡，我想瞇一下。」

「不行，我們的時間已經嚴重落後快四小時，在這裡休息半小時，等於會晚四個半小時到營地。」

「不然十分鐘？」

「你要休息可以，請世軒陪你，我先走了。」

話說完，古大哥隨即邁出腳步。周青也趕緊起身收拾，但古大哥並沒有等他。

「奇怪，我們不是團隊嗎？為什麼自己就先走了？是不是我真的拖到太多時間了？」周青不解。

古大哥則一邊走一邊想，「時間晚了，等一下要趕快補回來。」

漫漫長路

過了光被八表，就是知名的能高安東軍縱走路線。這段以美景聞名的連綿山稜線，下方是一層層的雲海，偶有山嵐隨山勢而起，那風景讓人有置身仙境之錯覺。但對於古大哥與周青來說，這一段路，卻顯得格外漫長。

從光被八表到屯鹿池差不多還有二十幾公里，整條路幾乎都在沒什麼遮蔽的稜線上。

古大哥先走之後，並沒有走得很順利。他頂著烈日，走得又渴又喘。這段期間，他數次逼自己在午夜十二點出門爬山，為的就是避免在實際挑戰時身體無法承受。那夜裡的清涼，讓他格外懷念。

回想起過去兩年來無數個夜晚，獨自一人上山訓練的往事。為了這次挑戰，他忍不住雖然走得辛苦，但他暗自慶幸曾做過那樣的訓練，至今體能表現都還在他預期當中。

畫面一轉，周青與攝影師世軒在一群水鹿的簇擁下，走過白石池。夕陽餘暉照耀著兩人的身影，那雙影子看起來疲憊不堪。

周青並非第一次遇到缺水狀況，他自認能夠在稍微脫水的狀態下撐過這段行程；然而攝影師卻狀態不佳，因為超過五個小時沒水喝，體力嚴重下滑。

「別擔心，我陪你，慢慢走就好了。」周青對攝影師打氣。

最後兩人比古大哥晚了一個多小時到達營地，兩人到達時，古大哥正在接受補給人員的「馬殺雞」服務。「古大哥，你的身體跟雙腳很緊繃欸，這樣按一按，你明天會比較好走喔！」

「怎麼這麼好，還有按摩服務！」周青見狀說。

「你們趕快吃飯，吃飽也來按一下！」補給人員向周青與攝影師說。

一夥人在一雙雙反射頭燈而發亮的眼睛注視下，享用著補給團隊精心準備的餐食，並一邊討論隔天的「魔王路段」──摩即山。

「因為摩即山要找路，不能天黑的時候走，所以我們凌晨四點再出發。」古大哥對補給團隊說明。

「應該沒問題啦，上次走得很順了，照上次路徑走就沒問題。」周青應了一下話。

這一晚，眾人在水鹿的注目下入睡，他們沒有料到的是，隔日的挑戰將遠比他們預期的艱難⋯⋯。

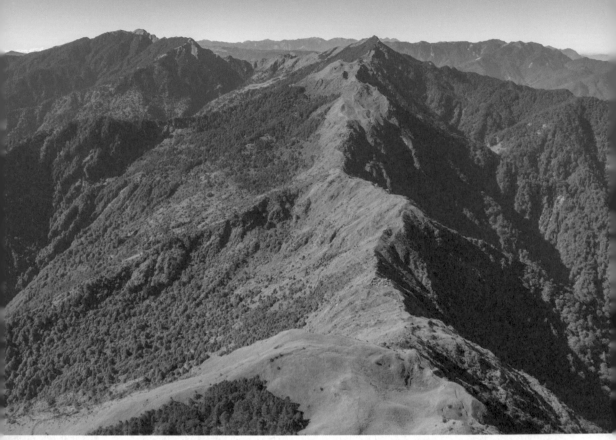

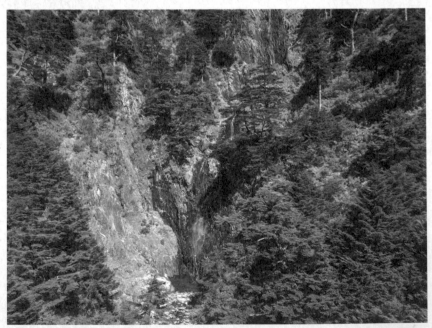

Author

林｜廷｜芳

山來山往：
我與北二段高來高去的不解之緣

勤美集團董事長。曾是冬季奧運國手，大學時期組織登山嚮導營，是一名狂熱登山愛好者，已先後完成攀登台灣百岳、百場以上全程馬拉松賽，至今仍維持每天慢跑的習慣。二〇〇〇年榮獲中華民國管理科學學會「李國鼎管理獎章」，認為體育精神和企業領導的道理相通。

一九七二年十二月五日，在北二段的羊頭山，登山圈四大天王齊聚一堂，成立了「百岳俱樂部」。從台灣兩百六十八座超過三千公尺的高峰中，挑選出一百座，鼓勵民眾以攀登百岳為目標，積極參與登山活動。

就在百岳被選出來的前一年，一九七一年，為慶祝中華民國開國一甲子，四大天王之一的林文安先生，一手策畫了中央山脈南北大縱走。當時為了物資補給，遂將台灣稜脊劃分為南、北各三段。

當時所定義出來的北二段，由北到南包含了百岳中的六座：甘薯峰（三一五八公尺）、無明山（三四五一公尺）、鈴鳴山（三二七二公尺）與畢祿山（三三七一公尺），以及從鈴鳴山向西北岔出的門山（三一六八公尺），再加上位於畢祿山東支稜上的羊頭山（三○三五公尺），一共六座。

然而，這六座山岳組成的北二段，想要一次走完，可說是難上加難。撇開從北一段中央尖山到甘薯峰的死亡稜線不談，還有鬼門關斷崖、無明斷崖與畢祿斷崖幾處瘦稜危崖，在在考驗登山者的技巧與膽量。

除非是想要一次走完中央山脈大縱走六十座百岳的挑戰者，否則大部分的登山者，大概都會像我一樣，採取「分期付款」方式，拜訪這一段壯闊的山岳。

「畢祿」藍縷，勇往直前

論起北二段的登山經驗，可以從畢祿山開始說起。

一九七八年的青年節，我們一群中原理工學院登山社的同學相約，要利用一天時間，單攻畢祿山。

直到現在，我都還記得當時身為大學生的熱血與自命不凡。一群二十歲左右的小夥子，二話不說就搭上夜班火車，從中壢搭到台中；再從台中火車站搭上早班往大禹嶺的公路局客運。

回想當時，我們一群志同道合的登山社同學，都對山有著滿腔熱血。年輕人也不怕累，搭了一整晚的車，到達大禹嶺後，還有辦法再走八公里多的八二〇林道，抵達登山口。

緊接著再馬不停蹄地往上爬，大約花三小時時間，就可以抵達畢祿山。

說得輕鬆，其實登畢祿山也需要一點體能，尤其中途還有垂直的峭壁，得小心翼翼，四肢協調運用才能順利通過。只是途中一群大學生開心說笑，再辛苦的路，一轉眼也就過了。

抵達畢祿山頂，天剛亮不久，我們還可以悠悠哉哉地在山頂好好欣賞一下包含合歡群峰、奇萊連峰、奇萊東稜、鋸齒連峰等周遭群峰的千奇樣貌；接著再花兩小時左右下山回到登山口。

回到登山口後，我們再加緊趕路，回到大禹嶺，搭上花蓮前往台中的公路局客運。抵達台中，我們再轉搭火車回到桃園，接著隔天上課。

那年代的大學生爬山，就是這樣子。

林道上的便車

說到八二〇林道，在一九八〇年代前後爬山，林道仍廣泛被使用，尤其林務局肩負植樹、復育的任務，林道時常會有「柴車」往來。而現今看到的那些廢棄工寮，在當時都是工班暫時歇息、擺放作業器具的地方。

例如八二〇林道往畢祿山登山口，也有一個工寮。當時，我們是可以看到工寮有人在活動的。

當時的許多林道，相對於現在，應該是好走許多，但畢竟就是平緩的林道，也不屬於登山路徑的一部分。雖然好走，也還是會希望「不需要靠自己走」就通過林道。

因此，當時總是很期待走在林道上會遇到「柴車」。駕駛柴車的工人，看我們學生爬山好像很辛苦，總會很好心地停下來，問我們要不要搭便車下山或上山。

只要能搭上柴車，就可以免去好幾公里的路程，直達登山口或是返抵公路，非常爽快！就算柴車沒辦法載我們，我也遇過駕駛遞給我兩顆饅頭，讓我可以帶著路上吃，十分窩心。

雪滿合歡任馳騁

當年攀登畢祿山，我們是從大禹嶺下車，再徒步走八二〇林道前往登山口。

講到大禹嶺，可能很多人會聯想到合歡山。曾經的合歡山，是知名的滑雪場，山上白雪皚

皚，在寒訓中心甚至有一條長達二至三公里的滑雪道，還曾辦過滑雪比賽。

我開始接觸爬山後，參加了救國團的培訓，成為領隊，可以帶隊爬山。

大學一年級的寒假，我帶了一個隊伍到合歡山參加滑雪訓練營，我也一併參加訓練。當其他人在休息時，我就拿個雪板，自己從合歡山東峰滑下來。練習了二、三天之後，教練拍了拍我的肩膀對我說：「你滑得不錯，要不要參加進階訓練？」

我當時沒想太多就答應了。接受了進階訓練後，教練問我：「明年寒假有一個奧地利滑雪團，你要不要去？」

我當然是很想去，但是礙於我還沒當兵，出國會有限制。中華民國滑雪協會理事長得知後，認為栽培選手應該要排除萬

▲合歡山曾經是台灣著名的滑雪場，更舉辦過多次比賽。

難，甚至替我背書，加上父母還為我籌錢，讓我得以出國受訓、比賽。

回國後，正巧那年台灣雪況不錯，合歡山上要舉辦中正盃滑雪比賽。我的教練鼓勵我報名，很幸運地，我拿到不錯的成績，甚至還比教練當年的成績更好。

一九七八年，我入選世錦賽台灣代表隊選手，因為我體能較好，被分配到越野射擊項目。

雖然沒有得名，但我一路參加滑雪比賽直到後來當兵、退伍。

緣分很奇妙，登山帶領我成為滑雪選手；而現在，我成為中華民國滑雪協會理事長，持續推動下一代滑雪選手的培訓。

掛「羊頭」成百岳

一九七九年三月二十九日，又逢青年節放假，我與中原理工學院登山社的社友們搭上夜間客運，從桃園前往台中火車站。夜裡，路上沒什麼人車，我身著輕裝，穿著牛仔褲與登山靴，在台中這座大城市裡顯得有點突兀。

下了車，我們隨即前往火車站旁的公路總站，搭乘公路局的客運前往中橫慈恩山莊。車上沒有多少人，我們是少數的乘客。找到位置後，我便坐下來，頭靠著半開的窗子，試圖讓自己快快進入夢鄉。

在搖搖晃晃中，客運很快就過了東勢、谷關、梨山。隨著海拔上升，窗外的空氣愈來愈

冰冷，我將窗子關小一點。窗外是一片漆黑，只能勉強透過車頭燈看見前方路況。

凌晨五點多，客運終於抵達慈恩山莊，此時車上已剩我們幾名乘客，司機還問：「這麼早來這裡做什麼啊？」

「來爬山的。」

我調整了背包背帶，稍微動一動暖和筋骨，與夥伴踏上公路，前往慈恩隧道。

「從這裡上去，就是羊頭山登山路徑了，我們要在中午前登頂才行。」在清晨杳無人煙的中橫公路上，日頭已透出一點光芒，我暗自對自己這樣說。

大霸尖山，我的百岳初體驗

剛起登不久，我隨即感受到羊頭山的考驗。短短不過四點一公里左右的路程，要爬升一千多公尺，這坡度之陡，讓我一下子就氣喘吁吁。我趕緊調整步伐、呼吸，以穩定的節奏往上走。

這個當下，我想起了我人生第一次登上百岳的光景。那時，百岳的稱號才剛出爐不久。

那是在我高一升高二暑假的事，一九七三年。當時我報名參加救國團的登山活動，要挑戰的百岳是大霸尖山。令我印象很深刻的是，集合完畢，教官要我們搭上一輛軍用卡車，一路從新竹火車站向東南方行駛，到達馬達拉溪登山口，可直接走上九九山莊。

本來一路都還算平穩，但駛上大鹿林道後，卡車不斷上下晃動，晃得每個人都受不了，有

的人只差一點就要吐出來。

因為林業還興盛，當時的林道可供車輛通行，但也只有這種軍用卡車才能爬這種山路。當時只覺得坐上軍用卡車有一股威風感，後來才明白為何會派軍用卡車載我們上山。

事實上，攀登大霸尖山並非我的首選行程，我更想去中橫或是阿里山健行，而不是需要耗費大量體能的高山登山活動。但當年得跟學校教官交情夠好，才有機會被選中參加這些熱門行程；像我跟教官感情普通的，只能來爬大霸尖山。

雖然並非一心一意地前來大霸尖山，但起登這天，天氣非常好，領隊也很會帶隊、炒熱氣氛，團員們都相處得十分融洽。

▲遙想當年，大霸尖山可以真正「登頂」。

我還記得登上大霸尖山山頂（當年還可以爬到山頂，現在只能在下面拍照），與團員們放聲歡呼的那一刻，好不痛快！將近五十年過去，直到現在，我們這群團員之間都還有聯絡。

腳踏山巔，笑看煙雲

大霸尖山讓我愛上爬山，雖然當時氣喘吁吁，但在風和日麗的天氣下，走在高海拔林間，那種通體舒暢的感覺，唯有親身經歷才能體會。

走了將近三個半小時，終於來到畢羊岔路口，一邊的道路通往我們的目標羊頭山，另一邊通往畢祿山。

轉往羊頭山的山徑變得和緩許多，已不像剛起登那樣陡峭。我們坐下來吃了點零食，補充體力，接續著往山頭走去。

清晨六點起登，抵達羊頭山三角點時約十點半。我站在海拔三〇三五公尺的羊頭山頂上，望

▲中原理工學院登山社社友替我拍攝的登頂照。

向連綿的山巒，一陣風吹起了雲霧，可以清楚看見雲在山巒間攪動的模樣。

那是爬山時最令心靈透澈的一刻。坐擁千山萬水的大景，年少的我，對登山的衝勁愈發蓬勃，心裡想著，下一回要挑戰哪一座山？

O型縱走

一九七六年，中原理工學院登山社要選新的登山社長。有同學提名我，結果誤打誤撞地當選了第八屆登山社長。那時我大學二年級。

一九七九年升大四的暑假，我們登山社的幾個人相約，要去把北二段剩下的幾座山「撿一撿」。我已爬過畢祿山、羊頭山，就剩四座了。

學弟妹們都相當熱情踴躍，大家一起研究路線圖。我們決定挑戰北二段O型縱走，一路從閂山、鈴鳴山、無明山、甘薯峰爬完北二段。考量路程遙遠，我們規劃了五天四夜的行程。團員共五人，每個人揹了將近三十公斤的裝備與食物。

裝備・軍用品店・賊仔市

行前整裝的時候，我們攤開裝備，一一分配誰要帶哪些東西。我的登山背包中有帳篷、汽化爐、煤油，還有自己的雨衣、軍用夾克、軍用棉襖。

學弟看到我的軍用夾克很帥氣，還問我去哪買的。我說，我去龍岡陸軍部隊附近的軍用品店買的。不只夾克，連雨衣、棉襖都是軍用。雖然帥氣，但都相當重，畢竟那個年代還沒有輕量化概念，有得用就要謝天謝地了。

我除了會去軍用品店，也會跟同學相約去龍山寺前面的「賊仔市」買裝備。當時以鐵皮屋搭建而成的賊仔市，現在變成一大片廣場，有很多老人聚集在那邊下棋。

賊仔市的緣起，是小偷把偷來的東西拿去典當，過了贖回的時間，當鋪就把東西拿到龍山寺前販售，所以稱為賊仔市。

賊仔市宛如大型跳蚤市場一樣，總是可以挖到寶。幸運的話，可以買到登山炊煮食物必備的汽化爐，而且價格便宜。

裝備分配好後，接著要分配食物。為了供應五天四夜所需，我們帶了不怕壓的蔬菜、盒裝雞蛋、熟麵條、美軍罐頭、廣達香肉醬、窩窩頭、燒餅等等。

說到窩窩頭，是那年代很便宜的食物，有點像是饅頭，但呈鐵餅狀，底部空心，可以當早餐或行進間食用。

至於廣達香肉醬，可說是一絕。在營地熱了熟麵條後，加一點青菜，打顆雞蛋，加入肉醬，就是美味的肉醬麵。在山下看似平凡的食物，但在高山上，說它是人間美味也不為過。

裝備與食糧分配完畢後，我們就會花差不多三十元，搭夜車到台中火車站，再轉公路局客運到梨山，在環山部落住一晚，隔天再開始登山。

登高，從十七點五公里開始

七三〇林道全長二十八公里，在當時，車子可通行到十七點五公里處，對比現今只能通行到十一點七公里，可節省將近六公里的路程。

我們起了一個大早，請人載我們到十七點五公里的登山口，接著開始徒步登山。

我們的計畫是走到二十五公里處的工寮，先花一個半小時左右爬鬥山，再回到林道，通往鈴鳴山。

鬥山山頂的展望非常好，可以隔著大甲溪遠眺雪山主峰，還有大劍山、志佳陽大山；換個角度，還可以隔著立霧溪一覽南湖群峰、中央尖山。當然也可以看到我們此行將會造訪的無明山，以

▲年少時的登山裝束，與現代大相逕庭。

及一年前去過的畢祿山。

我的登山習慣是，在下午兩點以前紮營休息，因為中央山脈下午通常都會起霧，在濃霧間行進會增加風險。所以我們過了鈴鳴山就準備紮營，同時也早點休息，以應付隔天的無明斷崖。

以北二段 O 型縱走路線來看，我們比較擔心的是鬼門關斷崖那一段。因為那裡剛好有一個隘口，太平洋的風會從隘口灌入，如果在起風時強行通過斷崖，容易發生意外。因此我們先討論過策略，早一點出發，通常風會較弱。

過了鬼門關斷崖就比較輕鬆了，而且有令人期待的甘薯峰大景。站在甘薯峰的山頂，可以遠眺中央尖山和南湖大山，以及令山友聞之色變的死亡稜線。

最美的風景，是留給有備而來的人

一九七二年，邱高、胡德寧、李福明等三名大學畢業生攀爬奇萊山後下落不明；一九七六年，八名陸軍官校學生相約攀爬奇萊山，最後六人死亡。

這兩起轟動全國的登山意外事件，導致許多家長不放心小孩登山，甚至反對小孩登山；學校教官聽到學生要去爬山，也往往不願意放行，對登山社也有諸多約束。

儘管百岳俱樂部成立，使台灣的登百岳熱潮快速興起，但是伴隨而來的是數起驚傳喪命的登山意外，也讓國內許多登山社蒙上一層陰影。

身為社長，我不願讓陰影籠罩在登山社，我當時心裡想的是，「既然大家覺得登山危險，我就要讓大家知道，我們不是毫無準備就去登山，我們是有一定能力的。」

為此，我邀請了一些救國團的教官來我們學校上課，教導登山社社員野外求生技巧。社員得學習、通過考試後，才能擔任社內的嚮導。

此外，我還要求所有社團幹部都要參加救國團在谷關舉辦的暑期夏令營。夏令營的培訓內容有垂降、攀岩、走繩索等跟登山或多或少有相關的項目。

光是這些還不夠，對內，我們也建立起一套完善的制度，例如要穿制服、絕對服從領隊的指令等等。

但這不代表我們沒有爭執，我們有時也會為了路線規劃、負重多寡起小口角，但往往都能透過理性的辯論，還有幹部的明確指示，讓口角變成共識。

說到負重，大家都想少揹一點東西，但為求公平，大家揹的重量都差不多。到了山上，晚上休息前，我們偶爾會打牌消遣。既然要打牌，就要來一點賭注才好玩。

猜猜看，賭注是什麼？通常是一個罐頭。

輕裝簡從，再登畢羊

雖然採用「分期付款」的方式，但百岳中位於北二段的六座，我在大學期間已經都走過。

遺憾的是，當時照相不如現在這麼方便，手機拿出來就可以拍照，因而沒留下什麼照片做為紀錄。

直到二〇一五年，我在友人的鼓勵下，決定要來「複習」北二段的畢祿山與羊頭山。此行除了去補拍照片之外，也是想試試看大學沒走過的畢羊縱走。

這回挑戰，我請一位協作陪同我一起上山。時隔將近四十年，身上的裝備已非當年那樣克難，有了 Gore-Tex 的防水外套，也有了輕量化的概念，加上有了歲數，也不再適合揹負動輒二、三十公斤的行囊。不變的是，對於登山行程的精確掌握，還有仔細小心。

行前該做的功課

登山行程規劃，我從大學就開始學。從社員當到登山社社長，從學長的諄諄教誨，到由我傳承給學弟妹。登山前的規劃，總是被列為最重要且優先的事項。

回想大學的年代，資訊不若現在普及。要爬一座山，需要做的功課不是只在鍵盤上敲敲打打，螢幕就會跳出許多資訊。

首先，我們會先向同儕、學長姐、學弟妹詢問，看有沒有人去過；再來，我們會去登山社的檔案室查找前人留下來的文字紀錄。

在檔案室裡，可以看到清清楚楚、分門別類的珍貴資料，例如雪山山脈、玉山山脈等等，裡頭盡是學長姐們一字一句親筆寫下來的登山經驗與行程規劃建議。

同時間，我們也會跟像是台大、中興法商學院、中央大學等其他學校的登山社保持良好關係，跟他們交流，取得珍貴的登山經驗與資訊，幫助我們擬定登山計畫。

登山計畫出爐後，我們才會發出活動通知，邀請大家一起去爬山。說起來大家可能難以想像，當年的活動通知單，還得自己刻鋼板，用油墨謄印呢！

計畫趕不上變化

當然，計畫做得再完善，總還是會有突如其來的變化。

二訪畢祿山與羊頭山，除了垃圾變多，倒是沒有什麼意料之外的變化，風景還是一樣的迷人。我與協作一路暢聊，聊當今的登山文化，聊從前的登山事。講著講著，我想到一件很有趣的往事：

「還記得大學時，有一次我們要去南湖群山，事前做了很充足的準備，我特別交代一個學弟，要帶裝有煤油的紅色罐子。結果到台中公路局要轉搭客運時，我們把裝備再拿出來清點，發現他帶的罐子是空的，一滴油都沒有。當下我十分懊惱，雖然責任在於學弟沒有檢查，但我身為領隊，沒有做好事前確認，我也有失誤。」

協作走在前頭，他笑笑地回頭問我：「然後咧？」

「同學見狀趕緊出來打圓場，說梨山有個加油站，可以去那邊買。我想既然有備案那就算了，大夥心情平復一下，上了客運，前往梨山。結果，到了梨山，加油站竟然沒開！」

協作大笑了幾聲，說：「你們真是有夠倒楣。」

我說：「可不是，但我們食材都準備好了，人也到梨山了，就這樣回去實在是不甘心。於是我們當機立斷，決定改去福壽山農場露營，意外地度過了悠閒的四、五天。」

「那你們後來有再去南湖嗎？」協作問。

「有，但第二次去一樣很不順利，只是那又是另外一個故事了。」

再訪北二段

二〇一七年，同樣為了補照片，我又重回北二段，但分成兩次。第一次去了閂山、鈴鳴山；第二次則

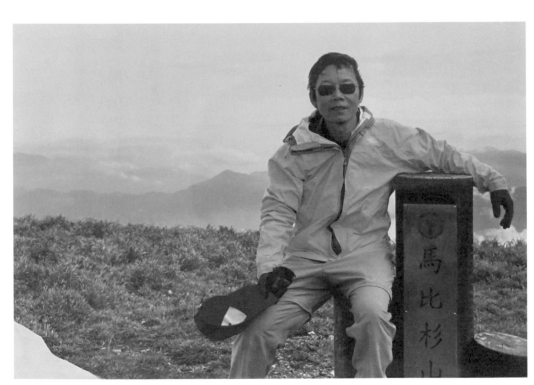

▲順利登頂南湖群峰中的馬比杉山。

去了甘薯峰與無明山。

舊地重遊，最大的感觸莫過於裝備的進化。此行不必揹沉重的帳篷，趁天氣好，甚至只用露宿袋，以天為被，以地為床。

另一感觸則是爬北二段變得更有挑戰性一點。因過往林道暢通，可以搭車直達七三〇林道十七點五公里處；二〇一七年去的時候，僅能到十一點七公里處，得多走好幾公里才能抵達登山口。但多走的這幾公里也並非壞事，在路上，我有幸看到過往未曾在北二段看見的藍腹鷳、山羌等平地見不到的野生動物。或許是因為沒有了大量工人出入，林道回歸自然，野生動物也才有機會現蹤。

觀雲朵而知氣象

許久未踏上北二段山徑，竟有點近鄉情怯了。踏上山徑不久，我望向天空，看著千奇百變的雲朵，對同行友人說：「今天的天氣不錯，接下來應該不會下雨。」

友人似乎有點驚訝，反問我：「你怎麼知道？」

我說我從小就喜歡看雲。

小時候閒來無事，就喜歡盯著天空，無論天空是藍的還是灰的都不打緊，重點是那一片片雲朵，時而厚實，時而疏淡，飄過來，飄過去。有時候聚集在一起成了烏漆墨黑的大烏雲，很快地，閃電就會打下來，隨之而來的是轟隆隆的雷聲，西北雨很快就會如老天爺潑了一盆水一樣

地降下來。

上了大學後時常上山，我也常看雲，就連半夜起床上廁所，我都會看天空，推測隔日的天氣。說來也巧，幾乎每次都被我料中。朋友都笑說，我是行動氣象台。

後來我才知道，這叫做高山氣象，是一門相當專業的學科。我還曾為了更了解高山氣象，而請教了當時的氣象局局長蔡清彥先生。後來我甚至當上了財團法人氣象應用推廣基金會的董事長。

朋友驚訝於我能看雲朵就知氣象。我說，這不是巧合，也不是胡亂瞎猜的，完全是有科學根據的。

山給我的啟示

當我自己成了一家公司的董事長後，我才明白，原來山教會了我許多事。不光是看氣象，得知氣象後的判斷、臨機應變更是重要。

如果預料接下來會下大雨，那是要撤退，還是要前進？

我從大學就開始學習做備案，擬定撤退計畫，也必須知道萬一有人發生意外時，該如何處理。

我是社長，社員們每個人交了五十元參加登山活動，我必須對他們負責。五十元在現代聽起來很少，但在當時，一碗麵也不過幾塊錢，我到自助餐店只要花五塊錢就能吃飽了。

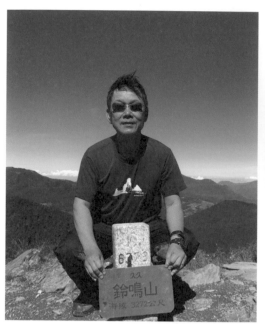

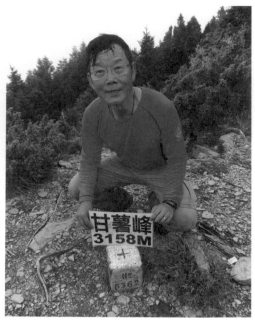

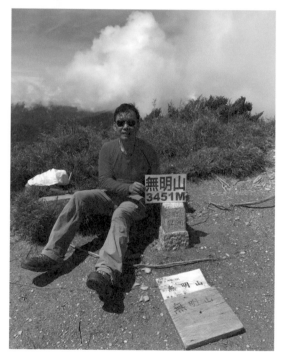

▲二○一七年再訪鈴鳴山、甘薯峰、無明山。

待我開始管理一間公司，遇到突如其來的變化時，該做出什麼樣的決策，也不時地考驗著我。

例如新冠疫情期間，我們做建設的，對於計畫中或施工中的建物，到底要不要繼續蓋？還是要延後開工？或是直接終止計畫？

這些天人交戰的決定，我都必須一一給出明確指令。如同當年還是登山社社長時，若在山上遇到颱風，我便會立即決定下撤一樣。

見山是山，見山不是山，見山還是山

古今中外，若要成就大事業、大學問，莫不經過三種境界。這三種境界正

▲重返人生百岳中的第一座——大霸尖山，心境已大不相同。

▲掌管一家公司，與擬定登山計畫有著許多雷同之處。多虧了當年的豐富登山經驗，讓我更懂得如何管理公司大小事。

曙光帶來了自信，
照出內心的真實

曙光灑落，滿懷自信

距離　北三段二十三公里::屯鹿池起登→安東軍山→摩即山→卡社大山→丹大林道→避難山屋

時間　十四小時

爬升　二〇九一公尺

攝影師　陳世軒　隨隊攝影

補給團隊　劉范焜、周子暘、黃貞凱、何純瑛

睡夢中，周青發現自己回到高中，他被嚴厲的爸爸責罵、處罰，有天終於受不了，什麼都沒帶就衝出家門。半夜偷溜進學校睡在教室裡，或是到網咖過夜。當時的他只想逃離家門，想做自己，做一個自由的高中生。

而這個夜裡，古大哥也做了一個夢；他夢見的是，在靜悄悄的夜晚，一個人待在工廠熬夜趕工，時不時看一下時鐘，心裡頭盤算著幾點可以完成，接著要開夜車到花蓮跑馬拉松……。

營地外的鳥兒啾啾地叫，叫醒了兩個夢中人。行程第四天，兩人難得睡到天快亮才起床，全是為了整段中央山脈大縱走的大魔王——摩即山。

「今天天氣也很好，我想應該是沒問題。」古大哥一邊吃著早點一邊對周青說。

周青點了點頭：「照上次走的那條腰繞路線應該可以很順利。」

兩人不疾不徐地吃完早餐，隨即啟程出發。遠方的天際線透出微光，兩人向著前方的山頭徐步而行。

這天的第一個山頭是安東軍山。當兩人站上三角點時，橘紅的太陽正好從中央山脈的另一頭緩緩升起。暖洋洋的日光照亮了兩人充滿希望的臉龐，對於今日的行程，兩人都相當樂觀也幹勁十足。

「今天跟之前場勘比差太多了。」周青忍不住說。

「之前來天氣都不好，一直下雨，太辛苦。」古大哥面對著陽光回答。

回想起前幾次到摩即山場勘，兩人可說是嚐盡苦頭。

第一次場勘前，古大哥還心想，摩即山兩千六百四十三公尺，應該不難。儘管出發前看了不少前人的經驗分享，但還是相當胸有成竹，認為只要把布條帶去綁一綁，之後一定可以順利地完成這段路線。

可偏不巧，第一次場勘就遇到下雨。雨水模糊了視線，看不到山稜線的走向，同時還要克服比人高的箭竹，就好像走在迷宮裡，找路、找方向花去太多時間。

一行人很認真地綁了布條，但沒多久，他們就知道這樣做的用途不大；因為綁在箭竹上的布條容易隨風飄動，一下雨，箭竹彎了腰，就看不到布條了。

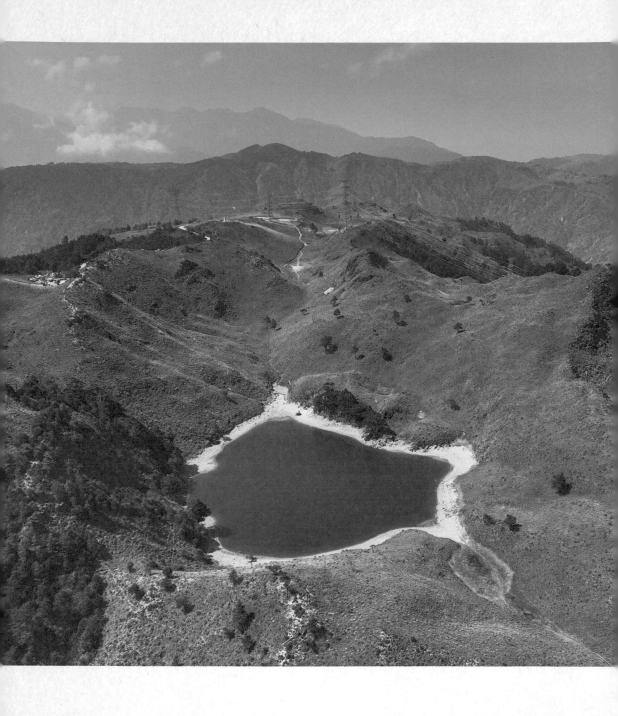

後來第二次去演練，也是碰到同樣狀況，怎麼走就是接不上ＧＰＳ的軌跡。眾人不死心，又去了第三次，才順利找到一條容易穿越的路線。他們歡呼，直呼有希望了。

恐怖的「外星生物」

說到摩即山，不僅沒有路跡可循，此處還是「螞蝗大本營」。

「古大哥你還怕螞蝗嗎？」往摩即山前進時，周青問了古大哥。

「現在比較不怕了，但第一、二次來真的會怕。」

古大哥開始滔滔不絕地對攝影師說起頭兩次場勘所面臨的最恐怖危機。

「第一次來，走到一半，我想說我的手背怎麼在流血，結果發現是螞蝗在吸血。我對這種會吸血的東西很反感，加上牠軟軟黏黏的，根本就是外星生物。」

周青聽到後忍不住笑了出來，隨即替古大哥加油添醋：「我那時身上也有螞蝗，牠們都會從雨衣、雨褲的縫隙鑽進去吸血。我開玩笑要靠近古大哥，古大哥就很害怕地說『你不要靠近我！』」

「我說周青跟仁豪也真的是很好笑，第一次去，我們睡在帳篷裡，螞蝗照樣鑽進來。結果他們兩個在那邊抓螞蝗，抓了一整罐。」

「你知道古大哥第二次去有帶一個法寶嗎？他帶了肌樂。我本來以為他是為了舒緩肌肉痠

痛，結果他是帶去噴在皮膚上防止螞蝗的。」

「我跟你說，真的有用。螞蝗會怕肌樂那種刺激性的味道，噴在身體上，牠就不會靠近。不然第一次去的那天晚上，螞蝗還差點鑽進周青的鼻孔裡，而且仁豪的屁股上也有一堆螞蝗在吸血。最後他們都來跟我借肌樂。」

古大哥說完，眾人笑得合不攏嘴，暫時忘卻摩即山的考驗。

噩夢再襲

轉進摩即山，兩人立刻意識到不太對勁。先前六月來時曾找到獸徑，但這次卻找不到上次的獸徑，且沿途有倒木、箭竹覆蓋，掩蓋住路徑。

兩人開始全神貫注地盯緊離線地圖，確認自己的位置以及目標方位。然而走沒多久，狀況就發生了。

「古大哥，你確定走這邊嗎？」

「對啦，朝這方向就對了。」

「可是我們上次走的路徑是上面那條欸。」

「我們不可能再繞上去，這邊有路，走這邊。」

周青無奈地看了攝影師一眼，接著放下他的導航手錶，跟著古大哥走。

摩即山的地形是要越過重重橫向山頭，才能抵達真正的山頭。這意味著前進的路上需要上上下下，時而陡上，時而陡下；不僅耗體力，途中還會有各種植物擋住去路，或是突然出現一個坑洞，人也過不去。

走著走著，突然路又中斷，因為被荒草、植被掩蓋而過不去。周青沒多說什麼，開始往另一個方向走去，古大哥也往不同方向找路。

「古大哥，這邊有路。」

古大哥聽到後，往周青的方向走去。

兩人就這樣不斷分開找路，再重新會合，重複了不下數十次。

這樣的情景，在先前演練時是常態。演練時，古大哥希望照著布條或是他手機裡的離線地圖走；然而此處布條稀少，加上路跡難尋，而且手機 GPS 收訊不佳，位置容易飄動不定。

周青曾數次停下來跟古大哥確認方向對不對，古大哥堅持沒錯，但周青看了自己的導航手錶，顯示路線方向與自己的手錶有出入。他甚至會要求確認古大哥的手機，比對自己的軌跡，找出最合理、可信的路線。可事實上，兩人都不確定自己認定的路線是否就是正確路線。

這些過往曾發生過的事情，沒想到在實際挑戰時，又再度出現。

停下來休息時，兩人都已面露疲態。這一路上，雖然對話次數不多，但彼此對於對方找的路，難免有質疑。周青看了手錶定位，認定方向應該是這邊；但古大哥依據印象以及大方向的位置，認為應該是另一邊。

兩人休息時也爭辯著找路的問題，古大哥心想，已經晚了四、五個鐘頭了，再這樣下去不行，「那周青你帶路吧，你看導航比較準。」

本來預期今天會很順利，結果兩人推進的速度甚至比第一次演練時還要慢。

在摩即山的箭竹林裡，失望、無力、沮喪的情緒不斷從兩人身上蔓延開來。

溝通偏差

當一行人在摩即山找路時，古大哥接到補給團隊確認營地位置的訊息。

「補給團隊已到達台電招待所。」

那時約莫是下午兩點左右。古大哥看到訊息，露出疑惑的表情，他心想，營地不是應該架設在避難山屋嗎？怎會是台電招待所？

「請維持原來的營地，避難山屋。」古大哥送出了這樣的訊息給補給團隊。

後來才知道，補給團隊是考量古大哥一行人進度落後，因此將營地挪到較近的台電招待所。

而且台電招待所環境較好，可以睡得比較舒適。

一行人好不容易走出摩即山，前往草山，此時天色漸暗。補給團隊擔心一行人的狀況，特別派了一位人員何孟翰帶一些補給品前來。

幾個人會合時，已經是晚上七、八點，眾人加快腳步，前往台電招待所。此時的他們，一

心認為補給團隊會維持營地在台電招待所；沒想到當眾人抵達時，台電招待所空無一人。一行人只得再走兩公里到避難山屋。

周青原本滿心期待今晚可以睡在一個比較舒適的地方，當他看到台電招待所空無一人時，期待頓時落了空；古大哥則意識到溝通出了問題，對於眾人需要再多走一段路到避難山屋，感到自責。

抵達避難山屋時，已是晚間將近十一點，古大哥隨即向補給團隊所有成員道歉，表示沒有溝通清楚，害大家還要移動。

補給團隊詢問古大哥，隔天要幾點起床吃早餐。按理說，隔天起登時間是午夜十二點，但古大哥考量今天累了一整天，於是將時間往後順延到凌晨一點再出發。

周青聽聞後，晚飯也沒吃，直接鑽進睡袋補眠。古大哥則一人默默吃完晚餐，再進睡袋睡覺。

四天以來，這是第一次兩人沒有針對隔天行程進行討論。

無聲的夜，醞釀著即將來臨的暴風雨。⛰

Author

金－尚－德

業餘文史工作者，國立東華大學族群文化學系博士班。任職於銀行等機構財務主管，工作之餘熱衷原民文化、田野調查，登山足跡遍布太魯閣高山溪谷間。著有《百年立霧溪：太魯閣橫貫道路開拓史》、《峽谷山徑二十里：內太魯閣警備道路》、《合歡山史話》等書。

縱走山嶺、橫斷人間：歷史與人文交會的十字路口──北三段

中央山脈縱貫臺灣島南北，高聳入雲的大山形成天然疆界，將高山之島分隔為東西兩地；成為臺灣地理、族群、文化上的巨大分水嶺。

為求將漫長的山脈分區識別，習慣上，便延續中央山脈北段的分類，以中部橫貫公路為界，將其至七彩湖之間的山區，稱為「北三段」。廣義的中央山脈「北三段」含括了「奇萊連峰」、「能高安東軍山」、「合歡群峰」、「太魯閣山列」等山系的組合；其間代表性的山峰有奇萊山、能高山、安東軍山、白石山、合歡山、太魯閣大山等。

這些山系之中，奇萊山以險峻雄偉的山容、斷崖地形著稱。再由奇萊山向東展延的太魯閣山列，地形嶙峋，以受溪水千萬年雕鑿形成的太魯閣峽谷為代表；石灰岩地形之中，遍布斷崖、峽谷為景觀特色。能高至安東軍山之間高峰綿延，行於中央山脈主稜的草原之上，高山湖泊遍布其中。而合歡山山勢和緩，擁有得天獨厚的冬季積雪特色；一年之中，以春天的嫣紅杜鵑、夏季的青色高嶺、秋季的金黃草原，與冬季的白皚雪坡，呈現特有的四季林相之美。

北三段的高山，分別向西發源出濁水溪；向東發源出立霧溪、木瓜溪，與知亞干溪等主要河川；孕育出賽德克族、太魯閣族豐富的族群文化。

縱橫交織的大山山系，將此段山區形成宛如十字縱橫的稜脈交會。便利的高山交通與豐富的人文歷史資產，成為北三段最為重要的特色。

壹、高山之巔、天地之間——神話起源與孕育文明的分水嶺

起源神話的發祥地

太古之初，位於島嶼中央、峰巒疊翠的綿延高山深處，有座高聳的巨大岩石；巨石由山稜拔地而起，穿出了山稜與森林，直插天際。巨石之上有株古老的巨樹，其枝葉繁茂遮蔽了天日，由巨樹的樹根生長出鳥獸，以及人類的始祖；人類分出男女，繁衍眾多子孫。

一支世居於巨石西方、遙遠溪谷深處的族群，稱此巨石為「博諾彭」（Bunobon）；對於這支居住在遙遠溪谷深處的族群而言，這裡是神聖的禁地。神聖的大岩石非常遙遠，遠在族人的居地與獵場之外，族人們深信著他們與萬物皆誕生於此，這裡成為了族群的發祥地。

這個神聖的空間，正是今日北三段白石山東方山稜上，外界以「牡丹岩」稱之的神石。而這支誕生於樹石之間，世居在深山之中的原住民族群，即為賽德克族。白石山上的巨樹與巨石，自古就是世居於濁水溪流域的賽德克族神聖空間。

為使世世代代子孫，謹記著遙遠的大山之外這個神聖的族群發祥之地，這段闡釋人類起源、世界初始的神話傳說，在無文字的社會中，賽德克族人靠著口傳與歌謠，將祖先誕生的故事，一代一代地流傳後世。直至千百年後，始得外人以文字加以記錄：

在埔里社東方高聳的中央山脈的一角，在 Lugizaka-Balaou 有一棵巨樹，此樹名為 Kahoni-Eilos。這棵樹的半面已經成了人面的化石，另外半面生長枝葉，其中有一枝較大的枝幹，像似人的手般開展；傳說這棵樹的皮脫落之後，化成鹿、山豬、鳥、人的型態，隨風擴散後其子孫繁茂，成為今日多數的人類。這棵樹為宇宙的造物主，亦即人類的始祖。太古時樹有四肢的型態，經過大風的吹襲後，有一隻手已被折斷了，族人對樹非常尊敬，它是神聖的靈樹。

——一九一七，森丑之助《臺灣蕃族誌》

在族人的空間觀之中，這裡是世界的中心；人與萬物的生命、神聖與世俗的分野，皆由此開展。

孕育文明的分水嶺

神石之上，巨大的分水嶺大山向著東、西兩側，分別發展出數條長河。大河滋潤大地，生養萬物。向西邊發展的長河，族人稱之為 Yayung mtudu，延至近代，外界始以「濁水溪」稱之。

除了向西發源出濁水溪，分水嶺也向東發展出數條主要河川，此段源自於大山的東部溪流，從北到南，外界則以「得其黎溪」（今「立霧溪」）、「木瓜溪」、「支亞干溪」稱之。

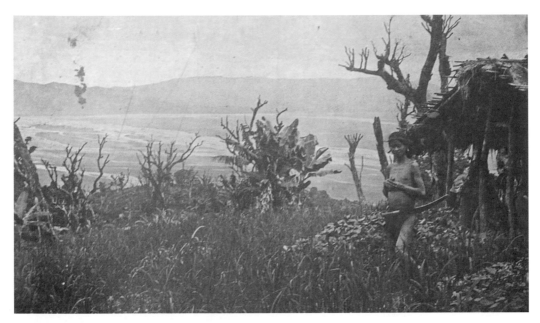

▲德克達雅群（Tkdaya）東遷至木瓜溪流域，外界也稱之為「木瓜番」。

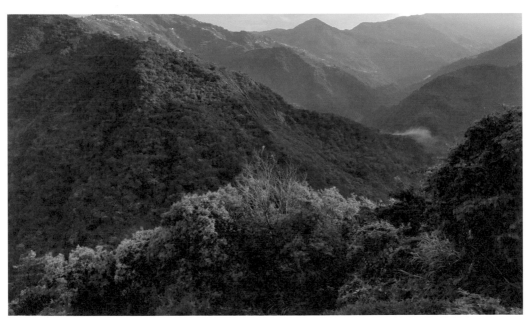

▲濁水溪谷，為賽德克族之祖居地。

濁水溪流域有著豐饒的大地、森林與溪澗，賽德克族人沿著廣闊的溪岸，逐一建立 Alang（部落）。由於族群分布流域各方，使得語言及文化產生差異，賽德克族因而形成三個語群；由西向東分別是居住於濁水溪上游與塔羅灣溪一帶的德克達雅群（Tkdaya）、更上游地區的都達群（Tuda），以及濁水溪上游最深處的德魯固群（Truku）。

這裡是賽德克族人的傳統領域，由於深入山區，族人的生活與外界徹底隔絕。由於男女皆有著紋面習俗，因此，紋面成為族群的共同印記。族人在此遵循 Gaya（祖訓），守護獵場、繁衍生息。這裡是個封閉的社會，因為東方有著高山屏障，在與世隔絕的環境中，堪稱臺島最深山。

直到三百多年前，一群來自 Yayung mtudu 的賽德克族獵人，一路追尋著獵物，爬上了大山的高山之巔。展現在眼前的，是一望無際、茂盛廣闊的高山與森林；峰巒疊翠的山脈之下，一條源自大山的長河，向著日出的方向流去，將大地蝕切成雄偉深邃的峽谷。族人將這條奔流於峽谷間的豐沛長河稱為 Yayung paru，意謂「大河」（即今日之立霧溪）。

族人驚訝於大河流域中豐富的森林溪泉、林野中四處奔竄的獵物；返鄉後經由口傳，臺灣山地的族群大遷徙便於焉展開。

族人準備耕具與種籽，攜帶家眷，絡繹不絕地越過大山，陸續來到大河流域。族人越過的大山即是今日所稱之奇萊山。族人以奇萊山為路橋，沿著向東伸展的東稜山脈下降，來到 Yayung paru 的溪流源頭。他們在此建立起東遷後的第一個部落；族人把這裡命名為「托博

閣」，意謂「初到之地」。沿著大河，族人在高山峽谷間，尋找可供居住的古老河階臺地，建立 Alang，成為族群的新天地。

三個語群的賽德克族人，於此同一時期先後越過奇萊山，其中人數最多的德魯固群，主要沿著立霧溪流域，建立以親族為主的小型聚落。相較於其他兩小群，由於德魯固群的原居地為三群之中海拔最高的，冬季氣候嚴寒，使得土地貧瘠、耕地缺乏且不利於農作，因此三群之中，以東遷的德魯固族人為最多，成為今日的「太魯閣族」。

此外，人數相對較少的都達群來到了陶賽溪上游流域，甚至更遙遠的山區；德克達雅群則抵達 Yayung mglu（木瓜溪）、Yayung ciyakang（支亞干溪）流域一帶。族人建立族社，成為峽谷族群，在溪畔與山嶺之間，享受大河帶來的生命滋養。

大河流域滋養萬物，也孕育文明。高山島上分水嶺的大風依舊吹拂，Kahoni-Eilos 巨樹的枝葉四散八方，隨風飄落。人類的子孫，依舊尋找著新天地，依附著各自的大河，遷徙繁衍、生息茁壯。東西兩方的族人，在高山與峽谷之間，各自建立起屬於族群的新文明。

數百年前的北三段山區，白石聖山成為神話起源；奇萊大山搭起高山路橋，乘載著東遷的族人遷徙安居，成為孕育文明的偉大分水嶺。

由神石聖樹，走出生命起源；由大山大河，走向嶄新文明。

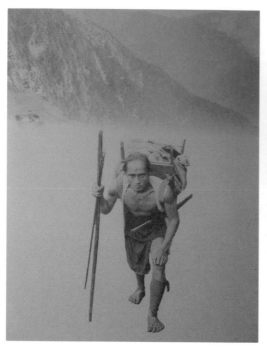

▲賽德克三群於三百年前越過奇萊山，向東遷徙。

▲濁水溪上游最深山的德魯固（Truku）群。

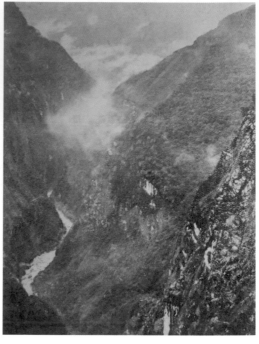

▲奔流於太魯閣的 Yayung paru，族語意謂「大河」。

▲托博閣社為族群東遷的「初到之地」。

貳、遙遠的地景──清代周邊的地理描繪與紀錄

臺灣「番界」二元知識的界址碑

由於尚未建立系統性的知識體系，清代對於臺灣山地的認識往往是片面且匱乏的。臺灣納入清朝版圖後，受制於國家政策消極以對的主觀因素，以及科學技術力有未逮的客觀條件，使得這個海上孤島的人與事、地與物，並未受到積極的重視。

如同多數臺灣事物的知識一般，在官方不符合科學的分類基礎下，關於「番界」內複雜的地理空間與族群分類，也往往被概略化約成為二元分類，以此做為最淺顯的認識原則，似乎便已足夠。如此，便形成了諸如：生與熟、南與北、前與後等二元對照；成為清代常見的番界事務知識基礎。

在二元對照的知識體系下，當時人們認知本島關於人與土地的邊際線，約略以今日北三段一帶山區的天然界線，形成了抽象的認知：

1. 由高山地帶發源的濁水溪，形成東西向自然界線，成為劃分族群傳統領域的天然分界線，也使得這裡成為「北番」、「南番」族群的邊界線。

2. 而本島中央的高山南北縱列，其所形成的天然屏障，即是「前山」、「後山」的空間概念線，也在這裡劃分延伸。

這個時期，關於臺灣島上山域的描寫，猶如虛無飄緲、蠱毒瘴癘之境；因為漢人農耕移民對於臺灣山地的陌生，且無人履及拓墾境域之外，使得山域成為墾民生活領域之外遙遠的想像地景。

而清代關於此段山區的記敘雖偶有採集，也大多以奇風異俗看待；關於「生番」的描寫、對於異族的恐懼心態，更將外人的想像，推向較之重山溪壑更深的潭淵之中。在當時，無論於人們的心理認知，抑或實際的地理距離上，臺灣山地都是最遙遠的地景與空間。

位處本島的心臟地帶、今日所稱的北三段，猶如清代認識臺灣相關山地知識的界址碑；在深山迷霧之中，初步建構起關於臺灣早期的地理與族群認識根基。

這樣混沌不清的一切，終於在清末「開山撫番」的政策下，開始轉變成為積極而逐漸清晰。

開山撫番、繪製輿圖

一八七一年，爆發琉球島民因逢颱風漂流至臺灣南部的八瑤灣後悉遭殺戮，引發日軍出兵臺灣的「牡丹社事件」，改變了清政府消極治理臺灣的態度。

事件之後，基於國防的需要，一八七四年清政府派總理船政大臣沈葆楨為臺灣海防欽差大臣，來臺善後，確立了「開山撫番」政策。「開山撫番」的重要政策，除了設立撫墾事務的行政機關，並開鑿通往後山的道路，企圖直達當時清政府勢力轄外的後山東部地區，以充實邊防。

而為達成這些治理政策的首要之務，便需拋棄清初渾沌不明的地理知識；作為基礎工程的第一步，便是繪製符合科學標準的現代化地圖。

這項艱鉅的製圖工程，由臺灣兵備道夏獻綸受命，余寵等人製圖，展開浩大的全島測量作業。一八七八年，繪製出《全臺前後山輿圖》。

在清政府實際控制的平原地區，輿圖採用精確的實際測量，以畫方計里的方式，繪製成堪稱首張相對精確的臺灣地圖。然而，礙於難以進入深山禁域實地測量，本島中央山地與東部地帶，依然是一片廣大的未知境域。清政府只得將這片未知空白的區域，填補上了清代慣用的山水畫式地圖，象徵想像中的未知之境。如此成為了兼具科學經緯與抽象山水、中西合璧的特殊現象。

在輿圖北段的空白地理空間，製圖師象徵性地綴以三座具名大山，以作為這片廣大山域的象徵。而此三座象徵性的山峰，雖然內涵與今日大相逕庭，其山名卻依然沿用至百年之後的今天，輾轉演變成為今日座落於北三段山區的同名山峰。此輿圖三山即為奇萊山、合歡山、能高山。

中央山嶺、邊陲地景——象徵未知之境的「輿圖三山」

三座大山之中，「奇萊」是今日花蓮的古名之一。

大山大海的花蓮，有著最具代表性的兩個古地名，一則舊名「洄瀾」，以海洋形象呈現，為昔日墾民形容源自高山、匯納眾多溪流的紅巖溪（今稱花蓮溪），其地名出於太平洋激起波瀾的壯闊景象。另一舊名「奇萊」，則是源自於居住在花蓮平原的撒奇萊雅原住民族名；將族群之名寓形於高山，成為了奇萊山。這一山一海的古老地名，正足以表現出臺灣東部最具代表性的兩大地景。

奇萊之名，早於荷西時代已有關於此族群的記載；清代官方的文獻之中，首見於周鍾瑄在一七一七年的《諸羅縣志》記

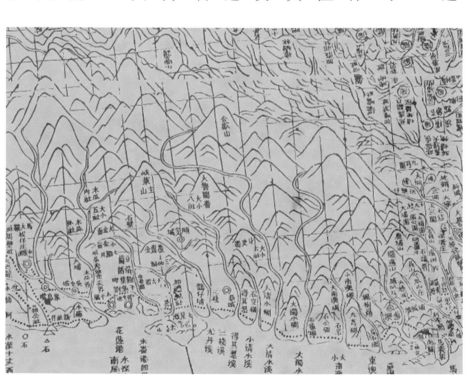

▲《全臺前後山輿圖》以「奇萊山」、「合歡山」、「能高山」三座想像中的高山，象徵廣大未知的山地地帶；今日則已成為中央山脈北三段上的實際山峰。

載之新附（歸順）生番九社之一，當時以「筠椰椰社」稱之。而首度以音譯奇萊為地名，出現在清代官方文獻之中，應屬一八三一年，陳淑均纂修的《噶瑪蘭廳志》：

陸行百五十里，或舟行西南六、七十里，有七社番黎，名曰奇萊。近有漢人到墾其地，而諸番亦往附之。

▲受制於無法進入山區實測，《全臺前後山輿圖》呈現出西部精確、東部抽象的鮮明對比現象。藉由輿圖，得以窺見清代對於中央山脈的想像面貌。

此後，外界便將後山花蓮平原一帶的族群生活空間，泛稱為奇萊。然而平原上的族群之名，又是如何成為遙遠高山的名稱？這便需先瞭解清代山岳的命名原則。藉著一八七一年淡水廳同知陳培桂《淡水廳志》，便可理解臺灣「山名」與「番社」之間的關係：

淡地諸山本無正名，皆從番語譯出。每以所隸堡、社稱之。

「堡」乃漢人所居、「社」為番人領域。在山地地帶，直接援用與該山地理位置相對的番社之音譯名，為山命名；此即「以社稱山」的命名原則，成為大多數臺灣高山的山名由來。

輿圖上的另一座合歡山，則是三山之中，最早出現於文獻者；其首次出現於一六八五年，

▲一七一七年，《諸羅縣志》描繪的合歡山。

首任臺灣府知府蔣毓英主修的《臺灣府志》即記載了山名。在這本描述此一初入大清版圖、海外疆域的方志上，於其〈封城志〉之「諸羅縣山」一章之中，出現了合歡山的描述：

合歡山在南日山西，此山出灘，流入淡水港。又北而雞籠鼻頭山。

然而，此時所形容的合歡山，乃是苗栗一帶，道卡斯族領域的一座不明山峰；其山名則源自於道卡斯族族語譯音。

此外，三山之一的能高山，則未見出處，亦不明其由來。一八八八年，《臺灣內山番社地輿全圖》出版，其重點以描繪番社位置為主，附加以高山數座為其背景描繪。此圖中另出現了「安東軍山」的描繪，但仍以山水畫式的想像方式描繪，由來依然不詳。

輿圖之上的三座大山，均未經製圖師的實地踏查測量，亦非專指某座實際存在的高山；純然僅為代表廣大東部番地的虛幻形象。雖僅留下了山名，然而作為表現臺灣島中央地帶、廣大北段山區的概念形象，其象徵性與代表性意義卻是不言可喻。

虛無飄緲雲深處的輿圖三山，為當時廣大的臺灣島中央東部地帶，留下無窮無盡的想像空間。

參、探險伊始──橫斷島嶼最深山

遙望「分水嶺」──鮫島大佐與深堀大尉

如同大航海時代的地理大發現，測量技術的進步，伴隨著殖民的腳步併進；侵略者往往以文明先進者的使命自詡，將探索未知之域的衝突過程予以合理化。日本殖民者同樣以「彌補地圖上的地理空白」為由，將臺灣山地的空間探索，作為日治初期登山探險者的追尋目標，以及當時山林活動者追求的價值典範。

「中央山脈」是今日對於本島中央地帶的地理分類，然而這個概念卻是直到一九一○年，才由宜蘭廳叭哩沙（今「三星」）支廳長小島仁三郎等人，於攀登南湖大山的途中觀察，方才證實了次高山脈（雪山山脈）與中央山脈原來分屬不同山脈的地理事實。

日治初期對於臺灣島的中央地帶，正處於尚未廓清之際。由於尚無實地踏查得以支持的地理概念，關於今日所稱「中央山脈」的概念，一直都沒有精確的說法，因此有以「分水嶺」稱之。

而淵遠流長的濁水溪，在此隱然形成入山的路徑，將指引出前往「分水嶺」的方向。

一八九五年乙未戰爭時期，曾參與「牡丹社事件」，擔任近衛師團參謀長的鮫島重雄大佐，於八卦山激戰之中，遠眺濁水溪、大肚溪上游的山脈地形。出身陸軍工兵的鮫島大佐，望見主

脊稜線似略有中斷之處，因而推斷中部橫貫道路的理想地點，應可藉著溯源濁水溪、大肚溪上游，翻越分水嶺後，抵達東海岸。鮫島大佐所觀測的這個越嶺位置，即是奇萊能高山區一帶、今日的北三段山區。而其最佳入口則是位居中央山脈西側的埔里，乃至當時尚未與外界接觸的霧社一帶。

全臺平定後，臺灣總督府軍務局籌組中央山脈探險隊，兵分多路探臺灣這塊帝國新領地的心臟地帶。一八九七年一月，由軍務局陸軍部深堀安一郎大尉率領的「臺灣橫貫鐵道路線探險隊」由臺北出發，將借道埔里、霧社，深入濁水溪上游；計畫橫斷中央山脈中段，東出奇萊地區，完成橫貫山地之舉。

雖值隆冬雪期，深堀大尉一行人依原訂計畫，預定攀登三千公尺的分水嶺（奇萊連峰）進行探涉與測量。一月二十八日，深堀大尉發出了最後的信息後，動身前往分水嶺，至此便音訊杳然，一行人消失在廣大的深山秘境之中。

深堀大尉原先預定橫斷之路，即是攀登分水嶺後，循著木瓜溪自東部而出。當臺島西部的地理空間逐漸廓清之後，探險者企圖尋找橫斷東西的突破口，以達邊陲東部；成為當時地理活動的最大目標。

鮫島大佐與深堀大尉，均將今日的北三段山區推定為橫斷本島中部的隘口。然而深堀遭難事件震驚了總督府，隨著事件發生，所有的地理探勘活動自此均告暫時中止。廣大的中央山脈與東部，依然是地圖上的謎樣空間。

丈量地景、再現空間——「輿圖三山」的虛與實

一九〇六年，佐久間左馬太上任第五任臺灣總督，隨即著手規劃「五年理蕃」計畫。隨著隘勇線擴張，地理探勘的活動也伴隨著「五年理蕃」而重啟；帝國勢力逐步進逼高山地帶。在南投一帶，霧社群被迫於一九〇六年向南投廳歸順，南投廳遂將隘勇線由霧社向上擴展，因而益發接近分水嶺。蕃務本署警視賀來倉太隨即組成探險隊，於一九〇六年、一九〇八年兩度成功登上分水嶺偵查，並橫斷至東部出山。

一九〇九年三月，當最後一支深山的德魯固群被征服之後，居住在濁水溪上游的賽德克族三群全被征服。六月間，在二三〇〇公尺的高海拔地區，設立了最為深入山區的「櫻峰隘勇分遣所」（最早的櫻峰分遣所，位於今日「翠峰」一帶；後期才向上遷移至「鳶峰」現址），以此隘勇線完全佔據了通往合歡山主稜的必經途徑。

1. 首登合歡山

一九一〇年，總督府蕃務本署測量技師野呂寧，展開首次的合歡山登山探險。二月，野呂寧與蕃務本署技手財津久平、殖產局囑託森丑之助，協同警察隘勇等五十餘人，由埔里經霧社、三角峰，抵達櫻峰分遣所，以此作為攀登合歡山的基地。

二月二十八日，野呂寧一行首先推進至合歡山南峰（今「昆陽」）後，退回櫻峰分遣所躲

避寒流；隨後探險隊再度出發，直取合歡山主峰。三月十六日清晨，天候晴空無雲，隊員一舉登上海拔三四○○餘公尺的合歡山頂，完成了首度登頂。隨後，旋即兩度遭到槍襲，在緊張的氣氛之中，隊員快速地進行初步的觀測，隨後倉促下山。

這次首度以科學技術探勘合歡山的地理踏查過程，將輿圖上的合歡山定於一尊。時至今日，我們所認識的合歡山，便是出於野呂寧當時所標示定義。

一九一三年，時值佐久間總督「五年理蕃」計畫下「太魯閣蕃討伐」軍事行動的前一年。總督府亟欲瞭解內太魯閣山區的地理環境及各部落位置，為預定於來年展開的討伐行動評估適當的進軍路線，因此測量工作刻不容緩。鑑於先前測量時均遭受族人襲擊，因而有必要繼續進行有組織與規模的合歡山武力探險。

三月間，野呂寧再度返抵櫻峰，受命攀登合歡山、奇萊主山，以及其北側的三角形峰（奇萊主山北峰）諸山。此行將登上太魯閣方面的制高點，俯瞰外人從未履及的內太魯閣山地地區，及中央山脈以東的立霧溪上游。

此次的探險，仍舊依循前次登頂合歡山的主稜路線。然而山地積雪仍然深厚，使得探險隊行進十分困難。下午五時，探險隊抵達合歡山南峰，於六時開始紮營；此時突然狂風大雨降臨，氣溫驟降。

風狂雨驟中，探險隊帳幕也陸續被吹倒，蕃人與漢人挑夫隊開始瓦解，各自奔逃並倉皇下撤。入夜後，風雨更加猛烈，探險隊於惡劣的天候中，度過零下氣溫的寒冷夜晚。次日清晨，

野呂寧宣布撤退。經過清點人數，原出發時計有德魯固蕃人三十名、隘勇及挑夫計一百零三名，此時發現隘勇挑夫僅存約五十名，其餘半數行方不明。清晨，頂著依舊劇烈的風雨，探險隊於下撤途中，陸續發現眾多失蹤者的遺體散布於稜線之上。

合歡山上傷亡慘重的探險大挫敗，為總督府的山地探險行動蒙上了一層巨大陰影，但由於「太魯閣蕃討伐」軍事行動在即，而無法久候。為此，佐久間總督於蕃務本署召集會議，重新擬定「合歡山探險隊」、「能高山探險隊」兩支高山探險隊伍進行偵查；鑑於先前的探險屢遭族人襲擊，此次的探險將由軍警聯合組成的武裝力量護衛。

「合歡山探險隊」將以重登合歡山完成測量，以及攀登奇萊主山北峰，嘗試取得立霧溪方面更佳的觀測位置為目標。此行仍循前次成功登頂的路線攀登，由蕃務本署警視山本新太郎指揮，佐久間總督親自參與本隊。

而「能高山探險隊」則以攀登能高山、觀測木瓜溪流域為目標。此隊不採用深堀大尉當年的行進路線，改以另闢蹊徑攀登。探險隊由蕃務本署警視江口良三郎指揮，臺灣第二守備隊長荻野末吉少將參與本隊行動。除了合歡山，清代輿圖上所列的三山，都將在此次探險行動中實地登頂，並加以測量定位。

▲「合歡山探險隊」以櫻峰分遣所為根據地，攀登合歡山、奇萊山。

▲探險隊逐步推進合歡山。

2. 再探合歡山、奇萊北峰

九月二十九日，合歡山探險隊在三百名陸軍士兵護衛之下，循著前次成功登頂的路線，一路順利前進。清晨日出後，探險隊浩蕩地再度登上合歡山頂；並在晴朗的天候狀況下，完成了立霧溪上游的地形測繪作業。佐久間總督率領探險隊，在山頂舉杯三唱萬歲聲中，行動順利落幕。

完成合歡山的探勘後，佐久間總督在軍隊的護送之下動身返程；而接續探勘奇萊山與能高山的探險作業，隨後便正式展開。

奇萊山是一列高聳於合歡山東側的連峰山脈總稱，山脈以東為立霧溪與木瓜溪的廣大流域。然而其高度更甚於合歡山，因此阻礙了由合歡山眺望東部的視野。

其中，奇萊主山北峰自連峰山脈的最北端拔地而起，佔據優越的地理位置，擁有傲視四方的獨立山形。具備如此優越測量條件的高峰，必能提供更甚於合歡山的良好觀測位置。也因此，攀登奇萊主山北峰，勢必將成為太魯閣軍事行動的必要前置作業。

首度的奇萊主山北峰探險行動，早於一九一一年十二月，隨著合歡山倉促短暫的首登之後，就曾嘗試接續攀登這座山形獨立的山峰。首度的奇萊主山北峰探險，由財津久平技手率領南投廳警察組成，並以德魯固蕃人為嚮導，自櫻峰分遣所出發展開偵查探險。

當時測量隊所規劃的路線，與今日攀登奇萊主山北峰相似，必須先自合歡山下降至與奇萊山間的鞍部，再上攀奇萊山主稜。自清晨出發後，當探險隊才剛抵達鞍部，就遭遇太魯閣蕃的襲擊，雙方爆發槍戰衝突。隨後，探險隊終止行動，倉皇撤回櫻峰根據地。首次的奇萊主山北

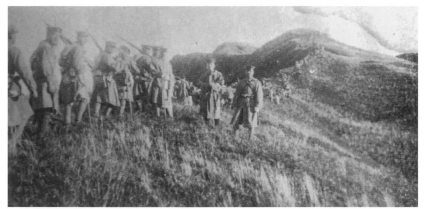

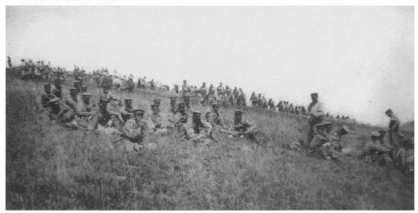

▲登上合歡山的武裝士兵。

▲佐久間總督登上合歡山,探險隊於絕頂舉杯 三呼萬歲。

▲捲土重來的奇萊山探險隊,於攀登奇萊主山北 峰途中。

峰探險，便以失敗收場。

一九一三年十月二日，由山本警視率領的龐大隊伍捲土重來，重新探勘奇萊主山北峰。探險隊循舊徑下降至鞍部，伐木架梯通行斷崖。次日，鑑於前次探險的失敗經驗，隊員在警戒之中謹慎地攀登北峰斷崖，在驚險的絕壁上，破碎的岩石不斷墜落溪底，驚險萬分。

三日清晨七時，天氣晴朗，探險隊終於登上奇萊主山北峰。登頂後雲霧散開，隊員居高臨下俯瞰立霧溪源頭，除了觀測地形外，並清點蕃社戶數，由背後將整個內太魯閣地區一覽無遺，充分偵查。

此行後，山本警視根據觀測結果，具體擬定了軍隊翻越中央山脈，向東入侵太魯閣的進軍路線建議。

3. 登上能高山

在「能高山探險隊」方面，由江口警視率領隊員自埔里出發，途經霧社後，循塔羅灣溪深入馬赫坡社（今廬山溫泉），與軍隊會合之後，軍警聯合由馬赫坡後方稜線開始攀登。先向東攀登至無名山峰（今稱「再生山」）後，循稜線轉向南方前進，隨後銜接至能高山西側稜線後，逐步往上推進。

探險隊於中海拔密林間開闢山徑，沿途野營。十月一日清晨六時，經過多日在榛莽之中的奮鬥後，探險隊員也在晴朗的天候下，順利地登上了能高山。

由於天候良好，探險隊員目力所及，甚至遠達東部的木瓜溪溪口，均能一覽無遺。測量人員分別觀測木瓜溪流域的地理環境，包含地形、地質，以及各蕃社位置。完成山頂的測量作業後，探險隊沿著中央山脈主稜，繼續朝向北方的連峰推進。

一行人驚險地通過卡樓羅斷崖的危稜地形，抵達奇萊主山山腳下露營，在此休息並等候濃霧開散。三日上午，經過了一日的等待，濃霧開散、天氣晴朗，隊員於七時十分登上奇萊主山，登上此次探險的又一座重要山峰。

與此同時，「合歡山探險隊」也於奇萊主山北峰山頂之上，兩地一齊慶祝著登頂成功。至此，太魯閣戰爭的多路高山偵查行動均告完成。

然而，與先前首度的合歡山登頂相同，能高探險隊隨即遭遇來自木瓜溪的太魯閣蕃襲擊。雙方爆發短暫槍擊後，探險隊以完成地圖測繪任務為要，未擴大衝突，乃循原途警戒下撤，並返回了馬赫坡根據地。

一九一三年十月間，中央山脈之上連續數日的秋陽高照，朗日和風驅散了自清代以來的煙籠霧鎖，也揭開了興圖三山的神秘面紗。軍警武裝力量強制打開了山地禁域，使得這裡的山區首次印上了外人的足跡；更被徹底地進行科學測度與精準丈量。

伴隨著戰爭前夕的軍事偵查，清代《全臺前後山輿圖》上原本「有名無實」的三座山峰皆逐一被定名，逐一冠以「合歡」、「能高」、「奇萊」之名。「輿圖三山」由山水畫式的概念描繪，首次印上了躍然成形於現代地形圖的實證之上。如今這三座獨立山峰，依然是今日北三段的主要地標與百

岳成員。

百餘年前，北三段周邊山區活躍的地理探險活動，印證了攀登奇萊山再循立霧溪、木瓜溪東遷太魯閣的族群移徙傳說之路確實存在；也證實了鮫島重雄、深堀安一郎遙望研判的，以溯源濁水溪攀登上分水嶺的主脊，將可作為進出中央山脈橫斷缺口的推論。

中央山脈以垂直之勢縱貫南北，將地理自然劃分成了兩個空間。然而這個時期來到山裡的人們，卻是前仆後繼地尋找橫斷之路，以穿越這座山脈作為登山目標。

探索山外彼方的未知境域，成為人們尋找、開拓與競逐的逐夢田野。

無論是族群遷徙抑或是異族征戰，尋找出一條由已知到未知的跨界探索之路，成為了此時期的登山典範。

▲蕃務本署警視江口良三郎率領的「能高山探險隊」於一九一三年十月一日，首度登上能高山。

▲探險隊自能高山頂北望，可見卡賀爾山（海拔三一〇五公尺）雙峰。

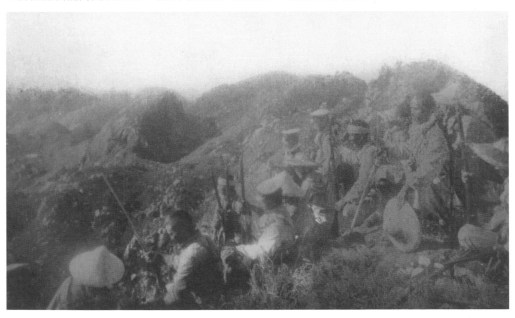

▲探險隊自能高山頂遙望南方稜線。

縱走山嶺、橫斷人間：歷史與人文交會的十字路口 ——北三段

肆、百年腳蹤——登山的典範移轉

闢路入山林——修築「橫斷道路」

隨著一九一四年太魯閣戰爭結束之後，總督府的勢力終於進入臺灣北部山區，並開始在山區修築警備道路。在中央山脈北三段兩側，計有三條主要的警備道路，均是以戰爭時期的軍用道路，加以整建而來。

在中央山脈西側，南投廳於戰爭前設置之隘勇線，已由霧社直推進至接近合歡山的櫻峰，連接戰爭時期開闢的軍用道路後，可上抵合歡山。此段道路均修建於稜線上，地理環境相對單純，道路狀況也十分良好，理蕃警察以「佐久間道路」稱之。

在中央山脈東側，於立霧、木瓜兩溪流域同時開鑿警備道路。分別為：

1. 於立霧溪方面，修建深入太魯閣的「內太魯閣隘勇線」。由峽口直至中央山脈屏風山下的托博闊。次年再將隘勇線修築為「內太魯閣道路」（此為「合歡越道路」的前身）。除沿途設置百餘所警備機關，並逐步整修各支線，逐步發展成為太魯閣地區網絡狀的警備道路系統。

2. 於木瓜溪方面的警備道路，初期先延長於戰前一九〇八年修築的「巴托蘭隘勇線」，自

木瓜溪口的初音，向內延伸至巴托蘭社（今「瀧澗」）。延伸後的隘勇線沿途設置警備機關。兩條警備道路皆各自獨立於兩廳境界，均未越嶺中央山脈。

隨著七腳川事件、五年理蕃戰爭陸續落幕後，東部的產業、人口與可供開發的土地均漸有成長，因而在地方發展的倡議與公務需求下，開始研議將修築一條橫斷臺灣東西兩側的橫斷道路。

此時位於花蓮港的兩條警備道路均能經由改造，成為橫斷道路。然而利用木瓜溪的警備道路，除了道路的距離較短，較之立霧溪特殊的大理石峽谷環境與支流眾多複雜，木瓜溪方面的地理環境相對單純；顯然將是適合貫通後山的理想道路。

一九一七年，南投廳、花蓮港廳聯合於奇萊主山南峰鞍部會合勘查路線，隨後各自興工。道路計畫貫通花蓮港廳初音、南投廳霧社兩地；花蓮港廳將原巴托蘭隘勇線向西延伸，南投廳則由霧社向東開鑿。道路於中央山脈奇萊主山南峰、南華山之間登上主稜線，並於聯帶山南側，海拔約三一〇〇公尺處越嶺；沿途穿越高海拔地帶，工程艱鉅浩大。一九一八年，兩廳道路銜接竣工，成為一條橫斷中央山脈的道路，稱為「能高越道路」，也稱為「東西橫斷道路」。

一九二〇年，警務局理蕃課警視江口良三郎就任花蓮港廳廳長，這位蕃務警察出身的高階警視，曾經於戰爭前夕率領「能高山探險隊」首登能高山偵查，並親自參與太魯閣戰爭。由於對蕃地事務充分瞭解，其任內大力整頓花蓮港廳轄下的警備道路，使得「改造警備道路」成為其任內的一大施政重點。

▲中央山脈合歡山西側的警備道路，稱為「佐久間道路」。

▲「能高越道路」東端出口，花蓮港廳初音附近。

▲改道後的「能高越道路」，其天長斷崖路段。

▲整修後的「內太魯閣警備道路」，其「卡拉寶道路」路段。

縱走山嶺、橫斷人間：歷史與人文交會的十字路口 ──北三段

江口廳長就任次年，「內太魯閣警備道路」最大規模的局部路段改道工程「卡拉寶道路」開始興工。此新道將塔比多（今「天祥」）以西的老舊路段，由立霧溪南岸遷移至北岸，以取代舊道。沿途架設鶯橋、古白楊橋、魯翁橋三座大型鐵線橋，最終攀升至高海拔的卡拉寶社為終點。一九二五年，江口廳長接續改造位於錐麓的「斷崖道路」，開鑿穿越錐麓第二斷崖的「斷崖新道」，成為今日所見的「錐麓古道」面貌。同年，江口廳長也著手進行了「能高越道路」的大改道工程。

「能高越道路」的路線被重新檢討，除了設計新路線以縮短舊道的距離，並將道路通過中央山脈的越嶺點，遷移至南華山、卡賀爾山之間海拔約二八〇〇公尺的「能高鞍部」較低處，大幅降低舊道越嶺點的海拔高度。如此，使道路更為便捷，並且減少隆冬雪季的通行風險；沿線警備機關也提供旅客住宿，「能高越道路」成為一條便捷的臺灣東西橫斷道路。

由未知探險到觀光攬勝

太魯閣戰爭後，臺灣北部山區的原住民族群，雖然悉數被武力征服，而納入了殖民體制，但是此時期的登山活動，仍以公務為主；在進入局勢不穩的地區時，仍有需出動警察護衛的情形。此時登山的目的，已無軍事偵察探險般的性質，緊隨而來的是諸如正式展開的陸地測量、各種山區資源調查與郵務遞信等公務行程。公務登山開始頻繁往來穿梭於山林之間，也將各座

山岳，陸續印上了足跡。

一九一九年九月，為了調查南投濁水溪上游的森林治水情形，臺灣總督府技師山崎嘉夫，與營林局、殖產局、臺灣電力株式會社人員會同警察，共同組成「濁水溪上流地域治水森林調查隊」，進入山區實地調查今日北三段山區的氣象、地質、溪流、森林情形。

此行，調查隊攀登了奇萊主山、能高山、白石山、安東軍山等山岳；並首次完成有紀錄的、由安東軍山至能高山的縱走路線。而調查隊所使用的登山途徑，即利用萬大社、「能高越道路」作為登山出入口（此行採用由南往北行程），並縱走中央山脈主脊能高山至安東軍山之間的行程；此一方式也沿用至今，成為了「能高安東軍山縱走」的標準登山行程。

隨著臺灣社會逐漸穩定發展，除原本的公務型登山之外，開始出現純然以攀登山岳為目標的登山活動；北三段山區，甚至轉變成為更適宜於一般遊客的觀光攬勝型態登山。這樣登山型態的轉變，以「臺灣八景」運動帶起風潮，形成了轉變的分水嶺。

一九二七年，臺灣日日新報社發起「臺灣八景募集」活動；以民眾投票的方式，選出當時時代背景下，足具代表性的臺灣新意象。經過激烈的競爭之後，太魯閣峽脫穎而出，入選「臺灣八景」。隨後，透過《臺灣日日新報》一連串的報導，使得昔日不為外人所知的太魯閣勝景，逐一向外界公開。這些以往只有蕃地警察才能一睹風采的深山秘境，漸為世人所知，且成為了家喻戶曉的名勝之地。

藉由「能高越道路」、「內太魯閣道路」及其發展完整的支線道路，這些通往深山的警備

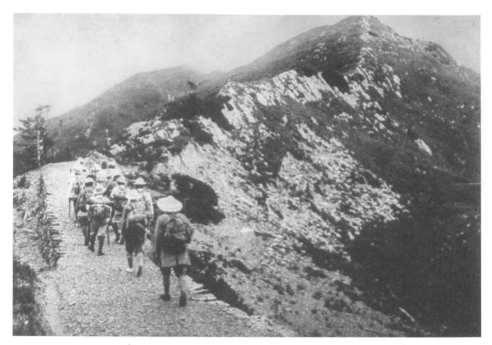

▲行走於「合歡越」的登山遊客。

▲「能高越」開鑿之見返隧道。

道路系統，便開始成為登山者進出山地的捷徑。

一九三〇年，隨著「霧社事件」的爆發，人們視臺灣各地山區的觀光活動為畏途。經過一段時間的沉寂蕭條後，由於「臨海道路」（即今日「蘇花公路」）的完工，以及花蓮港的民間協會開始積極倡議成立國立公園，在請願運動的宣傳下，太魯閣地區又開始慢慢復甦，入山人數逐年攀升，達到了此區觀光入山的高峰。

這股銳不可當的觀光熱潮持續成長，為迎接一九三五年「臺灣始政四十周年」的到來；臺中州與花蓮港廳，共同計畫再開闢一條兼具觀光、資源開發、橫貫東西的警備道路。新道連接花蓮港廳的新城，經合歡山至臺中州霧社；因以中央山脈上的合歡山鞍部作為越嶺點，故稱之為「合

▲「能高越」沿木瓜溪岸開鑿，道路沿途斷崖遍布。

歡越道路」。

「合歡越道路」東段於一九三三年六月起工，花蓮港廳以既有的「卡拉寶道路」為基礎向西延伸，朝著臺中州邊境開鑿；次年六月，臺中州接續興工，利用「佐久間道路」向東推進。

一九三四年十一月，「合歡越」全段宣告竣工，道路東起太魯閣峽口，經溪畔、巴達岡、大斷崖、錐麓、合流、塔比多、古白楊、西拉歐卡、卡拉寶、關原、合歡、石門、佐久間峠、合歡山、櫻峰、追分、立鷹、臺中州見晴，迄於霧社，道路全程二十六點五日里（一百零四公里）。沿途普遍設有宿泊所，步程五至六日，便可完成東西橫斷。

嶄新的橫斷道路由海平面峽口啟程，直達三〇〇〇公尺以上的亞寒帶高山，跨

▲「合歡越」以其交通之便，吸引絡繹不絕的遊客，親近山林。

越不同的氣候帶，呈現出豐富的四季林相。立霧溪的石灰岩地形，造就出斷崖、深淵等峽谷地形；中央山脈的高山景觀、合歡山的高山草原與和緩稜線，都呈現出無比多樣、令人震撼的風景。「合歡越」的開通，立刻吸引了來自各地絡繹不絕的探勝者，成為熱門的攬勝健行路線，也開啟了太魯閣山岳觀光攬勝的全盛時期。

「能高越」、「合歡越」兩條橫斷道路均以臺中州霧社為西側出入口，連結花蓮港新城、初音；分別於合歡山、能高山越嶺中央山脈。兩條橫斷道路通行於此段山區，使得北三段山區成為交通最為便利的高山地帶。

登山型態轉變為觀光攬勝的首要條件，正是此區便利的道路交通。

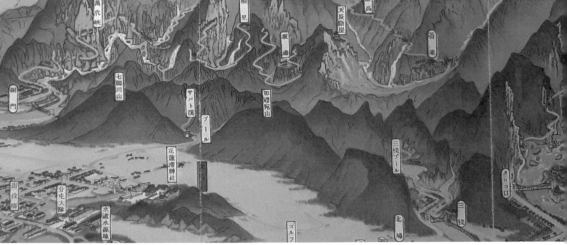

▲畫家吉田初三郎筆下的「能高越」道路。

風雨時局下的青年道場

山岳攬勝的風潮，隨著「合歡越道路」開通而達到高峰，但這樣的榮景，卻猶如曇花一現；隨著一九三七年中日戰爭的全面爆發，臺灣隨即進入戰時體制，而再度陷入蕭條。次年頒布「國家總動員法」，傾盡國力投入戰爭。

隨著戰爭延長、戰事動員，在國家動員政策下，不僅要求國民精神意志的服從、團結，承擔應有的義務；也強調「國民體位向上」，即國民身體的鍊成，以因應此風雨時局下國家動員的需要。

因此在戰時體制下，青年學子的登山活動成為受到積極鼓勵的鍊成運動。在風雨動盪的時局中，臺灣山林成為國家動員下，鍊鍊青年思想與意志的最佳訓練場域。而得天獨厚的北三段山區，藉著交通之便，更成為首選之地。

一九四〇年十二月，「臺灣總督府勤行報國青年隊」成立臺中訓練所，招募來自各地的三百名青年，接受為期三個月的訓練，地點則是位於「能高越道路」西端的櫻社（春陽部落）。「勤行報國青年隊」採軍事化編組及管理，訓練的宗旨乃是透過每日滅私奉公的精神教育與勤勞奉仕的身體勞動，鍛鍊青年的身心，使之成為具備日本精神的忠良臣民，以因應戰爭時局。

隔年七月，花蓮港訓練所成立於「能高越」東側的瀧見，同樣招募青年三百名，進入山區

接受訓練。此時，正進行將「能高越」開闢為車道的「中部橫斷道路」開鑿工事計畫。此計畫以昔日「能高越道路」為基礎，預計整修成自臺中州富士社（今「廬山部落」）翻越州廳界，至花蓮港廳銅門之間，全長七十點七公里的汽車道路，完工後將成為臺灣首座東西橫貫車道。

同時，為了更便於道路開鑿作業，臺中訓練所也由原先的櫻社推進至富士社，實施訓練與勞動。同一時期，位於立霧溪的「合歡越」道路，也正在進行著浩大的「太魯閣產金道路」改造工程。

「能高越」東、西兩側的「勤行報國青年隊」的青年隊員，均投入了修築越嶺車道的工程。

學員們每天在軍號聲中起床，展開一天的訓練活動。在嚴格的勞動與精神修練下，他們背負著時代所賦予無比沉重的使命，最終被要求投入遙遠的戰場，直到戰爭結束。

戰後，臺灣社會百廢待舉，「中部橫斷道路」、「太魯閣產金道路」始終未曾完工；一座企圖振發圖強的青年道場，自此遺落在深山之中。在國民政府遷臺最初的歲月裡，時局依舊動盪，在民生與國防的需求下，許多基礎建設亟待完成。

一九五〇年代，國民政府在美援經費的挹注之下，開始將這些山區未完成的工程逐步修復。

首先在臺灣電力公司「東電西送」政策下，於一九五一年修復原先「中部橫斷道路」的車道以及行人山道，成為「東西輸電線」保線道路。一九五六年，由臺灣省公路局修復天祥以東尚未完工的「太魯閣產金道路」殘道；並開闢天祥以西全新的「臺灣省東西橫貫公路」，使車輛和旅人得以翻越中央山脈，直達臺中東勢。這兩條昔日穿越中央山脈的警備道路自此重生，有了

◀登山成為戰時體制下，備受鼓勵的青年運動。

▲從事道路開鑿工程的「勤行報國青年隊」。

▲攀登於州廳界（今中橫克難關）的學生。

◀「勤行報國青年隊」訓練宗旨
乃是透過精神教育與身體勞動，
將青年的身心加以鍛鍊，以因
應戰爭時局。

▲戰後的「中國青年反共救國團」山林營隊。

新面貌，也各自被賦予新的時代任務。

東西橫貫公路的建設過程中，青年學子在動員之下，再度回到山林之間從事勞動。如同昔日「勤行報國青年隊」的勤勞奉仕，此時入山開道的「橫貫公路開道大隊」，是由「中國青年反共救國團」號召的學生青年所組成，加入築路勞動建設。

昔日的青年隊，如今的救國團；前者投入了中部橫斷道路開鑿，後者則參與了東西橫貫公路建設。相同的軍事化管理與愛國精神訓練，兩者皆透過集體性的山域活動，達到鍛鍊並激勵青年思想與身體的目標。而後，藉由橫貫公路的完工，更創造了登山的便利性，將高山與社會的距離拉到最近，橫貫公路也成為救國團舉辦青年營隊的常態活動場域。

藉由山林活動投射出臺灣社會時局下的縮影，而山林間儀式性活動的目標，則是賦予成員責任，並要求承擔義務。不同的政權，相同的動盪時局，北三段的山林，皆成為了風雨時局下的青年道場。

山岳活動的典範移轉

隨著臺灣社會的逐漸安定與繁榮，一九七〇年代，臺灣登山界興起一股攀登「臺灣百岳」的登山風潮，使得許多山峰成為登山者追逐的夢想。而所謂的百岳，是從海拔三〇〇〇公尺以上的山岳中，挑選出百座公認足具代表性的知名山峰為「臺灣百岳」；在此時期，攀登百岳帶

動了登山活動的蓬勃發展。

中央山脈北三段包括合歡、奇萊、能高山區共計十九座大山入選為臺灣百岳，成為登山者個人追求的目標。這十九座山岳包括了：

「奇萊連峰」五座：屏風山、奇萊北峰、奇萊主山、奇萊南峰、南華山

「合歡群峰」五座：合歡山、合歡山東峰、石門山、北合歡山、西合歡山

「能高安東軍山列」五座：能高山、能高山南峰、光頭山、白石山、安東軍山

「太魯閣山列」四座：磐石山、太魯閣大山、立霧主山、帕托魯山

此後，由大學社團帶動起「中級山」探勘的風潮，學生登山社團以區域開發的方式，有計畫地接力探勘人跡罕至的中海拔山岳，取得了豐盛的成果。而北三段山區特有且豐富的越嶺古道系統，更興起「古道學」的研究熱潮，造就了一個結合歷史、地理、族群、文化，以及學術與踏查愛好者的豐富知識天堂。

合歡山這座最易親近的高山，春陽冬雪、星夜晨曦，一年四季遊人如織。遊人或詠嘆於南方之北國雪景，或徜徉於燦爛的銀河星空，它使得親睹臺灣高山之美，成為凡人所能及。由奇萊山綿延至能高安東軍山的山岳連峰，行於中央山脈屋脊的壯麗高山路線，則成就了長程縱走路線的挑戰行程。近年甚至發展出挑戰個人體力、意志力極限的高山越野長跑，成為

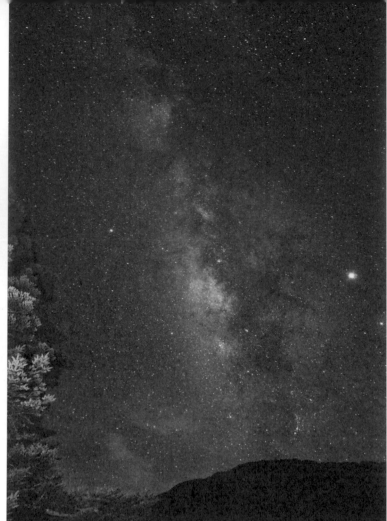

▲合歡山星空。

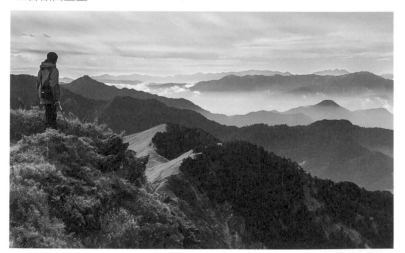

▶眺望「北三段」。

▲奇萊主山北峰，成為中央山脈之上，族群遷徙的陸橋。

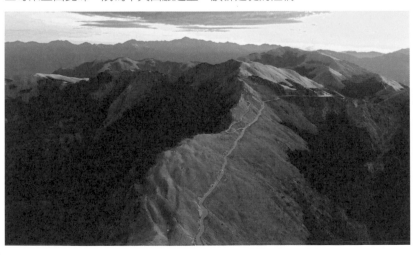

◀各個時期的橫斷
道路在北三段交
會，造就出臺灣
高山之中，交通
最為便利、最易
親近的山域。

熱門路線。

豐富且多元化的山岳地景與登山型態，形成北三段的山域特色。如今的登山者，早已超越「彌補地圖上地理空白」的執念；所探索追尋的，不再僅是外在的環境空間，而是成為自我生命價值的探尋者。

百年前，探險者在未知之中，透過地理勘查，將山川大地的神秘面貌充分揭露，已然清晰得透裡澈外；科學技術更得以分毫計之，愈發精確。然而百年之後，人與山的互動，卻是在描繪地景、探索空間、鍛鍊意志與超越身體的疆界之間，自由、恣意地跨界與挑戰突破，且愈發豐富多元；造就了山岳活動的典範移轉。

伍、歷史與人文交會的十字路口

這是今天我們所稱的北三段，一個位於臺灣中央山脈心臟地帶的人文與地理空間。在臺灣高山美麗的湖光山景背後，它兼容並蓄地擁有神聖空間的族群禁忌與世俗高山的誘惑魅力。不同的文明來去之間，成為島嶼大山的史詩章篇。

它是神話傳說中，太古與文明的創世紀元；也是族群遷徙文化的發祥地與新天堂。它作為

清代前山後山、南北番域的分界線；造就心理與地理，已知與未知世界的分水嶺。在近代的歷史上，它集合歡越、能高越、東西橫貫公路等越嶺路於一身，各個時期的橫斷道路於此更迭交會，造就臺灣高山之中，交通最為便利的地區；得天獨厚的條件，使得山域活動得以在這裡蓬勃發展，也是臺灣島上最易於親近的高山山區。

自古以來，前人以「橫斷」為目標，在更番屢次的族群遷徙與越嶺探險之中，它成為探究未知者的想望秘境；而今，在「縱走」山脈、攀登巔峰的多元山域活動之中，它成為了人們親近土地、探索自我的人間天堂。

縱橫之間，豐富的歷史在此交會且分歧，文化的典範在此興起與變遷。這就是中央山脈的北三段，一個高山之上，歷史與人文交會的十字路口。▲

CHAPTER

4

山裡的迴聲，是叫罵、爭執與涕泣

距離	南三段二十八公里：避難山屋起登 → 六順山 → 關門北山 → 大石公山 → 丹大
時間	山 → 太平溪源營地
	十六小時
爬升	二八一五公尺
攝影師	何孟翰 隨隊攝影
補給團隊	于炯彬、張漢斌、方榮山、陳志昌

夜裡的魔鬼悄然隨行

凌晨一點，古大哥準時醒來，他快速地收拾裝備，喝了補給團隊準備的熱湯，很快就著裝好準備出發。

周青直到聽見外頭騷動的聲音才痛苦地醒來，只睡不到一小時，他甚至懷疑自己根本沒睡著。扶著頭，按著腳，除了身體與精神上的疲累，他心裡想到第五天的行程，也就是南三段，是他完全不熟悉的一段路，突然感到一陣不安。

這一段路他未曾與古大哥走過。出發前，雖曾仔細研究過軌跡，也詢問了身邊走過的朋友，大概了解這段路的狀況；但捫心自問，如果沒有古大哥帶領，他沒有信心可以自己走完這段路。

因為部分路跡不明，也沒有布條，甚至有些路線將近九十度垂直，沒走過的人很容易就會走錯。

周青趕緊著裝，帶了補給團隊替他準備的兩顆飯糰，與古大哥一起出發。

出發前，攝影師突然表示家裡有急事，接下來的南三段無法跟拍。因此，只有古大哥與周青兩人一起上路，這是頭一次只有兩人一起出發。

走在丹大林道上，古大哥盡量保持他平常練習的速度。儘管行程來到第五天，他的體能也開始吃緊，但他謹記一位友人的指導，盡可能維持一定心率，否則一旦體溫下降，速度會更容易慢下來。

與此同時，他心裡也想著：「這一段路周青沒有走過，他勢必會跟得緊一點。我如果走快一些，同時也是給他壓力。」

然而在周青眼中，古大哥的速度宛如吃了猛藥，絲毫感受不出前一天在摩即山的消耗。偏偏周青剛起床時總是精神不好，以致於他的步伐愈來愈慢、愈來愈慢。

很快地，古大哥發現本來緊跟在他後腳跟的頭燈光線慢慢變得微弱，甚至消失。他回頭看，已看不到周青的身影。

烏漆墨黑的林道上，兩人的心臟都跳得老快，夜裡的魔鬼，此時找上了兩人。

古大哥心想：「既然這段路沒走過，怎麼還不跟緊一點？太誇張了吧！」

周青心想：「幹嘛走這麼快，難道是故意要放我一個人嗎？」

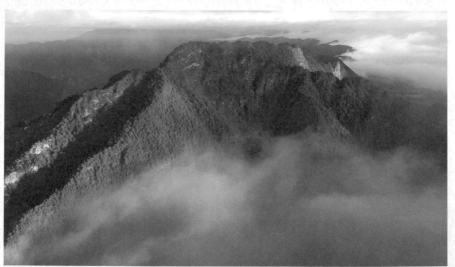

暗夜中的兩束光

月光與星光穿過林間，照射在山徑上，兩人各自朝向山頭走去。

周青自知追不上古大哥，便隨地一坐，拿出補給人員，同時也是他的好友子暘替他準備的飯糰。

此時的古大哥已來到六順山頂，他回頭一望，一片漆黑。

他心想：「是怎樣？現在是真的要各走各的嗎？你真的不努力跟上來嗎？我們出發前不是已經說好要各憑本事，努力跟上對方；萬一有一方落隊，另一方沒有義務等對方跟上。現在是怎樣？」

古大哥在山頂上沒逗留太久，隨即用越野跑方式跑下山。

周青此時一邊嚼著還有點溫熱的飯糰，一邊拿出 inReach，他心裡百感交集地想著：「接下來的路我完全不熟，古大哥不等我，一個人自己走，表明就是要放我自生自滅。不如我現在就按下 SOS，後勤人員看到，就會知道我沒辦法繼續走下去了。」

「對我來說，這表示計畫到此結束，我沒能完成這次挑戰。」

「可是，就算我們兩個分頭完成挑戰，又有何意義？」

腦中思緒如一顆顆流星不斷劃過，思考良久，第二顆飯糰快吃完時，他看向手中的飯糰，突然想到，「補給人員這麼辛苦地幫我們準備吃的、喝的，我的家人與親友，甚至是媒體們，

都在期待我們完成這次挑戰。我真的要在這邊放棄嗎？」

「周青，你甘心嗎？」

他心裡愈想愈氣，怎麼想都嚥不下這口氣。

「要我放棄可以，但我要先跟你當面說清楚才行。」

周青吞下最後一口飯，立刻起身小跑步追趕古大哥的腳步。

星空下的對峙

「喂！等我！」

一陣響亮的叫聲，劃破寂靜的夜。

古大哥聽到後，回頭望，沒看到人影，只聽到聲音在山間不斷迴響。

「喂！這段路我沒走過，你等我！」

接著又傳來一句喊叫，古大哥沒再理會，繼續往前走。

周青不斷提升速度，同時聲嘶力竭地大喊。他知道古大哥一定會聽到，他就是要讓他聽到。

沒過多久，周青已看到古大哥就在不遠處，他又喊了一聲：「喂！」

古大哥聽到後驟然停下腳步，猛然回頭一看，周青就站在離他幾公尺遠的地方。

「你怎麼可以這樣？你怎麼可以丟下我自己走？你這樣算什麼？」周青以近乎咆哮的口氣

指責古大哥。

古大哥聽到周青的指控，情緒也湧上來，同樣大聲地怒斥：「算什麼？你好意思問我算什麼？你也不想想看，這個挑戰籌劃了三年，上山演練時你跟過幾次？既然路徑不熟，你還不來，你說要出國比賽就出去了，然後我在台灣自己上山找路、綁布條，你又做了什麼？」

「就算是這樣，你也不應該丟下我一個人啊！我們不是團隊嗎？」

「你放心，我已經準備好要叫補給人員來接你回去了；這段路你自己走不下去也應該會知難而退。誰叫你不來演練？這段路靠你自己根本不可能走得完。」

「所以你明知道我不可能走出去，還故意丟下我一個人？」

「我沒有故意，我就是照我平時的練習速度在走。你自己體能出現問題跟不上，還反過來怪我？出發前我們就講得很清楚了，如果有一方體能速度落後太多，另一方可以自己繼續走。」

此時周青情緒已漲到最高點，眼淚一顆顆往下掉。

「你也不想想看，昨天如果沒有我帶路，我們走得出摩即山嗎？」

「你放心，我就算自己慢慢走也走得出去。」

在皎潔的月光、繁星點點映照下，凌晨的中央山脈山稜線上，兩人誰也不讓誰，你一言，我一語，互相控訴，互相打擊。

古大哥突然情緒湧上，指著遠處的布條，淚喊：「你看啊！你看那些布條，那些是我古明政一個人摸黑上來綁的。緊要關頭時你人在哪？你在國外逍遙比賽！」

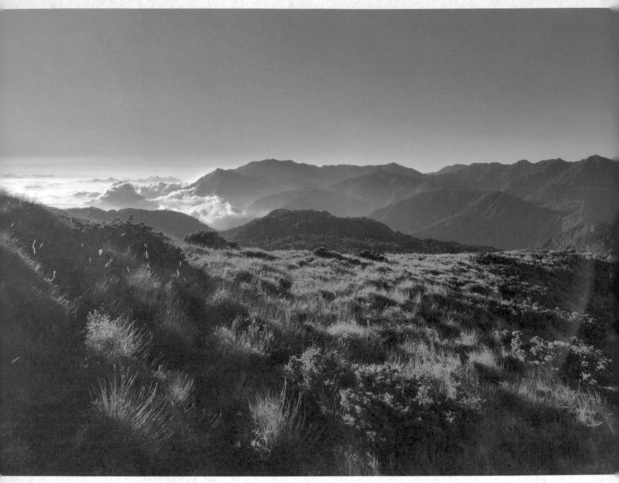

周青看到古大哥也流下男兒淚，情緒頓時緩和下來。

過了一會兒，周青一邊流淚，一邊緩緩說出：「對不起……。」

兩人沉默不語，只剩倔強的啜泣聲。

「很多事情我沒有說，不代表我不感謝。不知道你有沒有發現，每次抵達補給點前，我一定讓古大哥先走；因為我知道這次計畫對你的重要性，我也希望讓大家先看到你，再來才是我。

只是我不是一個善於言謝的人，沒有讓你感受到我的心意，是我的不對。」

聽到周青的一席心裡話，古大哥沒有多說什麼；雖然沒有感受到周青應有的誠意，但僵硬的肢體與緊繃的神情瞬間軟化不少。

「我很希望可以完成這次挑戰，希望古大哥可以繼續帶我走……。」周青雙眼直視古大哥，緩緩說出這句話。

擊掌約定，同甘共苦

聽到周青的心聲，古大哥點了點頭，擦掉臉上的淚水，只說了一句：「那就走吧。」

兩人再次回到一前一後的狀態，周青的頭燈照著古大哥的腳跟，古大哥的頭燈則照著前方的路。

此時，天空再次由暗到明，太陽如常升起。

不知是否是因為把心裡的話統統講出來了，兩人走得特別順利，體力也沒有因為前一天的折磨而衰退太多。

兩人很快地通過關門北山、大石公山；緊接著，眼前就是南三段的重要山岳之一，同時也是台灣「九嶂」之首——丹大山。

從側面看去，丹大山宛如一面巨大屏風，橫亙在台灣的中心點。兩人克服了陡坡，挺過劇烈心跳的難受，好不容易抵達丹大山山頂。

到了山頂，古大哥主動找周青一起合影。合影完，他突發奇想，對周青提出一個主意：「周青，我們來擊個掌好了。」

周青聽到後感到有些詫異，因為過去幾天，甚至是過去幾年來，古大哥從未有過這樣的舉動。但他並沒有拒絕，很順手地與古大哥擊了掌。

清脆的掌聲，同時把跟在兩人身後的魔鬼拍走了。

這天，兩人甚至比預計時間提早一小時抵達營地。看到他們時，補給團隊的每個人都露出不可置信的表情。畢竟，前一天兩人走了二十個小時，且睡不到一小時，今天竟然可以提早達成目標。

古大哥對補給人員的困惑給出回應：「因為我們現在是夥伴了。」▲

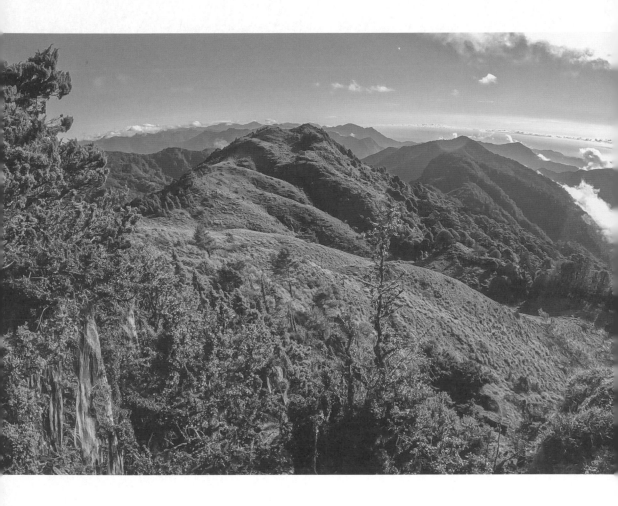

Author

雪羊
（黃鈺翔）

台大森林系學士／新聞所碩士畢，經營十四萬人追蹤之Facebook粉絲專頁「雪羊視界」。登山超過十年，走過百岳到世界第七高峰。長期致力山岳議題與教育，期許自己成為稱職的山岳報導者。著有《記憶砌成的石階》，擔任電影《赤心巔峰》編劇。

夢迴南三，台灣最深的山野，動物與登山人的最終樂園

「台灣最難爬的山是哪一座？」這是一個時常被好奇的都市朋友問起的問題。剛開始爬山時，我總會很努力思考哪座山最難爬；然而，有了幾年深度縱走的經驗後，我豁然開朗，「啊！台灣的山是一脈相連的大稜脈，可以一座連著走過一座；所以沒有最難的山，只有想像力的極限。一座山是可以有無限種爬法與難度的呢！」

但或許，以「最難的傳統路線」作為這個問題的狹義問法，比較容易讓人給出一個明確的答覆。雖然每個人都可以有自己的答案，然而，在所有爬過百岳的山友心中，或許存在著一個最大公約數，那就是有著「中央山脈心臟」之稱的縱走路線——南三段。

至少對我而言，它就是如此一般的存在：最難的百岳路線、野生動物樂園、中央山脈最深遠的區域、從任何角度到核心區一般人需要四天左右的時間才能抵達⋯⋯等等。並且，這個地方也是自從台灣越野跑風氣盛行之後，極少數連越野跑者都需要露宿兩夜以上才能全程跑完的高難度路線。

也因為它的遙遠深邃，南三段在「百岳」選定前，一直十分乏人問津，而在那之後，也僅有志在完成百岳的山友到訪。直到台大登山社踏勘成果《丹大札記》出版後，這片山區才隨著這本台灣山岳文學經典，逐漸深入山友心中。而錯落其間，彷彿來自另一個世界的草原凹谷與高山溪源景致，無論是由誰發現與命名，隨著社群媒體與影像科技的傳播，現在也都成為了許多山友心中，台灣群山裡最後的夢想桃源：童話世界、錐錐谷、嘆息灣。

正因為荒深綿遠，而得以作為福爾摩沙最後的秘境，它們都是受到距離保護的脆弱寶石。

躲過亂世與破壞，繼續在中央山脈的心臟裡，閃閃發光。

補給之間的漫長稜線，縱橫間流轉的名字

「南三段」最精確、最初的定義，是一九七一年（民國六十年）九月二十七日至十月二十九日間，台灣第一次中央山脈南北大縱走時，由邢天正、丁同三所帶領，自卑南主山往北出發的藍隊所走過的第三段路線。當時的縱走策略，是從卑南主山連稜縱走，沿中央山脈北上直抵七彩湖，與由蔡景璋、林文安所帶領，自審馬陣山南下的白隊會合。因為總行程長達一個月，當時的食品保存與裝備科技，不足以讓山友負擔如此天數的食物，所以兩支隊伍皆在路線上選定補給點進行補給；後來山友們便沿用這個以補給點為界，將中央山脈由南北兩端點，依序往七彩湖分段的稱呼方式了。

從卑南主山到當年還未通車的南橫公路是為「南一段」，因此或許有商請公路局協助運補，又或是利用日本時代的關山越嶺道也不一定。南橫公路以北，沿關山嶺山稜線行經向陽、三叉山，直至八通關越嶺道的大水窟草原，是為「南二段」；因當時仍可通行的八通關古道，就是運補物資到中央山脈主脊上最方便也重要的孔道。而在大水窟草原以北，翻越秀姑巒山，經過曲折的馬利加南山、義西請馬至山、丹大山等代表性山峰後，終抵七彩湖的這段漫長稜線，即為本章的要角「南三段」了。

在第一次中央山脈南北大縱走隔年，一九七二年（民國六十一年）底「百岳」正式選定，將台灣登山文化從五岳的點狀山頭，推向線狀全高山範圍的百岳時代後，「南三段」從丹大山以北一直到六順山之間的路段，因為不僅起伏難行、水源匱乏，甚至一座百岳也沒有，便一直都乏人問津。因此，原初定義的「南三段」這個名字，後來就因為百岳搜集風氣的興起，而被挪用到了「丹大東郡橫斷」上頭。

原來的南三段，也如原北一段被拆成「南湖──中央尖」、「中央尖──鈴鳴」與「鈴鳴──畢祿──大禹嶺」般，被分成了「南三主脊」、「南三段（丹大東郡橫斷）」

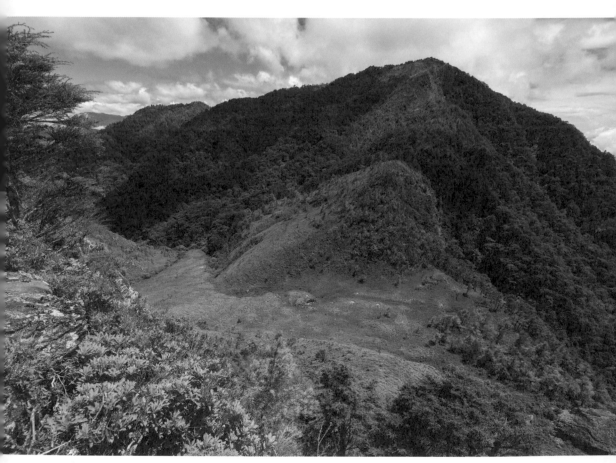

▲南三主脊大石公前二六〇三鞍部。

與「馬博橫斷」三個區塊，讓山友可以照表操課，以橫斷方式有效率地蒐集完所有散落在最初南三段周遭的十四座百岳。這也是為什麼今天有很多人會疑惑「為什麼只有南三段是橫向縱走？」的緣由了。

在探究「南三段」名詞的淵源後，我依然會想把這個名字，留給大水窟草原到七彩湖之間，這段蜿蜒曲折、模糊難辨的中央山脈主脊，而不是繼續將它讓給為了串連百岳路線，而在後來被張冠李戴成南三段的「丹大東郡橫斷」。本章之後提到的南三段，也都是指最初的路線型態。

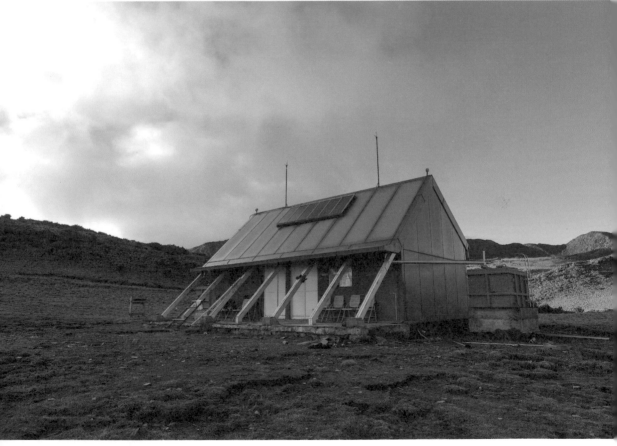

▲黃昏的大水窟山屋。

閃電般曲折的山脊

一九七一年（民國六十年）的十月，當邢天正與丁同三往北離開大水窟草原後，藍隊便進入了中央山脈南段大縱走的最後一段「南三段」，同時也是最長的旅途。這段路基本上也是沿著山脊行進，因為戒嚴時期等高線地圖為管制品，取得困難，而登山路線最好辨識方向與路徑的走法就是沿著山稜。所以，他們就沿著中央山脈的主稜，在這裡也大致是南投與花蓮的縣界，在地圖上畫出了一條長長的折線，最終順利抵達七彩湖，成為世界上第一組完成這條路線的人。

在那之前，日本人沒有這樣走過，原住民也不會這樣跨領域移動如此範圍，所謂的「中央山脈分段縱走」的概念，至此於焉誕生。

「南三段」的路線樣貌十分複雜曲折。由南往北走離開大水窟草原後，中央山脈首先會往西北登上大水窟山（三六四三公尺）；在這裡，它會忽然向北北東九十度轉向，經過中央山脈最高峰秀姑巒山（三八二九公尺）抵達第二高峰馬博拉斯山（三七七六公尺）。然後主稜會在此向東呈九十度急彎，走過一段稍微曲折的稜線後，途經馬利加南山（三五六一公尺）不遠，就是山脈再度往北九十度急轉的拐點，馬利加南山東峰。從這裡出發，依序經過烏可冬克山（三〇二六公尺）、僕落西擴山（三〇六二公尺）與烏妹浪胖山（三〇三八公尺）後，會抵達義西請馬至山（三二五二公尺）。這一帶山名大量使用居住在馬博拉斯山西北邊與拉庫拉庫溪流域的布農族郡社群，以及義西請馬至山北邊丹大溪流域的布農族丹社群族語；然

而因為年代久遠，語言傳承斷裂導致語意佚失，讓這裡成為台灣山名最複雜、猶如咒語卻富有民族之美的地方之一。

離開義西請馬至山繼續往東，中央山脈會延伸至內嶺爾山（三二七五公尺），然而內嶺爾山算是中央山脈一條支稜的末端，主稜早一步於馬路巴拉讓山西峰（三三二二公尺）就已北轉；沿起伏稜線經盧利拉駱山（三一八二公尺）繞行太平溪源西側與北側後，便會抵達三三二九公尺的丹大山，此時稜線已漸漸轉為北北東走向。最後，走過丹大山以北，經大石公山（三〇四八公尺）、關門水池、六順山（三〇〇九公尺）等，今日被稱為「南三主脊」相對筆直、低矮起伏的稜線後，「南三段」的旅程，才會在七彩湖畔劃下句點。

有趣的是，其實「百岳」是在第一次中央山脈南北大縱走的隔年才被選定的；意思是說，在當時，特別離開中央山脈主稜路線，來回登上某座山頭，並沒有太大的意義。加上隊伍行走至此已是強弩之末，又有需和北隊在約定日期抵達七彩湖會師的時間壓力，因此當時的路線安排，非今日常見的「山頭思維」，而有很大的可能性是「路線思維」——沿著選定的路線，不刻意為山頭繞路，以在約定時間抵達七彩湖為最終目標完成行程。這和今天為了蒐集百岳而會刻意繞路撿山頭的登山方式大相逕庭。從這裡也可以看見「百岳」這個台灣登山文化中最重要的山岳名錄，是如何改變了人們編排路線的價值觀，將原本無拘無束的路線可能性，簡化至以最有效率的方式蒐集山頭，而逐漸形成今日的「傳統路」。

因此，如果以「從大水窟草原縱走到七彩湖最順的中央山脈主稜路線」計算，總里程約為

五十八公里，其中有兩段會為了水源而短暫下溪再回主稜上。以路線特色為界，今日大致上可以分成四段各具特色的區域：第一段為「大水窟山屋至馬利加南山屋」，長約十七點五公里；第二段為「馬利加南山屋至義西請馬至山」，約十一公里；第三段為「義西請馬至山至丹大山」，約九點五公里；最後一段為「丹大山經大小石公山、關門水池、六順山至七彩湖」，即今日的「南三主脊」縱走路線，約二十公里。全程不繞路經之百岳，僅大水窟山、秀姑巒山、馬利加南山、義西請馬至山、丹大山與六順山六座而已，不到全區的一半呢！這就是為何今日除中央山脈大縱走外，已鮮少有人這樣走的原因了。

當外人第一次來到中央山脈之心

早在三百多年前，南三段及其周遭的廣大山區，便已是布農族郡社群與丹社群族人的家園，其間散落著部落、獵場與遷徙之路；只有七彩湖一帶偶爾會有打獵的太魯閣族來犯，讓丹社群族人與太魯閣族在那兒交火，留下了族群衝突、領域消長的記憶。但也因此，就連日本人也不敢宣稱他們在這裡取得了山岳的「人類首登」成就，而會使用「文明首登」等彈性較大的形容，之後的敘述以「首登」簡化之。

除了長期居住在丹大社等部落裡的漢人通事外，文字史上第一次有非原住民來到南三段區域，是在一八七五年（光緒元年）二月時，因沈葆楨之開山撫番政策使然，由總兵吳光亮開闢

「中路」所帶來的人馬。當時從彰化林杞埔（南投竹山）經大水窟草原北邊，開闢到台東璞石閣（花蓮玉里）的路，長兩百六十五華里（約一百五十二點六公里），動用了兩營清兵，即今日「清代八通關古道」。然而，中路竣工後僅短短五年左右的時間，因無人維護、駐兵調離加上沿途的布農族抵禦，很快就荒廢了。

後來，到了一八八六年（光緒十二年）底，巡撫劉銘傳鑑於管理部落、促進東西交通之想法，提案修築跨越中央山脈之「新中路」。這條由拔社埔（民和村一帶）經關門水池翻越中央山脈到花蓮拔仔庄（富源）的路，又為南三段北境帶來了上千個異鄉人的面孔，並在隔年年中全線完工，全長約一百八十二

▲關門古道在南三主脊上留下的石階遺跡。

華里（約一百零四點八公里），即今日之「關門古道」。

雖然與清代八通關古道一樣，關門古道也是不到半年即告荒廢，但在後來很長一段時間裡，整個南三段區域就只有這兩處有外人的足跡。如第一個進入此區的日本人——參謀本部陸軍中尉長野義虎，就是在一八九六年（明治二十九年）九月，自花蓮經清代八通關古道、大水窟草原抵達南投，再由關門古道經關門水池回到花蓮，這也成為了日本人第一次進入中央山脈深處的縱走與探險。後繼來此的人們，也多是經丹大社、關門古道區域進行山區資源踏查，如一九一〇年（明治四十三年）野呂寧與森丑之助一行等。

日本人對南三段更深處的探險，則一直到一九一六年（大正五年）二月時才有新的動靜。

當時有一支來自南投廳的探險隊，深入秀姑巒山、東郡大山、東巒大山山區調查地形與原住民交通路徑，然而因寒冷與積雪，未能留下登頂紀錄。這個時間相對於玉山、雪山、南湖大山與北大武山的踏查都晚了許多，最主要的原因是日本人剛到台灣時，僅能著重易達性與必要性較高的山區進行調查。

當時主要的原日衝突多發生在北台灣的太魯閣族、泰雅族領域，前者尤為嚴重，因此讓日本政府投注大部分資源徹底調查南湖大山至安東軍山以及其東側的廣大區域。直到一九一四年（大正三年）日本人基於調查的成果，在太魯閣戰爭中打敗了太魯閣族之後，才逐漸把心力與資源投注到其他山區。

即便如此，南三段區域還是一直到一九二四年（大正十三年）十一月，大石浩一行人首登

喀西帕南山、嘗試攀登丹大山後，才像打開了本區大門般，讓登山紀錄如雨後春筍冒出：同年十二月，大石浩的隊伍為了森林調查，首登秀姑巒山；一九二六年（大正十五年）十月高野鋼治首登東郡大山；同月，殖產局山林課的伊藤太右衛門與吉井隆成等人也因公務首登馬博拉斯山等。

到了一九三○年（昭和五年），則是南三段山區踏勘行動的大年。首先是五月時，由殖產局山林課的小林勇夫一行，自拔仔庄入山，沿關門古道登上倫太文山後，往南轉向首登丹大山；再沿中央山脈主稜依序首登大小石公山、關門山與關門北山，完成馬太鞍溪源迂迴路線後，從關門北山經王武塔山的稜線下山。接著到了十月時，同為殖產局山林課的調查隊，探勘了馬博拉斯山至丹大山一帶，首登了盧利拉駱山、馬路巴拉讓山、義西請馬至山、烏妹浪胖山、僕落西擴山、馬利加南山、馬利亞文路山等山頭，也終於在文字史之中將丹大與馬博山區完整串連。

到了隔年八、九月，鹿野忠雄首登了盆駒山、東郡大山等重要山峰後，整個南三段區域的輪廓才終於清晰了起來。

日本時代，南三段區域最後一次有紀錄的大型登山計畫，是一九三七年（昭和十二年）七月，千千岩助太郎率領的隊伍完成了「八通關──大水窟──秀姑巒──馬博──馬利加南──義西請馬至（來回丹大山）──可樂可樂安山」的大縱走。這是繼殖產局山林課之後第二支來此的隊伍，也是首次登山家從八通關縱走到丹大山的紀錄。該隊伍最後由郡大溪畔，三分所南方的布農族巒社群 Qatungulan 社下山。

總結而言，整個南三段區域在日本時代的登山與測量紀錄皆極少，且直到日本人離開台灣時，都沒有把丹大山區域的地圖畫完，可說是台灣地圖最後的空白。而在路線方面，可以發現本區只剩下從關門北山以北直到七彩湖為止，約莫八公里的中央山脈主稜還沒印上日人足跡，其他稜線都幾乎有過踏勘的紀錄。

因此，南三段的最後空白，就靜靜等待著中華民國時代的登山家們來填補了。

二戰結束之後，南三段迎來了近十四年的寧靜時光：戰爭導致的民不聊生與新一波族群衝突，讓長程登山在這個年代成為了不可多得的奢侈，使唯有以長程縱走才得以接近的南三段山區

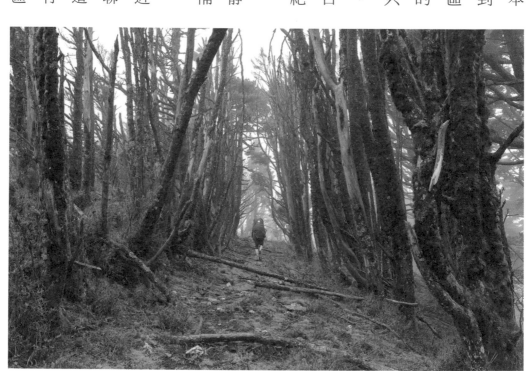

▲關門古道在南三主脊上的鐵杉隧道。

顯得更加遙遠。直到一九五九年（民國四十八年）十一月，由李明輝、李榮顯、陳永年、邢天正等人自東埔登上大水窟山與秀姑巒山，才揭開了中華民國時代南三段登山史的序幕。有趣的是，一九六四年（民國五十三年）五月二日，中國人首登世界第十四高峰——海拔八○二七公尺的希夏邦瑪峰後，過了兩個月，戰後第一支台灣登山隊，才終於再次登上馬利加南山與丹大山的絕頂。而台灣人第一次的八千米高峰登頂紀錄，則要等到將近三十年後，一九九三年（民國八十二年）五月二日，由謝長顯所帶領的台灣隊伍首登卓奧友峰；三天後，吳錦雄則完成聖母峰的台灣首登。

一如「南三段」這個名詞是一九七一年（民國六十年）後才出現，中央山脈主稜南三段，也是直到該年十月二十六日，才拼上最後一塊拼圖。至此，岳人的足跡終於完整串起大水窟草原至七彩湖的中央山脈主稜，距離清代八通關古道開通，已經過了將近百年的時光。

這天同時也是百岳中最後才入選的山峰，六順山的首登日。這座原標高三一○六公尺的山頭本來沒有名字，並有著一顆森林三角點。邢天正、丁同三、沈送來與王天定等人所組成的大縱走藍隊，因為本次大縱走是為慶祝中華民國建國六十週年，且又剛好在二十六日登頂，於是取兩個六，以六六大順之意將此山定名為「六順山」並選為百岳之一。六順山這個名字，可說是和南三段一起誕生的，見證了百年來人類在中央山脈南三段這最後的未知主稜上，不斷延續的探索精神。

回味無窮的野：缺水難行，杳無人跡的南三主脊

二○二二年十月五日凌晨，在丹大林道工寮過夜的古明政與周青，踏上七彩湖旁的六順山登山口，拖著因前一日受困北三段最難的摩即草山箭竹海，嚴重延遲抵達丹大林道，而只睡了一個小時的疲憊身軀，朝著太平溪源營地出發，開始了他們的南三段跑途。

他們首先面對的挑戰是「南三主脊」，這一天的路程約莫二十三公里長，一般山友會安排約四天完成這趟旅程，快一點的約莫三天。因為山友多是自七彩湖往返六順山，讓六順山以南直到丹大山這段沒有百岳的路，除了無數小爬升、下降外，更是人跡罕至而路跡不明，布條也斷斷續續，茂密的植被更讓人窒礙難行，是一段很不好走的路。在這樣的路況之上，再加上整段稜線水源缺乏，抵達太平溪源前的四天三夜全都只有稜線上積水的「看天池」可以取水，又更加提升其難度。

我第一次踏上南三主脊，是二○一八年的夏天，當時剛從中亞列寧峰撤退回來，對於一個剛被七千米巨峰打敗的初心者而言，低矮平緩，整段路少有超過三千公尺的南三主脊無疑是舒適圈裡的囊中物。

然而我錯了。

在當時，整個南三主脊，還是中華民國政府藉口丹大林道斷掉而長年封山的範圍。不懂法律、不知道這是政府違憲之舉而乖乖聽從封山指令的山友，多半放棄了公民不服從、對抗不公

體制的權利，而選擇不來本區爬山，或私下偷偷「爬黑山」。

我們也不例外，因為南三主脊的危險，壓根兒和丹大林道斷掉不斷掉沒有關係，兩者十萬八千里，政府不能毫無正當性地限制人民的行動自由。但也因為如此，這個違憲的禁令依然使得六順山成為沒什麼人爬的冷門百岳，讓從七彩湖往六順山低矮起伏的稜線長年無人整理，竟是倒木處處、箭竹夾道。加上當時連日午後暴雨，整條箭竹隧道潮濕不堪，濡得打頭陣的我渾身濕透。重裝從七彩湖鑽過去竟花了我們好幾個小時，搞得每個人都苦不堪言。

當時已在七彩湖畔迫降（臨時更改行程就地紮營）兩晚的我們，已經是行程的第七天了，也代表失去訊號七天（當時山區收訊不若今日，非常的差）；因此在好不容易擺脫箭竹海，登上六順山頂，全員的百岳再加一座，甚至還收到微弱訊號時，大家開心地手舞足蹈。但開心沒幾分鐘，就因為發現氣象預報顯示往後天天暴雨，於是幾經掙扎後，便帶著不捨的心，放棄了後續整個南三段長達十幾天的大計畫，轉身從六順山新路下山回萬榮林道了。

若不是這段記憶，我也幾乎快忘記了，在短短不到五年之前，這個古明政與周青向全民直播、挑戰最速中央山脈紀錄的南三段，竟是曾被政府長年封山，擅入者將被冠以「爬黑山」的違法名義，並動用媒體譴責的區域啊！最諷刺的是，在二〇一九年底，政府宣示「向山致敬」，並讓山林全面解封之後，對於整個南三段區域，可說是幾乎沒有新的整理動作，路線的整體危險度跟過去封山時代相比，可說是幾無二致。

南三段的身分轉變，正提醒著我們，政府的作為不一定是對的，若不合法也不合理，並且

正侵害著人民權益，身為公民的我們，每個人都有義務監督並促進改革。如今山岳領域在各路前輩的努力下終於重見光明，也希望歷經過這段歲月的山友們，能將這樣的公民精神應用在台灣的每一個角落，讓我們一起走向更好的未來。

五年真的是好長一段時光。二〇一八年這段回憶裡的隊友，已經有人去當天使，永遠活在這段旅途中；甚至當年在萬榮林道接送我們上下山的司機，也因一次操作失誤而永別人世了。

人不一定會在冒險途中失去生命，但一起經歷過一段刻骨銘心冒險的靈魂，我可以肯定，彼此的某部分，將永遠綁在一起。

第二次來南三主脊，已經是二〇二〇年夏天的事了。這次同樣從萬榮林道上山，走過二〇一八年逃下山的路，再次花了三天踏上六順山，往南看著迤邐起伏的南三主脊，我與當年隊友鳳梨以及另一位隊友小曾，眼中對未來長達十五天的南三段之旅，充滿著信心與期待，帶著高登工寮撤退隊友的意志，邁步向前。

古明政和周青因為不用在此過夜，所以水源並不會構成太大的問題。然而因為遭遇颱風而走了整整五天才抵達太平溪源的我們，時常要和水鹿共飲，其中二天喝的水是帶有淡淡草色甚至一點點鹿騷味的看天池，稱不上是太怡人的經歷，只有二天托下雨之福而有了乾淨的天上之水。

離開六順山，我們開始無止盡地上下小丘、鑽過前一天午後陣雨打濕未乾的玉山箭竹，最後紮營在一處海拔二七六一公尺鞍部的大黑水塘畔。下午神奇地放晴，讓我們可以好好曬乾三

天來潮濕的外套與背包。

翌日，我們在繚繞的霧氣中出發，依然在潮濕的箭竹叢裡鑽行，好不容易曬乾的裝備又全濕了；但要命的是這天植被竟開始加入許多有刺植物，如薔薇、小檗，刺得眾人哀哀喊疼。離開營地不久，我發現路旁竟然開始出現玉山圓柏，它們通常分布在海拔超過三〇〇〇公尺的山區，然而這裡只有二七〇〇多公尺呀！這段沒有冷杉，只有鐵杉交雜著玉山圓柏的稜線，是我在台灣山中看過最奇幻的植被之一，它們也可能是台灣海拔最低的玉山圓柏族群。到底要怎麼散播，才會跳過冷杉，在鐵杉森林中直接長出玉山圓柏呢？這問題

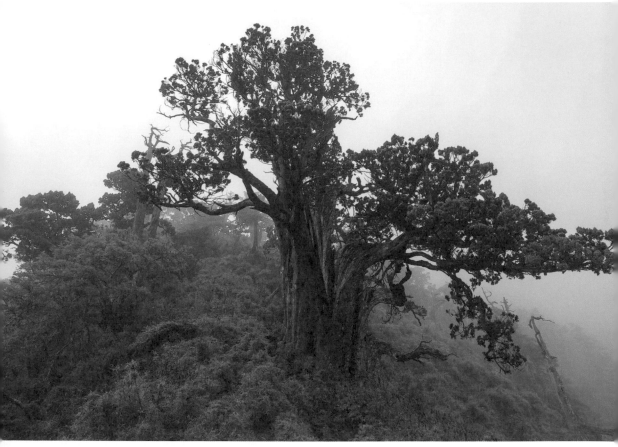

▲南三主脊上，海拔近二八〇〇公尺處的大玉山圓柏。

讓我百思不解。

接近關門北山時，山頂附近會有巨石陣要翻過，我們選擇不上山頂，從偏東的一面腰繞而行。然而在一處狀似小花園的巨石灌叢區，我們收到了來自花東縱谷的訊號，加上太陽正好出來，於是我們就望著東北方前輩們通往林田山林鐵的稜線，在這忙裡偷閒了四十分鐘。

南三主脊的玉山箭竹草原有一個特色，裡面常常夾雜著一叢叢玉山針藺，一眼望去會讓山坡顯得毛絨絨的，十分可愛。這樣的地貌在鞍部又更加顯著，有時玉山針藺會多到把路完全蓋掉。在草坡與樹林的交錯下，我們抵達了我心心念念的關門水池，也是我第一次來到關門古道的區域。然而，清代興建的古道，在這看天池星羅棋布的狹長谷地上，幾乎沒留下什麼痕跡，就算看了紀錄，我也不知道當年的「華表」遺留的柱洞究竟要上哪去找。而天空此時也正好下起雨來，逼得我們不得不前進。於是，我便在這裡留下了一個小小的遺憾，離開了。

所幸繼續往南行不久，我們馬上就找到了幾階位於稜線中央的關門古道石階，這是不容錯認的清代人造遺跡，讓原本就為一睹古道真容而來的我興奮萬分。更驚人的則是再往南一些，路過幾處人造邊坡與路跡後，稜線上出現一段筆直的駁坎與平坦延伸的大道，道路兩旁枯死的鐵杉整齊羅列成兩行，像極了行道樹，又或時光隧道的柱廊。此時走在我前面的小曾正好被雲霧包圍，那景象彷彿我們正要穿越時空，與百年前來往這段稜線的丹社群老人家、日本人甚至清國人相會，在我的心中留下了深深的印記。或許古明政與周青跑過時，也能感受到一樣古今交錯的氛圍吧！

關門古道會在巖山往東轉，迂迴下降到馬太鞍溪底，而南三主脊這段稜線則繼續往南延伸。

我們告別古道，陡下巖山後不久，來到一處海拔二八四〇公尺的大寬稜區。這裡處處看天池與平緩的草坡，讓我們可以悠哉選擇中意的草地紮營。南三主脊還有一個讓人困擾的特點，就是從萬榮林道開始，經過六順山到這個草原為止，吸血螞蝗都如影隨形，我在我們紮營的水池邊也中了一隻。一般來說，螞蝗應該不會分布到如此高的海拔來，或許是拜這一帶豐富的食物

——野生動物——之賜也不一定。

南三主脊繼續往南，在一處草原上會看見近在咫尺的大石公山矗立，彷彿觸手可及。這座顯眼的石塔峰，布農族丹社群獵人稱之 Tamah Tamaho，原意是「楓樹」，而郡社群則稱之 Hato Kokoab，是「老鷹陷阱」的意思。同一個位置，還能展望整個南三段的核心區，丹大東郡橫斷的山頭們，與對面的倫太文山一字排開，視野遼闊無阻，令人心曠神怡。然而在美景之下，等待人們的則是路徑模糊又異常陡峭的山坡。當年隊友鳳梨還在植被中不慎滑墜十公尺，所幸並無大礙。而穿越密林，下到南三主脊上最大的谷地，有著柔美玉山針藺與箭竹草原的二六〇三鞍部後，要陡升上大石公山的稜線，也是陡峭得讓人雙膝發軟；然而邊爬會邊發現，熟悉的高海拔森林，冷杉回來了。

大石公山的巨大石塔下方，有一個長滿咬人貓的潮濕小山溝，路徑就直直朝著兩顆巨岩間的縫隙延伸而去，有「大石公咬人貓一線天」之稱。這段神奇的小徑，讓每一個走過的人都戒慎惶恐，因為一不小心就會一頭栽進成片咬人貓叢之中，劇痛無比。有著布農族傳說的大石公

山擁有自己的靈性，經過這裡，還是保持著尊敬的心比較好。像我們當年就因為無意間地開玩笑，結果玄之又玄，雲霧繚繞已久的天空竟在此下起雨來，不久又馬上停歇，實在神奇。欣賞大石公山的展望點，在大小石公山之間；稍微南邊的小石公山樣貌就像一座亂石砌成的城堡，沒有大石公山那麼尖聳突出，但天氣好時展望依然十分了得。

小石公山稍微南方一點的位置，有一個柔美的短草平台，上頭還鑲了一個小看天池。那個草地之優美柔和，讓我們在歷經稍早的辛苦後，全都躺在上面不想動，甚至起了迫降的念頭。或許歷經大半天疲憊後，古明政與周青兩人在這裡也有一樣的心情吧？而那草原上的小水池，則是南三主脊著名的「電池水池」；這片草坪也

▲南三主脊上常見的毛絨絨玉山針藺與玉山箭竹混生草原。

▲大石公咬人貓一線天。

夢迴南三，台灣最深的山野，動物與登山人的最終樂園

被後來的山友們叫作「快樂營地」。我想，有我們賴著不走的畫面當註腳，也不必多做解釋了。

至於電池水池的稱號，則是過去的山友因環保觀念不足，往裡面丟電池而來，鳳梨也確實在裡面找到了鏽到不成形的舊電池。過去，我和台灣登山家張元植聊起這段經歷時，高中就走完中央山脈大縱走的他，也說這個水池裡的水是他有生以來喝過最噁心的，看來還是少碰為妙啊！

從小石公山通往丹大山的路上，鐵杉森林開始出現大量水鹿磨角的痕跡，讓許多樹幹顯得皮開肉綻。途中有一處位於高聳懸崖旁，剛好是稜線轉折點的營地，旁邊還有一處乾淨的大看天池。當年我們就在這裡搭帳篷躲了兩晚颱風，回想起來還真是奇妙的經歷：一邊爬山，颱風竟然直接在台灣旁邊生成，然後撞進來，我們連撤退的選項也沒有，只能就地避難。

在即將走完南三主脊，抵達丹大山頂前，我讓兩位隊友先走，遠遠望著那曾經到過的地方，把腳步分得細碎，好好品嚐這多年後再次相遇的點滴記憶。我第一次登上丹大山並非二○二○年，而是早在二○一七年的十月，由早期攀登丹大山使用的丹大東峰路線，爬上丹大山東面的峭壁登頂。事隔三年後再重返深遠的大山，總是讓人勾起無限回憶；當時的青澀冒進，如今的沉著穩重，看著遠方聚聚散散的雲，忘忘著經歷這樣多年，前方的路是否有所改變？自己是否仍能在這片大山之中尋得當年的感動？

回味無窮的野：縱走橫斷百岳，遙望大河之源

站上「九嶂」丹大山的山頂，當腳印終於和過去的自己重合之時，我彷彿從未離開過，眼前的景色依然那樣熟悉，而低頭卻發現除了靈魂以外，身上的裝備甚至肉體，都已不再相同。

不是我回來探望丹大山，而是丹大山見證了我的成長，或者老去。然後它依然靜靜聳立，繼續跟兩年後的古明政與周青相遇。

丹大山下美妙的太平溪源營地啊！那曾經滋養、洗滌我們的甘甜溪水，滋潤了多少山椒魚和水鹿的生命，灌溉著谷地裡多少美麗的玉山圓柏與高山櫟？那平坦廣大的草坪，在戰後超過一甲子的歲月中，接待了一隊又一隊的登山人，不知道兩位從七彩湖遠道而來的挑戰者，是否也在這裡度過了天堂般舒適放鬆的美好夜晚呢？

在太平溪源度過一夜後，古明政與周青展開了第六天的跑途。他們揮別清澈的太平溪，爬上內嶺爾山前的三叉營地，重新接上始於丹大山、終於無雙山的「丹大東郡橫斷」，並取其中一小段，從營地出發約六點五公里後，在山頂有很多大螞蟻的義西請馬至山垂直往南轉折，離開丹大東郡橫斷，跨入另一條大河的流域之中。

其實幾乎整條中央山脈南三段，從七彩湖開始，一直到秀姑巒山為止，其西側全都是濁水溪流域，由此可見這條台灣最長的河流，其綿密交織的水系是如何和中央山脈緊密相連。而義西請馬至山則是一個重要的分界點，南三段在這座山以北，是為濁水溪大支流——丹大溪——

的流域。許多夢幻高山溪谷地形如「童話世界」、「九華瀑布」、「松雲谷」等，都位於義西請馬至山西北一點的丹大西溪源頭地帶。那裡堪稱台灣高山溪流的天堂，有著一整片廣袤無人、野生動物主宰的和緩高山谷地，處處淺竹如茵、小溪潺潺、點綴著千年圓柏，是最能稱之為「台灣最後山野」的區域。人到了這裡，唯有徹底不留痕跡，才能對得起熱愛山與自然的靈魂。

雖然古明政與周青不會經過那裡，但僅是在義西請馬至山遙望想像，就足以感受那份野地的氣息。當然，登上義西請馬至山前的陡峭爬坡也不是開玩笑的，那可是山友們戲稱「垂直爬升」的路段啊！

南三段在義西請馬至山以南直到秀姑巒山的西側，則是濁水溪另一條大支流

▲早晨的太平溪源谷地，天堂般的溪水與草坪。

郡大溪——的流域。在這裡，有著另一系列夢幻的高山溪谷，它們屬於郡大溪的上游——

哈伊拉羅溪——的上源谷地。從以台灣山岳探勘傳奇，貓腿登山隊的隊貓「錐錐」命名的「錐

錐谷」、二〇〇四年才被李佳珊所帶領的成大山協隊伍發現並公開命名的巨大草坪河灣「嘆息

灣」，到小巧可愛的哈伊拉羅溪南源，這一個個名字，讓這段沒有宏偉大草原也沒有百岳的起

伏稜線，以精彩絕倫的高山溪谷地形聞名於世。

然而，除了稍微涉足哈伊拉羅溪北源外，中央山脈大縱走並不會造訪這些山中傳奇，只會

經過串接丹大東郡橫斷與馬博橫斷的三座小山巒：烏妹浪胖山、僕落西擴山、烏可冬克山。雖

然這三座山的山徑上，有著為數不少散落著小礫灌叢的松林小草谷，讓二〇一六年夏天初訪此

地的我印象極為深刻，但其美麗震撼的程度，依然還不及當年初見嘆息灣時的目瞪口呆。路經

這段起伏主稜的古明政與周青，只能擇日再訪這些動人的高山溪谷。不知道他們有沒有在交錯

的時空之中，遇見當年背著四十幾公斤重裝的我，與帶領我日後踏上中亞挑戰七千高峰的領隊

秋豪呢？

在初訪的四年後，我與兩位隊友從哈伊拉羅溪南源爬上再度西轉的中央山脈主稜，跌跌撞

撞打開馬利加南山屋的門，卸下濕漉漉的裝備，大口喘氣躲著二〇二〇年那一趟的第二顆颱風。

那趟旅程有著太多美好，但也很荒謬地在十七天內躲了兩次颱風，依然能完成大部分的目標安

然下山，簡直是布農祖靈庇祐！

我想，又累了一天，走了十七點五公里的古明政與周青，在看到這棟代表已經完成大半南

三段，正式進入馬博橫斷縱走傳統路的山屋時，是否也跟我們一樣立刻衝進去享受一下？又或是抗拒誘惑，朝著這天的目標白洋金礦山屋勇往直前？到了這裡，第六天的路程正好一半，前方的路是南三段的最後一個大區塊，同樣約十七點五公里。

告別哈伊拉羅溪源三小彎後，南三段的路跡不再晦暗不明，轉而進入有著明確山徑可循的稜線大道。從這裡開始，因為進入玉山國家公園的範圍，加上沿途住宿點都建有山屋，路線也比丹大東郡橫斷來得短，所以攀登的隊伍比先前的路段都多上許多。而越往中央山脈最高峰秀姑巒山前進，路跡還會變得更趨明顯，因為該區還有「八大秀」縱走的人潮不斷把路走寬走大。

雖然比起玉山、雪山等大眾路線而言，南三段的路就算是最大條的秀姑巒山區域，對一般人而言都還是很不明顯，唯有經驗豐富的登山者，才能一眼看出並跟著好走的路前進；更遑論南三段的其他地方，在新手眼裡看起來「根本就是沒有路」了。

我記得當時昏昏欲睡、身體與意志都在極限邊緣的古明政與周青，在六順山有過一次嚴重衝突，隊伍差點瓦解，讓我們留守人都緊張不已；好在經過兩人坦然相對後順利和解，狀況排除，繼續咬牙向前。在沿途的第二棟山屋——馬博山屋——周遭，生長著一片壯觀美麗、堪比翠池周遭的玉山圓柏喬木森林，不知道這些三千年一日的鬱鬱綠意與蒼勁樹驅，是否療癒了兩人疲憊不堪的身心？如果不夠，我想馬博拉斯山與秀姑巒山之間，那全台灣最大片蜷曲糾結的玉山圓柏樹海，定能在兩位稍事休息，或者從秀馬鞍部上攀陡峭山體，登臨秀姑巒山的喘息片刻，給予他們和我一樣的肺腑之嘆。

登上秀姑巒山，完成中央山脈最高峰後，他們下到白洋金礦山屋和補給隊會合度過第六夜。

很快的，二○二二年十月七日的挑戰同樣在凌晨拉開序幕，匆匆路過百年前遭大火燒過、七橫八豎躺著白化玉山圓柏殘幹的秀姑坪，越過大水窟山後，終於在大水窟池畔的暗夜裡，告別這途經中央山脈心臟的南三段，踏上南二段玉山俯視的迢迢山徑。路，比起前兩天定是好走很多，在大水窟目送他們離去的，有成群的水鹿與山屋、日本人的州廳界、清國的開路工，以及無數途經此處的布農族老人家。

從七彩湖往南縱走南三段，是一趟從文明邊陲躍入原始野地，再逐漸重回人類文明的路途。

離開七彩湖畔的東西向輸電線電塔，登上六順山後，路線會忽然進入幾乎無人類開發、比百岳路線還冷門的高山山脊，唯有清代的關門古道石階能提醒你，這裡曾經有著一段熱鬧時光。鑽著鑽著，一登上丹大山，便會發現沿途夾道的植被變得稀疏，取而代之的是相對大條、路底紮實的山徑，這就是百岳傳統路的樣貌，但丹大東郡橫斷卻是最荒遠冷門的一條。

離開百岳光環後，哈伊拉羅溪源區域又能再度感受到南三主脊的那種原始野性，然後在接上馬博橫斷時，被眼前再度出現的馬利加南山屋震懾，「啊！是好久不見的房子呀！」爾後路徑將越來越踏實易行，直到另一處清代古道、日本古道與當代山屋的交會點——大水窟。將這樣大跨度的景物變換壓縮在短短的二日之內，相信這樣跑過的古明政與周青，回想這段路途時，必是印象深刻、甘苦交雜。

南三段，中央山脈的心臟，布農族丹與郡百年來的獵場，外人最後登臨的神秘山稜；變動

不明的路線定義，濁水溪的高山桃源，屬於野生動物的世界，台灣最後的山野。也是台灣登山者，最終的心向之地。

走過這段路，便是見證了台灣高山的神奇與荒遠，也是一生紀念的山旅。願它一如萬年來那般完美無瑕又崎嶇困難，繼續滋養著世代萬物，以及偶然在此相遇的人們；成為台灣這座島嶼上，最後的高山桃源，那個如夢如童話的地方。𐊠

▲哈伊拉羅溪南源，小巧寧靜的小溪源谷地。

距離

南三段四十一公里：太平溪源營地起登 → 內嶺爾山 → 義西請馬至山 → 僕落西擴山 → 烏可冬克山 → 馬利加南山屋 → 馬利加南山 → 馬博山屋 → 馬博拉斯山 → 秀姑巒山 → 秀姑坪附近

南二段四十一公里：起登 → 大水窟山 → 達芬尖山 → 塔芬山 → 轆轆山 → 南雙頭山 → 三叉山 → 嘉明湖山屋營地

時間：南三段二十小時，南二段二十小時

爬升：南三段四五一二公尺，南二段三九八五公尺

攝影師：鄭智仁 隨隊攝影

補給團隊：

南三段：張逢源、施芃榕、蘇明輝、溫玥涵

南二段：蔡柏廷、黃瓊華、陳柏丞、游季洋、賴志明、玉山銀行夥伴

疼痛與疲憊

「古大哥、周青，起床囉！」

在補給人員輕聲呼喚下，古大哥與周青在午夜十二點左右醒來。一醒過來，周青先是揉了揉腳，古大哥則做了些伸展動作，兩人都感覺到逐日累積的疲憊感快速湧現。

這天要行走的是南三段後半段接馬博拉斯山，從太平溪源營地起登，一路穿過好幾座三千公尺以上的高山，還要通過山岳界四大障礙（丹大東郡橫斷、馬博橫斷、奇萊東稜、干卓萬橫斷）之一的馬博橫斷。加上南三段深入台灣中央山脈，較少人走，路跡也較不明顯，也會增

加行進的困難度。

兩人早餐喝了熱湯，古大哥主動關心周青腳部的狀況，「你腳有好一點嗎？」

「其實沒有，但已經痛到快習慣了。」周青苦笑回答。

「南三段後面會滿辛苦的，因為這一段路程是這次挑戰中第二長的路段，爬升也算多，我們可能要保守一點，平順地推進就好了。」古大哥接著提醒周青。

「好。」周青點了點頭。

用完餐，整好裝，兩人開始這天的路程。一起登，就是一個連續陡坡，兩人都走得氣喘吁吁。

古大哥此時心裡想，待會絕對不可以像第一次自己來場勘一樣走錯路。

他對周青說，自己第一次來走時，在僕落西擴山的山頭找路。該處有三個岔路，一個是通往南三段縱走路線，一個是從內嶺爾山走過來的路。

當時古大哥看了手機的離線地圖，顯示通往南三段縱走的岔路就在三角點附近，於是登頂後四處尋找路跡，卻怎樣都找不到。他甚至不斷上上下下來回找，就是找不到岔路口。找了將近一個半小時，最後才發現岔路口就在三角點往下一百多公尺處，讓他覺得又好氣又好笑。

意外風景

兩人通過了內嶺爾山，前往義西請馬至山的路途中，周青隨口問道：「為什麼叫義西請馬

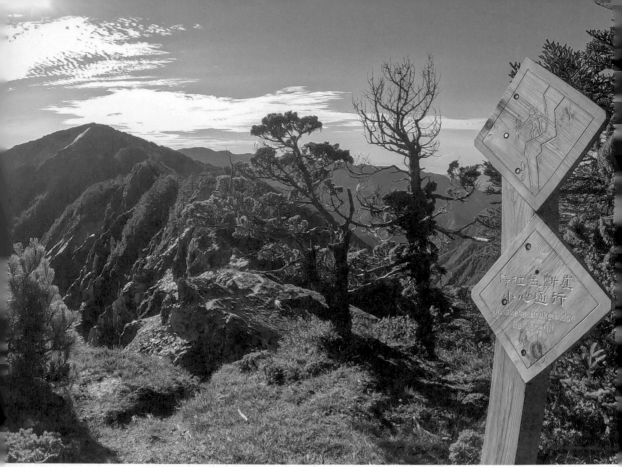

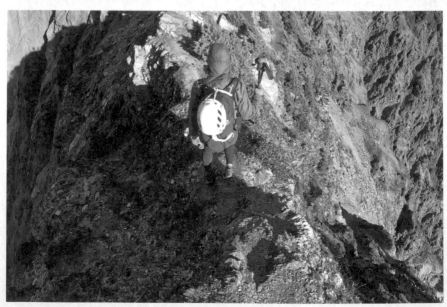

至？這名字好特別。」

「好像是布農族的語言音譯的，後面的烏妹浪胖山、僕落西擴山、烏可冬克山也都是布農族的語言。」古大哥解釋。

「我之前查資料，沒查到它為什麼叫義西請馬至，但有查到那邊好像有很多大紅螞蟻，你之前去有遇到嗎？」

「是喔？我沒遇到。」

兩人一路上偶有閒聊，古大哥也時不時留意周青是否跟上，與前幾日有很大的差別。

翻過義西請馬至山，走上前往烏妹浪胖山的路上，周青突然示意古大哥停下來，「古大哥你看，那是小山豬嗎？」只見遠處有幾隻小山豬似乎看到人類靠近，迅速地跑掉。

「好像是喔！」古大哥也睜大眼睛仔細看。

「幸好不是遇到牠們的爸媽。」周青笑著說。古大哥聽到也跟著哈哈笑。

兩人等了一會，確定沒見到大山豬，便接續走下去。

抵達秀姑巒山前，周青感覺自己的狀態慢慢變好，除了精神狀態好了許多，體能上似乎也有好轉跡象。反倒是古大哥，體能衰退得厲害，時不時就得停下來休息。

「不然周青你先走吧，我休息一下，待會再追上你。」古大哥在山腳下對周青說。

「沒關係，我等你，我們一起走。」

此時行程已經延誤，補給團隊發現之後，傳送訊息關心。周青眼見古大哥狀態變差，便回

覆補給團隊，請他們幫忙送一些補給品上來，尤其是高熱量的食物。

兩人身上並非沒有補給品，只是已經連續好幾天吃同樣的食物，此時只想吃一些軟糖、巧克力以外的東西。周青還詢問補給人員，能否帶一罐可樂上來給古大哥，希望藉由氣泡與糖水的刺激感，提振身心狀態（但最後並沒有可樂，而是帶了古大哥隔天的行動糧）。

兩人針對接下來的路程稍作討論，過一會兒，補給人員抵達，古大哥休息了一陣子，吃了點東西，感覺體力稍稍恢復，眾人才繼續往前走。

瀕臨極限

這天晚上的過夜地點位於白洋金礦山屋附近。兩人針對隔天的南二段行程稍做討論後，認為從拉庫音溪上嘉明湖應該會是最累的一段；而且，他們收到訊息，告知明天下午會有一波鋒面通過，估計會下雨。

事實上，兩人出發前早就做好心理準備，知道不可能這麼多天都是好天氣，肯定會有壞天氣之時。所以壞天氣對他們的士氣打擊並不大，只是擔心體力難以負荷，會愈走愈慢，拖慢了時間。

隔天，兩人與攝影師快速準備好再次出發。一路上雖然走得比之前慢，但時間大致上都還在控制範圍內，直到過了南雙頭山，狀況開始出現。

「大仁哥，你還好嗎？」在拉庫音溪時，天空開始飄下了雨，眼見攝影師面露難色，周青關心了幾句。

「還行，我走最後好了，不要耽誤到你們的時間。」綽號大仁哥的攝影師鄭智仁如此回答。

從拉庫音溪往上到三叉山，是一路陡上的地形，此時周青突然感覺「迴光返照」，明明天氣狀態不好，地形又是陡上，他卻覺得體力恢復，走得飛快。於是他主動走在第一個，古大哥隨後，攝影師壓隊。然而，周青發現古大哥的體力也下滑得厲害，他必須不斷停下來等待。

眾人冒著雨，一步一步地往上爬。這情境，讓走在周青後頭的古大哥覺得似曾相識，他想起在雪山西稜曾發生過的事件。

那年，古大哥自己一人挑戰不眠不休走完雪山西稜路線。這條路線一路行經志佳陽大山上的翠池，接著走雪山西稜，最後銜接二三〇林道，從大雪山國家森林遊樂區出去。

那時也是下著雨，他一人走在二三〇林道，不斷聽見有聲音跟他對話。那聲音先是要他往某個方向走，害他差點掉落懸崖；後來又對他說，他的老婆在山頂等他，而他也確實看到山頂有光，差點就跟過去；最後還碰到鬼擋牆的狀況，不斷在原地打轉，他只好克難地坐在樹下度過一夜。後來雖然成功走出去，但這次經驗卻讓他永生難忘。

此時此刻走在通往三叉山的陡坡上，古大哥雖然疲累，但心裡感到慶幸，此刻前後都有夥伴陪同，不是自己一人。

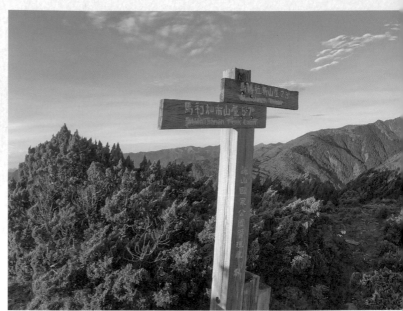

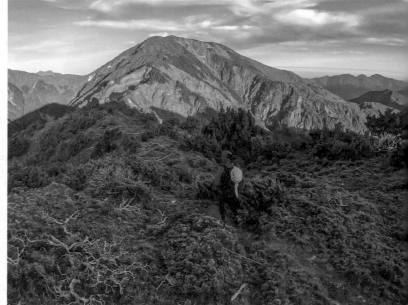

歡樂的氛圍，不安的心情

「真正高興地見到你，滿心歡喜地歡迎你……。」

一行人於晚上九點多抵達嘉明湖山屋，攝影團隊、補給團隊，以及由黃男州董事長帶隊的玉山銀行加油團隊站在山屋門口，試著壓低音量唱出歡迎歌。

許久沒見到這麼多人，周青與古大哥的心窩都感到一股暖意，同時又有一種不真實的感覺。

他們知道，自己始終都不是孤軍奮戰。

在一陣歡呼與寒暄後，補給團隊神色緊張地跑來找古大哥討論事情：「古大哥，南一段的補給團隊發訊息求救，說他們遇到大雨，裝備都泡水了。」

「那我們的東西也……。」

「對，都泡水了。不過我們現在已經在想辦法處理，古大哥不用太擔心。」

「我知道了，真的辛苦你們了，謝謝你們。」

兩人聽到這訊息，心頭著實擔心了一會兒，不過此時此刻，兩人只能把心思放在隔日的行程，並信任補給團隊能順利解決問題。

補給團隊向古大哥確認隔天起登的時間，考量到抵達山屋的時間已晚，加上最後的南一段會相當辛苦，古大哥想了一會後表示：「我們兩點再出發吧！」

這一晚，在喧囂後，不安的氛圍湧上兩人心頭。不僅因為南一段的補給團隊問題，也因為

根據行控中心的訊息，最後一天的行程將會在雨中度過。

他們擔心的不是下雨，而是下雨帶來的高風險，以及必定受影響的推進速度。但光是擔心也沒用，兩人只能做好自己能做的——吃飽、睡好，準備迎接最後的挑戰。

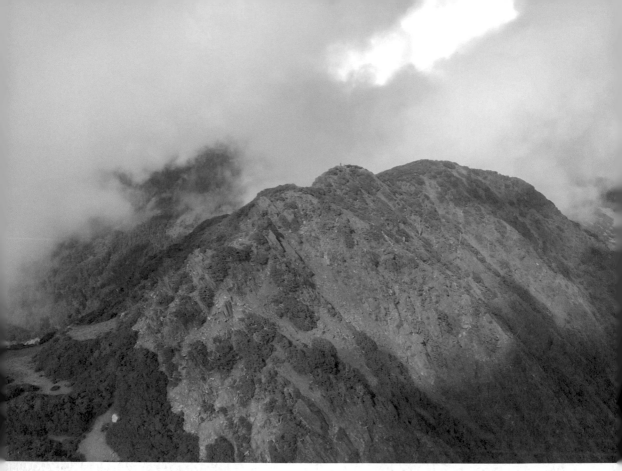

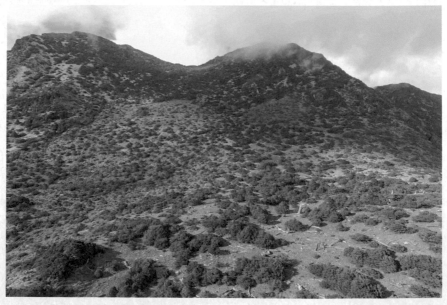

Author

沙－力－浪
（漢名：趙聰義）

不同路線編織
而成的南二段

布農族，成長於花蓮卓溪鄉中平 nakahila 部落。曾就讀元智大學中文系，畢業於東華大學民族發展所。目前在部落成立一串小米族語獨立出版工作室，做為田野工作的空間。文學創作多次獲獎，著有《笛娜的話》、《部落的燈火》《祖居地・部落・人》、《用頭袋背起一座座山》。

第一次走南二段是在二〇〇五年的時候，那年跟著部落的大哥一起同行。這位大哥是玉山國家公園的巡山員，所以那次的任務，就是巡視玉山國家公園的其中一條路線——南二段。

這段路程主要在中央山脈主脊上縱走。我的第一次南二段經驗，是從南投的東埔起登，布農族的遷移也是從南投開始，所以我習慣用大家稱的逆走南二段來述說這一條路線。

南二段位於玉山國家公園的中央軸心地帶，在玉山國家公園內呈雙 S 型，由北向南綿延而下，是一條縱向步道。若以東埔作為登山口的話，自秀姑坪往南路段屬三千七百萬年沉積的畢祿山層，行經三叉山及向陽山到達向陽登山口，這是北往南縱走。若從南往北縱走，則是由向陽登山口經巴奈伊克營地，取道八通關越嶺線西段，後由東埔登山口而出。

本路線步道全長約為八十九點三公里，[1] 沿途所經過的百岳名山達十座之多。由北邊的東埔溫泉區走到南邊的向陽森林遊樂區，所通過的十座百岳山頭分別是：八通關山，高三三三一公尺；秀姑巒山，高三八二九公尺；大水窟山，高三六四三公尺；達芬尖山，高三二〇八公尺；塔芬山，高三〇七〇公尺；轆轆山，高三二七九公尺；雲峰，高三五六四公尺；南雙頭山，高三三五六公尺；三叉山，高三四九六公尺；向陽山，高三六〇二公尺。

這條路線的形成時間並不久。在一九七一年的時候，「中華山岳」舉辦了台灣登山史上首度的中央山脈大縱走。當時的主隊分為兩隊，取其諧音稱為藍（南）隊、白（北）隊，分別由中央山脈南、北兩端出發，會師於七彩湖。那時，山友將中央山脈分為南北共六段，這便是現今北一段至北三段、南三段至南一段等名稱的由來。不過，當時的分段方式與現在有點不同，

當時的南二段稱為藍二段，其路線是從大水窟——向陽——關山嶺；現在的南二段則是從東埔——大水窟——向陽。[2]

在南二段還沒有連成一條路線時，不同時代的不同族人，早就在這裡用不同的方式、不同的路線行走其間。

八通關西段

我於二〇〇〇年開始陸續從東埔入山縱走，卻一直沒有很深入地了解南二段中的八通關西段。因為這條路屬於南投布農族和鄒族的傳統領域，而我來自花蓮的卓溪鄉，所以較少聽到當地族人分享與這個路段相關的故事。直到二〇二〇年，我跟著徐如林老師和當地的族人一起走八通關西段，也就是南二段的前段，才慢慢地認識這個常作為借道的路線。

那次的縱走，第一天就下了一場大雨，到晚上都沒有停過。那天我們剛上山就開始體力的拉力賽，全程共走了八小時，最後在海拔二〇〇〇公尺的高度結束了當日全程十二點五公里的行程。當晚在中繼站野營，徐如林老師說，在一九六〇、七〇年代，有一位醫生聽說這裡有金礦，

1 整理自玉山國家公園 https://www.ysnp.gov.tw/Trail/1783c684-3f87-4862-bf4e-e876e639d405

2 台灣國家公園數位典藏 https://npda.cpami.gov.tw/tab7/web20_control_3.php

便向政府申請入山採金，所以就有了中央金礦與白洋金礦。而如今的中繼站，是當時礦區的補給站，礦場曾在此建造倉庫，讓採金工人存放物品。

在中繼站，我們不僅和東埔布農族的協作互相交流，也碰到下山途中在此停留的鄒族人。我們彼此介紹自己的家族和名字，也互相分享布農族和鄒族在山林的歷史變遷，在大家的談笑風生和雨的滴答聲中結束了那一天。

這次的卓溪高山嚮導課程，由東埔出發，進行七天的八通關越嶺道路的橫越。前三天的行程行經東埔、中央金礦、大水窟，我們邀請二位南投的族人當我們的領路人，他們分別是伍思聰嚮導及小光（Banitul）協作。

伍思聰出自 Ilistuan 家族。他說，他是

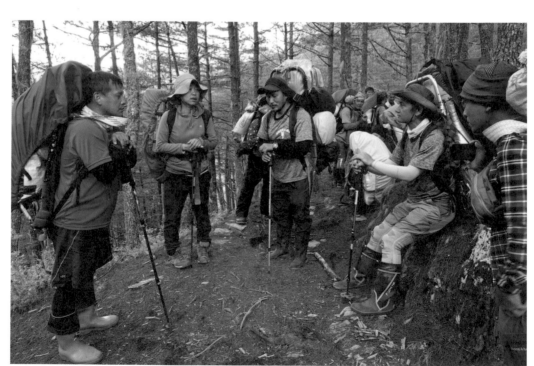

▲東埔族人伍思聰與卓溪族人分享八通關西段的故事。

南投第二代的高山協作，過去的協作都是用頭帶馱負麻袋，徒步走到中央金礦或大水窟。每一個月就要換頭帶，想必過去馱負的重量非常重。他也說，早期東埔這裡的水鹿很少，天氣好的話，好幾座山才能找到獵物，因此過去 Iistuan 家族的獵區一直遠達大水窟。他還說，天氣好的話，站在大水窟可以看到花蓮縣富里鄉的東里一帶。

古道前段沒有經過布農族群的舊部落，不像古道東段，仍然擁有屬於布農族人的獵場故事與傳說；因此，我們希望當地的族人能為我們介紹八通關西段有關布農族的歷史與文化。這可以彌補我於二〇〇〇年入山時，一路上都沒有聽到故事的遺憾。

一路上，聽著小伍述說路上地名的由來與故事，如第一天住宿點的地名叫 Basua，布農語是檜木的意思。[3] 在海舒（樹）兒老師的調查中是這樣說，「背東西走路很辛苦，路過此地時會在這裡休息，東西放下，坐下手插腰際，身體稍往後仰，成凹狀，即 Mataikang。」[4] 小伍則說稱對關為 Taikan ——抬頭挺胸，意思是說，路雖難走，即使必須腰繞，但仍要抬頭挺胸。楊南郡的調查「布農名 Taikan（泰崗），意為道路轉角之處，布農語應該是 Zaikuan，即道路轉彎處。至於對關對面的山則叫作 utasbak，是過去老一輩族人的獵區。utasbak 這一帶也是產愛玉的地方。

隔天，從中繼站出發，會碰到一個水源叫作 iu-danum，即是藥水的意思。之所以稱它為藥

3 卓溪的族人則稱檜木為 banhil。

4 海樹兒、犮刺拉菲，《玉山國家公園西部園區原住民族地區傳統名稱與文化意涵調查計畫案》，玉山國家公園。

水，是因為有時高山協作走到這裡，水都喝光了，而這裡的水源就像藥水一樣，喝了能讓人重新恢復體力。

來到 Hahaungu（觀高）休息，楊南郡提到為布農語「低凹處」，所以布農語相關語都跟凹狀的物品相關，如小伍說這裡是 uhoku，地形有點像日本便當盒的形狀。也有說像 Haungu（木桶）。

日治時，日本人從鄰近山處小山溪接水過來，引到盛水的木桶，可以使用並給路過的人舀水喝。

早期伐木時，人們可以從郡大搭車到觀高，再走路到八通關平原，徐如林老師年輕時，曾經走過這樣的行程。布農族人稱八通關為 Vavahlasan，Vahlas 即溪水之意。徐如林老師說我走到此為荖濃溪的源頭，靠近八通關草原的東邊一帶。過去獵人出外打獵時，一定會在水源地紮營、搭獵寮。從觀高可以看到對面的玉山北峰氣象站、玉山主峰和玉山東峰。現今的八通關山 patungkuon，原來是鄒族稱玉山的意思。

那一天，我們趕路到 Panaiku 巴奈伊克，Iku 是背部，Pana 為「到達」之意，或與背面、背部有關。我到達山的後方，在此休息。前幾年走八通關西段的時候，我只把它視為南投布農族的傳統領域；這次難得有當地族人為我們介紹與這一段路有關的故事，讓我慢慢地用故事把南二段串連起來。

秀姑巒山

越過秀姑巒山，就來到東部布農族的領域。東西兩邊的布農族都有不同的方式稱呼此山，Suhsuh 有「尖」之意，形容該山頭很尖，或謂 Tapana（陶鍋），或謂 Mahudas（老人）。在森丑之助的記錄則稱之 halinpudu。東埔村的族人普遍說法是 Suhsuh，或 Suhsuh tu ludun。[5]

南二段中，讓我印象最深刻的一座山，就是秀姑巒山，因為這是我們布農族遷移到台灣東部的關鍵地。根據族人的口述，布農族人原本居住在現今的南投；十八世紀時，為尋求適當的耕地與獵場，先人們越過了 Manqudas，即現今的秀姑巒山，遷移到台灣東部。

有一年的祭典，一位年輕的爸爸因為在部落裡一直被欺負，於是離開部落，越過 Manqudas（秀姑巒山）到達大水窟。他在大水窟看到很多水鹿，於是便回到米亞桑（老家）拿小米種子。他告訴家人要去山中走走，其實是前往他所發現的新天地，並且開始在那裡種小米、蓋工寮。直到他開墾了很多田地後，才帶著家人遷移。（Qaisul Istasipal 林淵源）

一位在部落中被欺負的年輕人，決定越過中央山脈，前往一個新天地。因為那個位於部落後方的新天地——太陽升起的地方，沒有槍擊聲，沒有砍伐聲，沒有炊煙，沒有開墾過的土地。他斷定這個區域還沒有其他族群生活過，是個可以遷居的地方。就這樣，他越過山脈，進入了拉庫拉庫溪流域。

族人所稱的 Maqudas，是現今地圖上所標示的秀姑巒山；而現在地圖上的馬博拉斯山，則

5 海樹兒‧犮剌拉菲，《玉山國家公園西部園區原住民族地區傳統名稱與文化意涵調查計畫案》，玉山國家公園。

是布農族人所稱的 Wulamun。

在一九三三年日治時期所遺留下來的《新高山登山地圖》中，可以看到秀姑巒山，布農族人稱為マホラヌ（Maqudas）；馬博拉斯山，布農族人稱為ワラモン（Wulamun）等註記。因此，Maqudas 是指「秀姑巒山」；而馬博拉斯山是 Wulamun，在日治時代的地圖中可得到印證。

我第一次在山上，聽擔任玉山國家公園巡山員的部落大哥講起這個故事的時候，常常會搞混，因為大哥口中說著 Maqudas，手指的卻是秀姑巒山。當時，我心中想著：Maqudas 發音不是比較接近馬博拉斯山嗎？因此產生了很多迷惑。直到我看了日治時代留下來的文獻後，才慢慢釐清了口述中所提到的山與它們所在的空間位置。

▲在大水窟旁的八通關清古道所看到的雙峰，即為秀姑巒山。

大水窟

二〇〇〇年第一次被玉山國家公園的大哥帶去山上時，在從東埔走到大水窟這一段路上，大哥並沒有講什麼故事，我也早已忘記路上所發生的事情，只記得那是一段很辛苦的路程，一路上就是一直走，一直走。當時，我心中產生很多疑問。我問自己，「為什麼我要上山？為什麼要背那麼重的東西？」進入山林之後，我心想，「這就只是一座山，這裡都是山——霧裡的山」。我覺得自己這一生大概只會來這麼一次，那一次的登山經驗對我來說，就是跟著大哥進入山裡罷了，沒有其他特別的意義。

後來，到了大水窟那一天，我們兩人站在大水窟山中，大哥開始進行祭拜儀式。我問大哥：

「為什麼我們要在這個地方祭拜？」

大哥回應我說：「因為這裡是我們的傳統領域。」接著大哥開始介紹族群的歷史。這一次的經驗，讓我知道原來這些「山不只是『霧裡的山』」，而是跟自己、跟父執輩關係密切的一座座山。

於是這回進去之後就「出不來了」，此後，我每年都會跟著大哥一同上山，撰寫碩士論文在這邊，書寫文學作品也在這邊。

我開始認識到，山不只是山，而是有歷史在其中，只有進去裡面，你才會知道山的歷史。你可能從一塊石頭知道山的年齡，從山的考古現場，才知道原來山裡面並不是只有我們布農族。

三百年前，早在布農族人還沒進入拉庫拉庫溪以前，已經有其他族群進入山裡。這些都是透過

▲族人大哥透過口述讓我認識山，我則透過攝影機讓世人看見拉庫拉庫溪流域。

▲徐如林老師和卓溪的族人分享踏查的故事。

我們可以看出當時新武呂溪流域的族人和拉庫拉庫溪的族人，是可以橫越中央山脈相互交流往來的。

一九〇八年，日本人類學家森丑之助跟著獵人嚮導，走上布農族遷移的路線。以現代的地名來說，這條路線大約是由集集出發，沿著新中橫公路走到東埔；銜接八通關古道西段，走到大分；上行南雙頭山，中間經過一處 Subatuan（族語就是石板屋的意思）；再沿著稜線走到向陽山，接著走到現在的南橫埡口，再到利稻。

之後，他繼續走到大關山與海諾南山下方的 Mai-huma（霜山腳），這個地方為霜山腳社（又稱邁呼麻社）與馬斯博爾社（布農語 Masbul，又稱霜山木社、霜腳木社）的所在地。

森丑之助所走的路線，是布農族的遷移路線，但對於布農族來說，當遷移路線連接起來後，就是一條聯姻的路線。如向陽山（Langus daula），是 Langus 回娘家的路。再加上不同氏族，不同獵人所走出來的獵路，這些路讓布農族的生活領域由點連成了線，再形成了面。山不會阻擋族人的路，反而促成了氏族間的交流。從日治時期留下的文獻中看到的戰爭記錄，可以發現有很多氏族相互協助，共同對抗日警的戰爭事件。

當我回鄉二〇一五年成立一串小米獨立書店，第一本田調就是喀西帕南戰役，遷居花蓮縣卓溪鄉太平村中平（Nakahila）部落 Bisazu Naqaisulan 的口述，認為起因是「maqalav dau busul」（槍技沒收）[6]。族人無法忍受自己的生存工具被搶奪，一九一五年五月十二日，焚燒喀西帕南駐在所，當時台東霧鹿的親族，越過稜線到達位在新康山下的喀西帕南社，協助這場戰役。由此

我們可以看到拉庫拉庫溪流域和新武呂溪持續的連接。

一九二八年發生了日本人所稱的「郡大社脫出事件」。當時居住在南投郡大社的族人，因為想要脫離日本人的管理，便投奔到高雄的玉穗社。對族人來說，這其實就是一種投靠親族的行為，在日本人還沒有來之前，是很常有的事情；只是，在日本警察的監督下，族人不能隨意遷移，因而成為一個「事件」。郡大社族人離開的路線很曲折，他們先前往喀西帕南山附近的塔比拉溪流域（Tavila），之後回到拉庫拉庫溪，再回到大水窟草原，穿過八通關越嶺路線，到了達芬尖山，之後下移到玉穗社。

當布農族人從南投東遷到花蓮縣太平溪與拉庫拉庫溪流域、台東縣新武呂溪流域、高雄縣荖濃溪流域、楠梓仙溪流域後，南二段縱走路線其實還沒有出現，但是那時布農族人就已在其間橫斷這條南二段的虛線了。

走在南二段的路程上，我看見布農族的遷移路徑，可以想像郡大社的族人為了逃離日警的監控，是如何在崇山峻嶺間大範圍地迂迴繞行。為了協助山另一邊的族人，又是如何翻越向陽山到達喀西帕南。而玉穗社的拉荷‧阿雷（Dahu-ali），如何不斷地穿梭於這條路徑，私下與大分聯繫。族人們在尚未成形南二段的虛線中來回穿梭，編織成一幅歷史的圖案。

雖然每次背負著重物走在山上，總會令我有些許厭世的感覺；然而，一旦看見眼前繚繞的雲海上，撒滿柔和的晨曦，還有優美的黃金草原和遠方的山稜線，景色美到讓我熱淚盈眶。這時，我想起上山的理由，除了想要了解自己族群的歷史外，就是為了親眼看見這些令人感動的

美麗時刻。

轆轆山

當我走到轆轆山時，突然想到我的雙生兄弟。這座山的形體就像上河文化官網上的一篇文章中所形容的，「雙峰駢立，東西相望，如孿生兄弟。」我是弟弟，「弟山繫於中央山脈主脊轉折點上」，這正是我所站的位置，而我的哥哥就住在與我相隔三百餘公尺處，「兄山基點峰向西突出峭聳」。不僅如此，「從南北眺望，雙尖拔萃，瘦骨嶙峋，氣宇軒昂，一副莊稼老實的模樣。」這段話簡直就像在描述我們的個性一樣。

在此，我用一首詩寫給我的雙胞胎哥哥，標記一同站在山裡頭的我們：

〈轆轆山〉

百萬年前

我們一同被擠壓成山

體內留著

6 趙聰義，《述說百年前的喀西帕南事》，一串小米族語獨立出版工作室。

板岩、流質沙岩

身上披著

箭竹草原、針葉林、闊葉林生態衣，

玉山圓柏、玉山杜鵑、冷杉林、鐵杉林、

紅檜、扁柏、昆欄樹、長尾樹

個性

氣宇軒昂

一副莊稼老實的模樣

充滿禁忌的

雙生的 samu

只留下一個名字

雙峰駢立

遙望遠方的轆轆山

在楊南郡的《清代八通關古道調查報告》中指出：「轆轆」原名「拉庫拉庫」（布農語中指出：「轆轆」原名「拉庫拉庫」（布農語溫泉之意），所以它的布農語，應該可以翻成

▲二〇〇五年，同行的族人合影於塔芬山。

作就叫作 daqdaq。

這一段路上的山名，幾乎都跟大分的溫泉有關係，比如塔芬山（Halinpuzu）一名，就是出自此山東稜尾端的大分部落。塔芬，這個發音在布農語中的意思為水蒸氣，所形容的就是溪谷中溫泉冒出的水氣。又如達芬尖山（Hainsazan），它原本叫作尖山，由於它東臨塔達芬溪畔的布農族部落群「大分」，因此以大分為名，後來以訛傳訛就成了「達芬尖山」。

南二段舊路

拉庫音溪山屋，顧名思義就是拉庫音溪旁的山屋，它位於「南二段」的南段。一般而言，大部分從向陽登山口起登的人，第一晚會夜宿向陽山屋或嘉明湖山屋；至於拉庫音溪山屋，則會是第二晚過夜的點。上河文化印行的地圖顯示，從向陽管制站到三叉山東側的嘉明湖這一段路線，稱為「嘉明湖國家步道」，全段距離大概是十二點八公里；而從三叉山、嘉明湖三岔路口到拉庫音溪山屋大概是三點六公里。換句話說，從向陽管制站到拉庫音溪山屋，表定距離大約為十六點四公里。

山友們平常所走的南二段，是指由三叉山、嘉明湖三岔路口下到拉庫音溪這個路段。另外有一條舊路，是由三叉山、嘉明湖三岔路口通往新康山，再走一段路後左切前往拉庫音溪。

卑南主山、海諾南山、

儲存在雲端

將耆老口中的故事

玉山的螃蟹、大蛇

馬博拉斯的第一塊小米田

大分的抗日戰役

儲存在雲端

留下一個小角落

註記「小王子」的資料夾

放入一朵

無法複製、貼上的小玫瑰

所謂雲端，可以是站在海拔三千多公尺向陽山上的我；也可以是位於海拔三百公尺的中平部落，「一串小米工室」內的電腦前，正在將田野資料輸入雲端的我。這幾年的工作與生活，就是在山上與山下之間交替著。在交替的過程中，我將族群的故事、山名、神話，一一記錄在我的筆記型電腦中，並且傳輸到雲端裡。

站在向陽山上，可以看到布農族的整個遷移路線。依據族人的口述，布農族人原本居住在

現今南投縣的南無雙山（Masunuk）[7]、西巒大山等地。巒社群家族某一個男子，越過了秀姑巒山（Manqudas）[8]，種下了第一塊小米田，之後族群來到花蓮縣的達芬尖山，到達台東縣的布拉克桑山（Lamahavwun）[9]、海諾南山[10]，最後越過卑南主山（Sakakivan）[11]來到高雄。他們沿著中央山脈建立部落，不論遷移到何方，仍然將大分事件的歷史、螃蟹與巨蛇大戰逼退洪水的神話，透過口述延續下去。我漫步在雲端，藉著山頂上的視野，利用文字，將族人的傳說、遷移路線，儲存在雲端上。

在嘉明湖工作的期間，曾帶二十日芭楠花部落小學生在山中，有幾位鄒族和拉阿魯哇族的小朋友，我試著用不同的眼睛看著不同的山名，會看到另一個族群的世界。鄒族稱玉山 Patung kuonu，是鄒族洪水神話中逃難之地點；拉阿魯哇族稱玉山南峰 Iakulapa。荖濃溪（Fozu ci chumu），因這條溪流向拉阿魯哇族人所在地而名之。

在登山的路程中，就像與山林談了一場戀愛。配合山林的地勢，步伐緩慢上升，讓身體有

7 Masunuk：是尖突的意思。
8 Manqudas：意為山頭會積雪，像老人家的白髮一般。
9 Lamahavwun：布拉克桑山，是日語 Bulaksang 的音譯，布農語為 lamahavwun，指的是楊柳科的褐毛柳，長得像樟科山胡椒 Mahav-lungis。
10 海諾南山：布農族與魯凱、排灣族的界山。
11 Sakakivan：是指回望之意，為台東與高雄的界山。

足夠的時間適應高度的變化；調整自己的呼吸，讓頭腦清新，可以減少高山症狀況的發生。當身體適應了高度，就能夠一字一字地寫出自己的文字。

在文學的領域，我積極想要書寫族群的神話、歷史、遷移；而私下的愛情，就留在命名為「小王子」的資料夾內，只有自己輸入密碼後才能解開。

對我來說，雖然只走過那一次南二段，但這一次的路程，卻讓我學習到有關不同族群的山林口述書寫，並且記錄在我的書寫中。 ✦

▲南鄒族和布農族人曾經在嘉明湖發生許多征戰的故事。

CHAPTER

6

山林給的最後試煉

距離

時間

爬升

攝影師

補給團隊

南二段接南一段二十七公里：嘉明湖山屋營地起登 → 向陽山 → 魔保來山 → 溪頭山 → 避難山屋 → 關山嶺山 → 塔關山 → 進涇橋登山口 → 關山 →二九二○鞍營地

南一段四十三公里：二九二○鞍營地起登 → 海諾南山 → 小關山 → 卑南主山

↓ 特生中心

南二段接南一段十六小時，南一段十八小時

五六六八公尺

陳鵬中、何孟翰　隨隊攝影

劉治昀、謝丞凱、林文泉、吳旻訓、鄒依珊

笑看不幸

九月底，古大哥與周青本來要到巴巴南稜演練，再熟悉地形，然而碰到下雨，天氣不佳，兩人臨時決定下撤，改去向陽崩壁演練，順便綁布條。

那天兩人從勝光出來時已經傍晚將近五點，兩人輪流開夜車，一路駛向向陽遊客中心。

「周青，到時向陽崩壁這段是晚上走的，所以很需要布條指引。你看，我特別買了反光布條，到時頭燈一照，路跡就會清清楚楚。」前往向陽崩壁時，古大哥特別拿出布條給周青看。

「那太好了，到時可以走得很順利。」周青看了一眼布條，認為改行程到向陽崩壁綁布條

是一個正確的決定⋯⋯。

眼睛睜開，周青才意識到自己夢到了先前與古大哥來綁布條的情景。本來對於下雨天行進有點擔憂，但想到已經綁了布條，因而對這天的行程較具信心些。

古大哥隨後也起床，開始整理行李。兩人憶起前一週來綁布條時，也是如此霧雨的天氣。

古大哥苦笑說：「也好啦，就當我們已經演練過雨中走這一段的狀況。」

兩人著裝完畢，準備出發時，古大哥見周青面有難色，開口關心他：「你還好嗎？腳還行不行？」周青皺了皺眉頭：「沒事，我們走吧！」

走出帳篷，濕漉漉的冷空氣迎面而來，空氣夾雜著細小雨水，如同花灑般澆在兩人身上。

但兩人沒有因此慢下步伐，以一貫的速度開啟這天的路程。

走沒多久，來到向陽大崩壁前，古大哥頭燈往前一照，一片漆黑。

兩人的心涼了一半，「怎麼⋯⋯沒有反光？」周青心裡想。古大哥回頭看了周青一眼，兩人不約而同苦笑，萬萬沒有想到，特別買來的反光布條竟然不會反光。

眼前的漆黑，意味著他們得摸黑尋路，且要特別小心不能走錯路，否則不僅耗損時間，也容易發生危險。

兩雙眼睛直盯著路面，同時也掃視樹上是否有布條。有時古大哥領頭，有時周青找到路，換他領頭。兩人心有靈犀地緊密合作，縱使少了反光布條，這一段路也並未消磨掉太多時間。

最後，兩人在凌晨霧雨中，僅多花了一個多小時，就通過了向陽大崩壁。

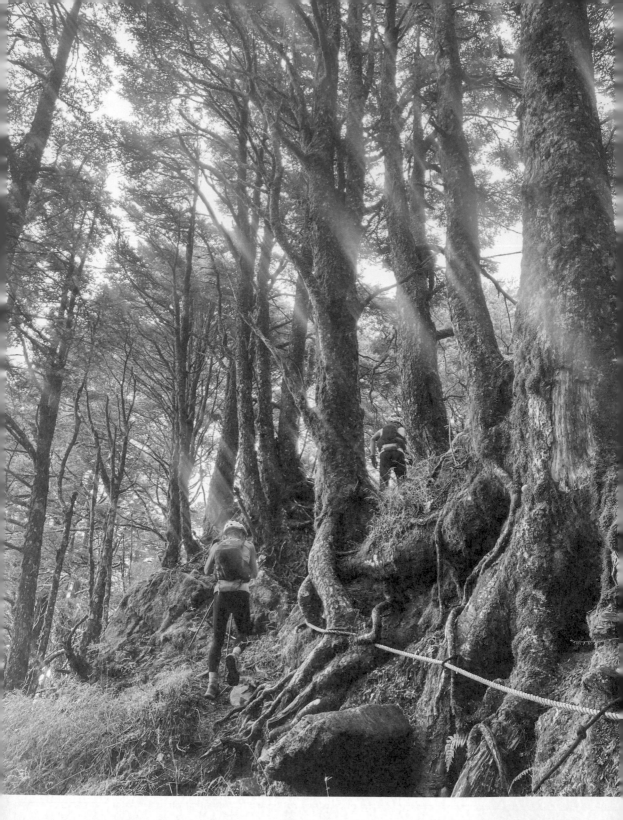

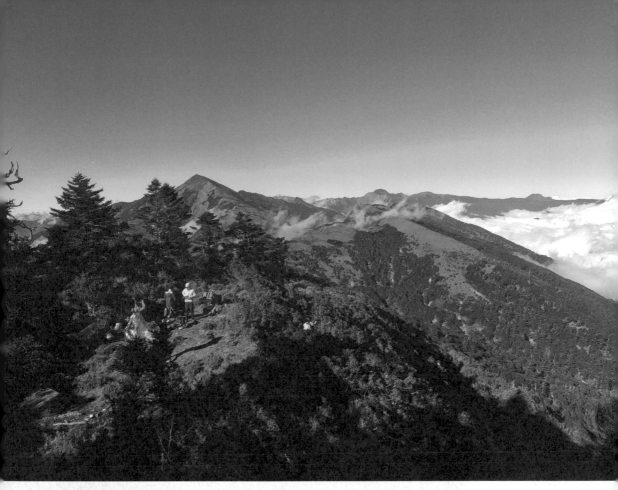

令兩人心情更振奮的是，補給團隊捎來訊息，表示南一段的補給裝備泡水問題已解決。

蘊藏的力量

通過向陽崩壁以及魔保來山，接著要前往的是海拔三二七二公尺的溪頭山。

溪頭山的山勢是台灣山脈中較特別的，三角點是由許多大石塊組成。前一週演練時，在前往溪頭山的路上，古大哥隨口問了周青：「你應該沒去過溪頭山？」

「沒有欸！」

「我跟你說，這顆山頭很特別，上面有很多大石頭，而且一定要走右邊才能上去三角點。」

「走右邊？為什麼？」

「這也是我第一次去走的時候才知道的。那時我要自己去走新康橫斷，第二天在嘉明湖山屋遇到元植，他跟我說，到溪頭山得往右切才能上去三角點。結果我忘記了，往左切，以致於找不到路上去三角點。所以待會我們上去一定要記得走右邊。」

實際挑戰這天，古大哥心裡仍惦記著待會要走右邊。

可是沒有想到，抵達溪頭山時，兩人發現整個山頭的樣子，與前一週來探路時的模樣大相逕庭。山頂的石頭錯了位，兩人找不到路可以上去三角點。

「看來上週的地震真的影響很大。」古大哥幽幽地說。

出發前一週，恰逢花蓮發生大地震，兩人本來就擔心大地震可能導致行程出狀況，沒想到在倒數第二天遇到了。

幸好只是上不去三角點，兩人如此安慰自己，便繼續趕路。

過了關山嶺山，要接上南橫公路時，周青的心情變得亢奮，他心想，待會就可以在二九二〇鞍營地補給休息了。不知不覺中，他的腳程愈走愈快，幾乎是以小跑步的方式跑下山。

下到公路，古大哥提議：「周青你體力還行吧？要不然我們去撿一下塔關山好了。」周青表示沒意見，兩人便走向塔關山登山口。

然而爬沒多久，古大哥便開始嘆氣。周青問：「怎麼了？」

「唉，我沒想到爬塔關山這麼累，早知道就不應該來撿這座山，萬一因為這座山耽擱了待會的行程……。」

周青沒有多說什麼，默默地跟在古大哥後頭。

此時古大哥突然發現，周青一直以來都沒有抱怨過任何一句話。他知道，周青的腳應該已經快到極限，而且睡眠嚴重不足，但對於安排好的行程，卻從沒表示過抗拒的態度。古大哥心想，「這年輕人很能走啊。」

好不容易爬完塔關山，古大哥深感自己體力已快到極限，必須留一點餘力，以應付最後一段路程。於是與周青商討後，決定放棄庫哈諾辛山，只去了關山。

兩人在低溫霧雨中，於傍晚四點多抵達二九二〇鞍營地。此時補給團隊已搭好帳篷，準備

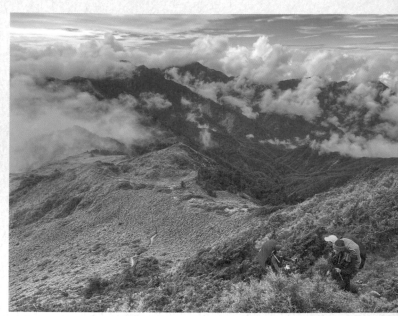

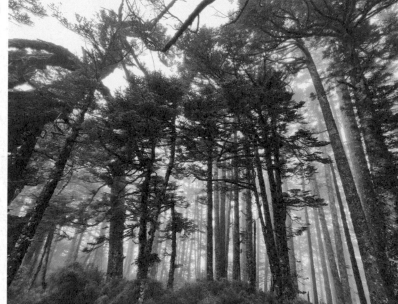

好熱熱的食物等待兩人到來。

享用完補給，古大哥、周青以及兩位攝影師鵬中、魯神一起擠在一頂帳篷內小睡兩小時。

才剛躺平不久，鼾聲很快就此起彼落。

雨中擁抱

兩小時期間，補給團隊成員或克難地窩在一頂帳篷內，或撐著傘幫忙準備後續的補給品。

兩小時過後，補給團隊輕聲喚醒眾人，周青與兩位攝影師很快就起床著裝，反倒是古大哥睡得熟，還不想太快爬起來。

來到帳篷外，天空仍下著不小的雨。此時已是晚上，補給人員做好了飯糰，給一行人帶在路上吃。

不知道是否因為此站為最後一個補給點，補給人員們紛紛上前擁抱古大哥與周青。古大哥與周青嘴裡不停地說著謝謝，補給人員們則送上幾句加油與鼓勵的話。

有些人眼中泛著淚，有些人一臉不捨。在如此糟糕的天氣下，古大哥與周青依舊得持續推進，繼續往前走。

在補給團隊期許平安的眼神注視下，古大哥與周青繼續踏上征途。

就剩最後一段路了，他們心裡都這麼想著。

雨水與淚水

雨不停下著，加上時值半夜，眾人步程無法推得太快，必須時時留意腳邊地形變化。攝影師鵬中一馬當先，自願擔任開路的角色。古大哥、周青隨後，另一名攝影師魯神則在隊伍最後頭。

雨水順著頭盔，一路從額頭滑落。古大哥與周青無暇顧及雨水是否滲入衣內，只能盡可能壓低頭，不讓兩旁的箭竹帶走太多體溫。

低著頭，目光所及是前人的後腳跟與自己的腳步。走著走著，古大哥眼淚流了下來。

「最後一天了，已經走了八天，身體竟然都沒什麼受傷，雖然很累，但古明政你撐過來了！」此時此刻，他心中百感交集，過去兩年多的備戰回憶頓時浮現，讓他一時情緒湧上。

準備兩年多，終於要看到成果了，古明政，你真的辦到了！

古大哥不知道的是，此時的周青也正流著淚。過去幾天，只要壓力大、身體極度疲勞時，周青就會以哭發洩。此時的他，可以明顯感受到自己的身體已經快到極限，加上下雨，氣溫又低，身體不停發抖，眼看只剩不到一天，他心想，「周青，你絕對不能放棄，無論如何都要撐下去！」

兩人的淚水混著雨水，一滴滴滑落，落在中央山脈的土地上。

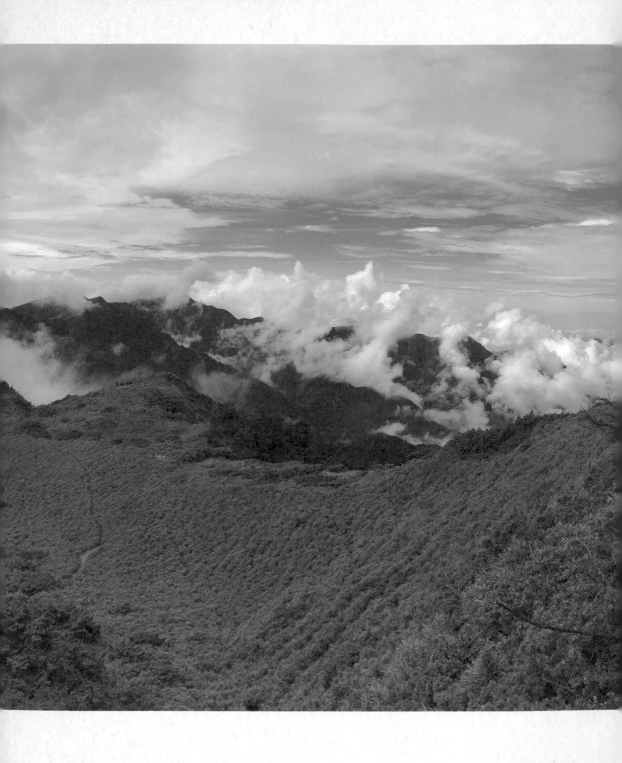

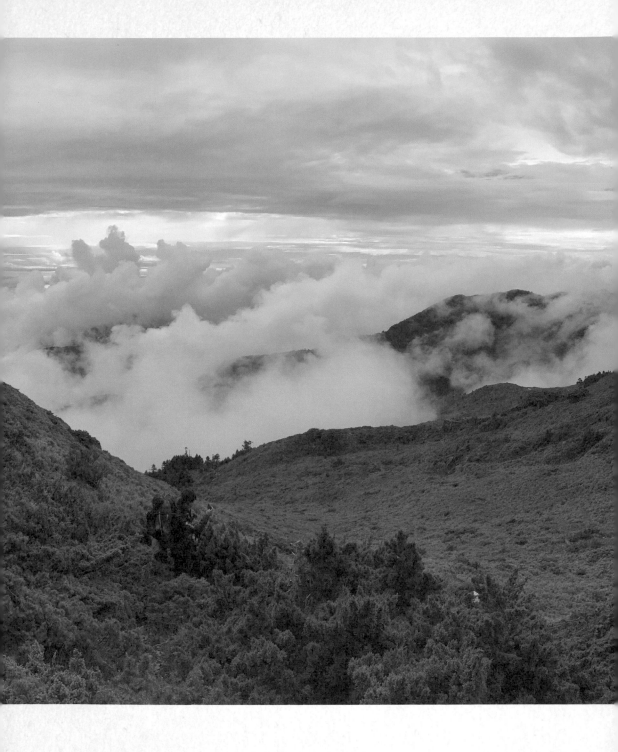

原來瀕臨失溫是這麼一回事

　　一路走著，上了海諾南山後，周青感覺自己冷得厲害，而且頭昏眼花、雙腳疼痛，身體又止不住地發抖。於是他提議由自己帶路，除了想要加快速度之外，他更想藉此醒醒腦。

　　走著走著，眼看大家實在受不了，周青提議休息一下。眾人於是來到雲馬鞍營地，紛紛坐下來，拿出急救毯裹在身上，試圖維持體溫。

　　然而，該處是稜線，沒有任何遮蔽物。風不停地吹，雨不停地打在身上，他們的體溫也一點一滴逐漸流失。

　　坐了一會兒，古大哥說：「這樣下去不行，遲早大家都會失溫。」於是他開始絞盡腦汁地想，沿路有哪邊可以避雨。

　　突然間他想到，約兩公里遠有一處「拉瑪達星星遺址」，是一位布農族人抗日的遺跡。那裡有一些大石塊，可以在下面躲雨。眾人同意，於是趕緊加快腳步，前往遺址。

　　抵達拉瑪達星星遺址後，周青拿出露宿袋與急救毯，把自己包裹起來；古大哥與其他兩位攝影師則拿出緊急露宿袋，也把自己套進去。

　　此時已是凌晨時分，大夥估量著要在此處休息多久時，古大哥開口：「既然天氣不好，大家也累了，我們就在這睡一晚吧，等天亮再說。」

　　起初眾人皆平躺，但過了不久，古大哥聽到旁邊發出很大的雜音。他心想可能是周青在摩

擦身體，結果他轉頭發現周青冷到發抖，導致身上的急救毯摩擦產生聲音。

古大哥也覺得愈躺愈冷，於是坐起身，以坐姿方式，與攝影師背靠背休息。

古大哥很快就進入夢鄉，倒是周青一直難以入眠，因為他的露宿袋並不保暖，只能靠急救毯勉強維持住體溫。當他冷到受不了時，甚至爬起來做橋式，試圖靠核心肌群的出力，讓身體產生熱能。讓他哭笑不得的是，這個方法非但沒效，還讓他做到抽筋。

「古大哥，古大哥……」周青小心翼翼地叫醒古大哥。

「嗯？怎麼了？」古大哥睜開惺忪睡眼，發現周青在對他說話。

「你可不可以借我取暖？我真的好冷。」

「可以啊，你想怎麼躺都可以，你舒服就好。」

周青小聲地說了謝謝，接著靠上古大哥的肩膀。

古大哥隨即又發出鼾聲，周青仍止不住發抖，心裡想著，明天千萬要是好天氣啊……。

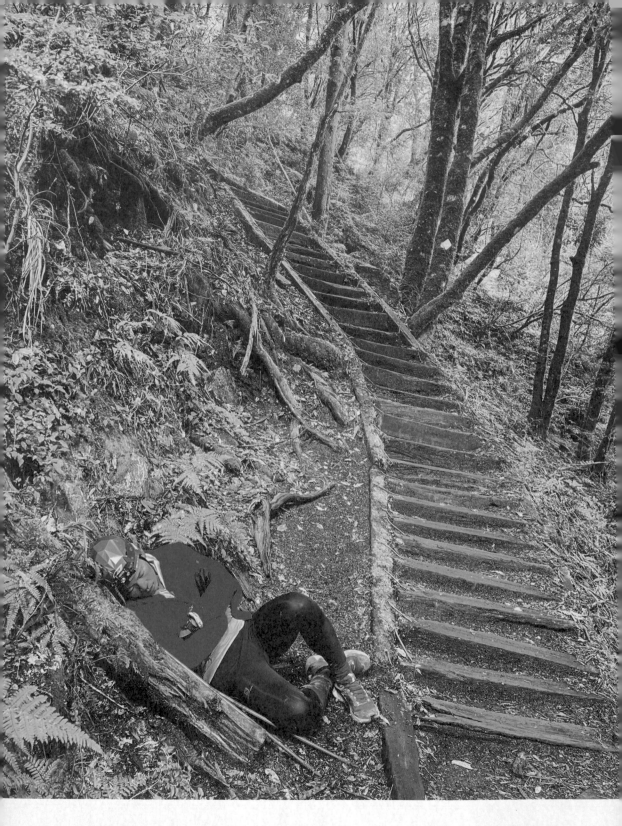

Author

山－女－孩
Melissa

距離天空最近的地方，
與你同行

二〇一六年偶然踏入山林後，被山與大自然感動而改變了人生。

從都市女孩轉變為山女孩，以文字及活潑生動的筆觸分享創作。

「一九八三年的時候有霸王寒流來，我還記得那時候是零下十四度。當時庫哈諾辛山所有的水都結成硬冰……。」

「我年輕的時候，合歡山上都還有雪，也有滑雪場；救國團也有合歡山滑雪隊呢！」大哥一路上樂此不疲地與我們分享年輕時登山的趣聞和體驗。

到了進涇橋的登山口，他熱心地要幫我們在「中央山脈南一段」的說明牌前合照一張。太陽熱烈歡迎我們的到來，剛下車的我還不太適應刺眼的光線，努力地露出微笑，眼睛瞇瞇地與Mao拍下了此行的第一張合照。

「那麼，就送你們到這裡。祝你們行程平安順利。」

彼此揮手告別之後，就是這趟旅程真正的開始了。

起登：南一段的見面禮——巨木森林

自進涇橋起登後，迎面而來的是一段既長又陡的階梯，像是給登山者們的一個下馬威一樣；尤其第一天的背包重量是最重的，加上每個階梯的高度差對於身高僅一百五十七公分的我不太友善，每跨上一階都有些微吃力。我只好安慰自己，作為熱身，爬樓梯也是一個不錯的開始。

一路上隨處可見寫著「南一段」的路標牌，上面的編號是從 No.1 開始一直到 No.449，讓我們就像是在玩遊戲解任務一般，循序漸進地前進，一一擊破各個關卡。隨著坡度上升，我的額

頭也冒出了許多豆大的汗珠，全身肌膚的毛細孔像是紛紛打開一般，感覺到身體內的熱氣透散出體外。

沒想到才剛走沒幾步路，就被眼前的巨木森林給深深吸引。一棵棵壯觀的參天巨木依序出現在山徑之間，粗壯渾厚的樹幹讓我們展開一場熱烈的討論——究竟要幾個人才能夠環抱住它呢？周圍傳來的鳥鳴聲如同立體環繞音響般，讓我們好幾度都因為牠們美妙的歌聲而停下了腳步，只為了好好欣賞這悅耳動聽的聲音。

雖然說陡上坡走得辛苦，但實際上心情卻是十分雀躍的；去除了都市繁雜的聲響，在山裡允許自己的感官恣意接收大自然所給予的訊息，過去每次爬山時那既亢奮又折騰的衝突感受又再度回來了。我想，這是南一段給我們的見面禮吧！

▲進涇橋起登後的巨木森林。

宴的話題。每次只要一上山，無論是兩天一夜抑或是長天數的行程，我們總在第一天的時候就會思考⋯最後一天下山的慶功宴該吃什麼好呢？

「麻辣鍋？」Mao 的提議不錯。近幾年的我們，下山總會去吃麻辣鍋。

「還是要麥當勞吃到飽？」這聽起來似乎也變誘人的，畢竟只有這種時候才能不用去計算究竟攝取了多少熱量。

「我下山之後要喝手搖，還要加珍珠⋯⋯。」我已經想好要喝什麼了，而且是喝兩杯！

各種天馬行空的幻想也成為了繼續向前行的強大動力。

從遠處就可以看見我們顯眼的紅色帳篷，回到營地時是下午四點。就晚餐時間而言是還早了點，但早已飢腸轆轆的我們管不

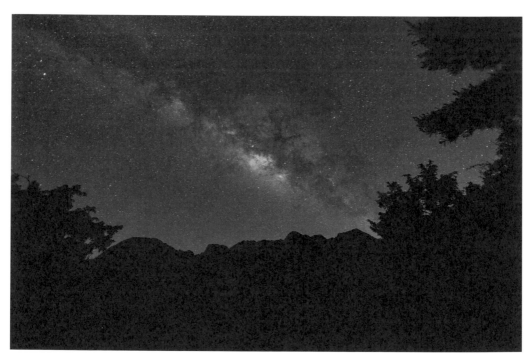

▲庫哈諾辛營地的銀河，肉眼可見。

了那麼多了，二話不說就開始拿出爐頭及鍋具煮晚餐，決議把比較佔空間和重量的泡麵先吃掉。

縱走的糧食份量是必須「斤斤計較」的，在山下事先計算好食物的總量，還得符合兩個人的喜好，避免餓肚子的同時也要記得不能帶太多，畢竟是自己肩上背的。

沒想到此時竟然有一位山友前來詢問：「你們需要飲用水嗎？我這邊有多帶幾公升，準備要下山了所以用不到。」聽到這句話的時候我們眼睛都發亮了，當然是二話不說地答應，實在是太感謝分享水資源的這位朋友了。庫哈諾辛山屋的水源主要是以水桶盛接屋簷的雨水，在乾季時如果久未降雨，就會有缺水的危機。

水滾後傳來陣陣的食物香氣，讓人口水都快流下來了，等不及要大快朵頤一番。

「每次在山上吃到任何食物，都覺得是人間美味呀！」上山的快樂就是如此樸實無華。

因為昨晚僅睡四個小時就出門，今晚勢必要有充足的睡眠，才有辦法應付接下來的長程縱走，我們很快就進入夢鄉。不過才睡了約莫三小時，我聽見一旁的窸窣聲，Mao 似乎醒過來了。

不知這算不算一種默契？沒多久後，我也跟著睜開眼睛。我倆在晚上九點左右起身，起爬出帳篷，隨即被眼前的滿天星斗給震撼了。

帳篷外頭漆黑得伸手不見五指，卻有星光灑滿大地。晴朗的夏夜，夜空中沒有半朵雲，用肉眼就可以清楚地看見銀河，我們彷彿被星空給環抱住一般。凝視這片璀璨的星空時，夜的無限寂靜讓浮躁的心沉澱了下來。我們不過就是宇宙之間的一點塵埃，繁星點點中微不足道的存在呀。

攀關山，上雲天

從第二天開始，每天都會進行長距離的移動。或許是因為相隔太久沒有重裝登山了，我發現自己還沒有找回行進時的步調，一不小心就會讓自己喘過頭，需要停下腳步休息。這樣心率過高的狀態，對於登山的持久力並不好，尤其是體能會消耗得很快速。於是我試著將心跳控制在微快，又不至於太喘的狀態繼續前行，感受空氣進入肺部；一旦發現自己快要喘不過來時，就把腳步放得更慢、踩的步伐更小，慢慢吸氣，慢慢吐氣。長距離登山的要點之一，就是要能夠以穩定的心率和步速前行，反而可以走得更長、更遠。

號稱「南台首岳」的關山，海拔三六八八公尺。從營地到關山，海拔落差將近六百公尺，對於背著重裝的我們來說是個考驗。若是從玉山群峰或是南二段的方向向南望去，一眼就可以認出外型如同金字塔般的關山，聳立於中央山脈之上，獨霸南台灣。

我們在前往關山的路上巧遇了一位單攻的大哥，詢問我們南一段要走幾天。我們笑著回答：

「七天，慢慢走。」

「你們是大學生嗎？」聽到這句話的同時，我們兩個人在心裡竊喜了一下。

「沒有啦，畢業很久了。」詢問了原因，原來是因為大學生比較有機會安排七天的縱走，對於一般上班族而言，要一次連續請假好幾天，並不是一件容易的事。

行走在岩石塊與盤根錯節的樹根之間，旁邊陪伴我們的是壯觀的鐵杉林，同時還有陽光灑

落在樹梢之間，沿途景觀的豐富變化讓人捨不得眨眼。持續陡上直到海拔約莫三千三百五十公尺，之後的路程都是較好走的緩上及平路，有空檔可以讓我們調節呼吸，平復一下。我心裡不禁想著：「要是一整路都是這個樣子就好了。」

不過，想要到關山頂峰，還有一段考驗臂力的路在前方等著我們。那是幾近垂直的拉繩陡升，一旁還有告示牌寫著「攀岩」二字提醒著山友，當下 Mao 的表情可以用目瞪口呆來形容。

山並沒有給我們選擇，無論面對怎樣的地形，只能想盡辦法通過難關。為了保持安全，兩個人之間需要保持一點距離，繩子一次只能供一個人使用。於是 Mao 先拉繩上升，背著重裝的我面對岩壁，專注地思考著下一步的踩點。

「加油！關山是南一段爬升的最大阻礙！」動作飛快，已經爬上岩壁的 Mao 對著我精神喊話。關關難過關關過，前路漫漫亦燦燦。想要一睹關山頂上的風景，可不是那麼簡單的。

登頂關山時，我終於如釋重負地露出微笑。關山頂峰的腹地寬廣，尤其是擁有三百六十度的絕佳視野，往南方遠眺就能夠看見南一段的各個山頭。

要到今晚的營地，剩下的路還有三公里長。即便這三公里幾乎都是下坡，對我來說依然是一段好長的距離，開始感受到漸漸沉重的步伐……，即使如此，還是只能繼續慢慢前行。不過，行走在稜線上有個好處——隨時都可以被開闊的風景給療癒，視野被綠草如茵的高山大草原給填滿，景色就如同油畫一般，色彩鮮明絢麗。行走片刻的一轉眼間，遠方群山的右半部大多已被升起的雲霧給掩蓋住，朦朧之中若隱若現，只剩下左半邊清晰的山稜線。

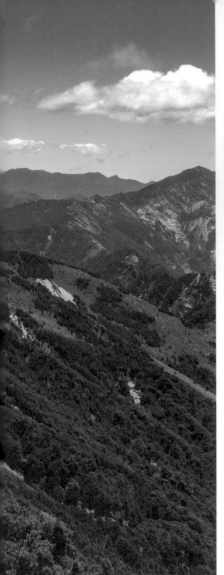

▲垂直陡上坡前，看傻了眼的 Mao。

▲關山登頂前，接近垂直的陡上坡。

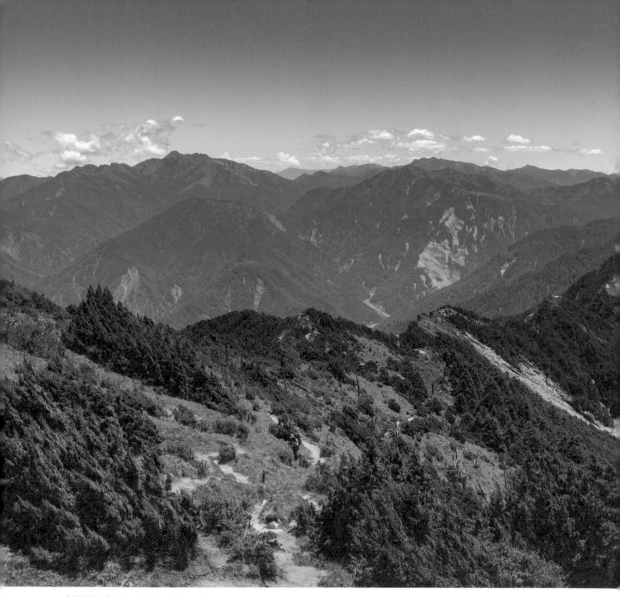

▲抵達關山山頂的最後陡上坡。

距離天空最近的地方，與你同行

二九二〇鞍營地的腹地並不大，主要有兩個可紮營的區域，但因為地勢不是很平坦，我們預估這裡最多只能搭上四至六頂帳篷。仔細一看，不知為何遍地都是前人遺留下來的垃圾。想得到的是，大部分都是包裝食物的紙屑、寶特瓶、空罐頭、補給品的包裝紙；想不到的是，其中竟還有不少登山裝備，比如保暖用的手套、風雨衣……讓人看了不禁直搖頭。

震驚之餘，趕緊選了塊平坦地搭起帳篷。Mao 出發前往取水，一路下切，沒想到一開始竟只發現乾溪溝。當下心情瞬間緊張了起來，難不成這裡的水源乾涸了？好險沿著路再找尋一下，馬上就看到一個小水池，循著水流方向再往上走一些就找到活水源了。危機解除！

夜幕森林裡意外的訪客

晚餐結束後，吃飽喝足準備休息之時，我準備起身去上廁所，沒想到在不到幾公尺外的草坡上傳出了宏亮的一聲水鹿叫聲。似乎是因為發現我的動靜，所以牠發出了警戒的聲音。當下因為我們隔了一點距離，所以牠並沒有害怕地逃開，而是靜靜地停留在原地，和我四目相接。

深怕會嚇跑牠的我，在原地石化了兩分鐘後，決定悄悄地走回帳篷拿相機，希望可以拍下這難得的畫面。

「拜託不要離開！」當我躡手躡腳地回到草坡時，水鹿就像是聽見我的心聲般，依然停留在原地。只不過牠看似準備要離開了，我按下快門時正好拍下牠離去的背影。以往總是在入夜

後才能看見水鹿，去年在奇萊主北的稜線營地紮營時，半夜也是有許多頭水鹿在營地附近徘徊。

這次能夠在天未黑的時候近距離看見水鹿，心中感到既興奮又開心。

夏季的日出時間早，大約清晨四點時天色就會漸漸變亮。我們看著太陽漸漸從關山的方向升起，當陽光照射到草坡上時，大地復甦了。準備要離開營地時，眼角瞄見遠方有動物移動的身影，定神一看，是許多頭水鹿在山壁上移動。一、二、三、四、五，竟然有五頭水鹿在那邊！牠們一個接一個，像是有秩序地排隊前進一樣，在岩壁上彈跳移動的模樣十分逗趣，真是令人又驚又喜。

急風驟雨後的小確幸

前進海諾南山的路上，箭竹上潮濕的晨露弄濕了褲子，於是我們馬上停下腳步，穿上雨褲。

有些植物的高度已經高過了我的胸部，幾乎是在埋頭苦走；埋首前進的過程中，除了要避免被植物戳到眼睛之外，還得注意前方路況，要特別小心，以免走錯路。很明顯地，過往的山友也和我們有相同的困擾，有的時候會莫名順著箭竹的方向走，而偏離正確的軌跡，不過高度的警覺心，讓我們在不到五分鐘之內就發現，馬上切回原本的路徑。

比起關山，可能是因為海諾南山的海拔爬升溫柔許多，沿路風光明媚的景色，讓我們的腳步都輕快了起來。到了這天，整體的身體狀態比前幾天好上許多，步伐和呼吸穩定度都提升了

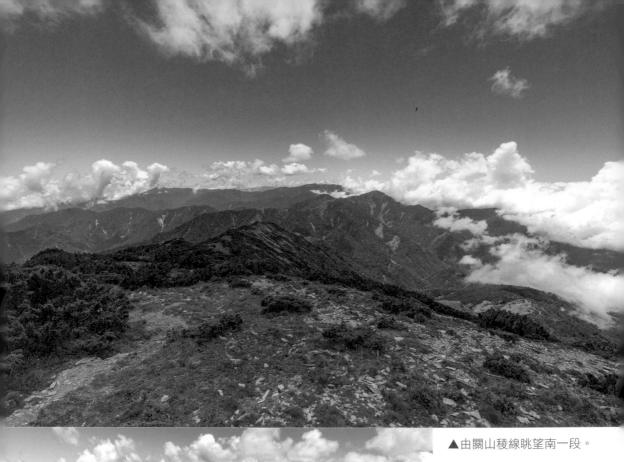

▲由關山稜線眺望南一段。

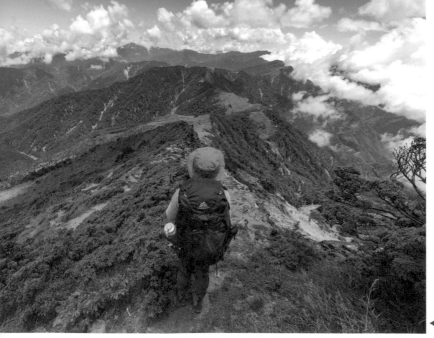

◀往二九二〇鞍營地的稜線。

不少，看來是已經找回了在山徑上行走的節奏。

南一段縱走的路程中，有很大部分都是在中央山脈的脊梁上移動。為了避免被烈日曬到中暑，我們這次準備了一人一把傘，抵禦強烈的紫外線攻擊。

約莫中午十二點多，天空的顏色從明亮的藍逐漸轉變為灰暗，看來是準備要下雨的前奏。陡上之後，剛好到小關山北峰前營地，大大的雨滴開始砸在我們身上。我們馬上卸下登山背包，兩人協力用最快的方式，只花了三分鐘就搭好帳篷，並且進去躲雨了。由於今天的水量估算得比較剛好，必須要斤斤計較，這場雨正好可以緩解一些缺

▲令我們又驚又喜的水鹿訪客。

水的壓力，我們把可以裝水的鍋碗瓢盆都拿出帳篷外接水。

大雨下個不停，陣風夾帶著雨，滴滴答答打在我們的外帳上，像是斷了線的珍珠一般不斷滴落。多虧這場突如其來的雨，我們收集到了珍貴的水，足足多了一碗熱湯和一杯熱奶茶的額度。手中握著燙口的熱奶茶，我緩緩地輕啜了一口，小心翼翼不被燙到。在都市習以為常且隨手可得的資源，在這裡即便是一毫升，都成了奢侈品。

「這是老天爺賞我們喝的耶！」我們倆被這句話逗得哈哈大笑，的確是這樣沒錯。在缺水的緊急狀況之下，即便是討厭的下雨天也變得討喜了。

常常有人問，為何走入山裡對現代人有如此巨大且強烈的吸引力呢？我想，就是那不會被任何事物給打擾的「清靜」吧。在都市中，有太多五光十色的事物令人目眩神迷，本來就不容易集中的注意力，更是不斷地被剝奪、分散，最後斷裂成無法組織的碎片。人們嚮往有那麼一個地方，可以不被其他事物打擾，無須向他人交代，只管做好自己就好。這是一個能夠暫時放下社會的期待、家庭的角色，讓肩負的重擔可以稍稍減輕的所在。有時候，原本難解的疑難雜症，上山一趟之後，因為有足夠的時間理清自己的思緒，於是下山後發現那些問題都自然地迎刃而解了。

觀察一下雨勢，短時間應該是不會停了，便決定今天不再移動，時間因此而變慢了許多。我們這天在營地足足休息了六個小時，不僅睡了一個舒服的午覺，也很奢侈地耗去手機電量，一起聽了幾首歌；在帳篷內將緊繃的身體伸展一下，鬆鬆筋骨，嘴裡吃著特地帶上山的爽糧餅

乾。無論是身或是心，都在這個下午獲得了大大的滿足。到了這天晚上，身體也終於開始有些

回饋，前三天沉重背包壓在肩上所累積的重量，痠痛感漸漸出現了……。

小關依舊難纏，雲水總算有水

前幾天都是按照表定的四點鐘起床，不過，為了將昨天少走的路補上，今天只好提早一個小時起床。清晨三點，不得不說，要爬出睡袋的過程實在是太煎熬了，外頭的低溫讓人更是不想把任何一寸肌膚露出。一天比一天更想要賴床，延後鬧鐘按了又按，最終還是心不甘情不願地起身煮早餐了。

「如果可以睡到自然醒的話那該有多好啊……。」我想這會是每一個縱走的登山者的心聲吧！

出發時天還未亮，在摸黑的情形之下走得特別地快，一下子就到了小關山北峰；但我們沒有停留，而是把握時間和這股氣勢續行。遠方山巒的剪影搭配上漸層色彩的天空，美得就像一幅水彩畫；一個轉彎過後，金色的小關山已經在遠方呼喚著我們了。

穿梭在一叢又一叢的植物當中，我們就像是進入了箭竹製成的洗車機一般，不斷忍受被箭竹洗刷的感受，同時也要小心刺柏突如其來的攻擊。這，就是傳說中的「小關難纏」啊！真的是切身地體會到了！

行到小關山岔路口時，我們趕緊將重裝給卸下，並且把被清晨露水弄得濕答答的帳篷拿出來曬乾，以減輕背包的重量。Mao 將帳篷拿出時，先是把整個外帳攤開，之後將帳篷像風箏一般拉起，山頂的陣風瞬間吹拂，我們的鮮紅色帳篷就像是鬥牛的紅布隨風飄揚，那模樣有夠趣味的。

小關山可以說是南一段的分界點，北接海諾南山，南接卑南主山。站在山頂時可以眺見南一段的綿長稜線，在萬里無雲的晴空之下，所有山頭一覽無遺。沿著稜線，我們這次很早就把雨傘拿出來撐起，未雨綢繆，避免像前幾天一樣被曬得頭昏腦脹，更怕會不小心中暑。

南一段之中還有個著名的水源「雲水池」。位於雲水山三角點旁的水池是個看天池，顧名思義就是有水無水不曉得，一切只得看老天臉色。如果恰逢雨季，池子裡就會積水成窪，乾季的時候就很有可能整片乾涸；不過看來最近的雨量充足，池子裡累積了不少水。「雲水無水」的這難關，這次是平安度過了。

山不來就我，我便去就山

因為這幾天的氣象預報都可能會有午後雷陣雨，我們擔心又會遇到前一天突然下大雨的情形，所以就盡快先到雲馬鞍營地下方的水源取水。這一段路走在開闊的稜線上，遠眺今日和明日的目的地——馬西巴秀山以及卑南主山。看似近在咫尺，實際上卻是遠在天涯啊！在開闊

▲前往小關山北峰日出。

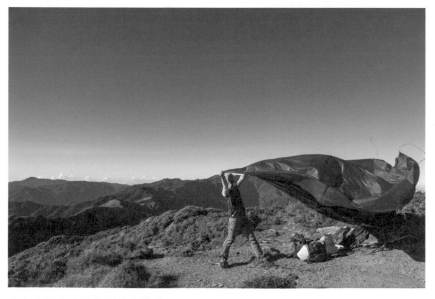

▲在小關山岔路上甩乾帳篷的 Mao。

距離天空最近的地方，與你同行

的草原上行進，雖然可以欣賞風景，卻也因為路途依舊遙遠無邊而感到心累。遠方的 Mao 早已變成一個小點，眼見他上上下下個不停，自己的雙腳抬起的幅度也愈來愈小，速度愈來愈緩慢……，但依然沒有放棄向前進。

在山裡的時間，大多是專注在走路上；走路的過程中，腦袋也大多是放空的。思緒很純粹，因為只要集中注意力做好一件事情就好。反思喜歡山的原因，我想就是因為在踏出的每一個步伐之間，能夠清楚感受到自己的毅力和韌性。每當因為身體疲累而停下休息，卻依然有繼續往前進的意志力──讓我更加相信心之所向，身之所往，而「相信自己做得到」這件事是非常重要的；即使路途遙遠，慢慢走總是會到的。山讓我更加清楚地意識到，我們內在所擁有的力量，遠比自己想像的還要更加強韌。

如果要抽絲剝繭地探討我與山的關係，會發現山帶給我的太多了，無法一一細數，也難以用三言兩語來描述或形容。我們會在走入山所經歷的那些跌跌撞撞裡，漸漸找尋到屬於自己的步調；而這個信念沒有一絲的雜念，清澈的思緒會帶領我們找到自己。在步行的過程裡，去理解到我所真正追尋的目標，是專注於自己真正想做的事上，是不將就、不隨波逐流，不為了做而做。若是勉強為之，最終要面對的那些都是自己不甚滿意的結果，反而會因此陷入痛苦的漩渦。就像是登山者常說的「登山輕量化」一樣，我們透過審視自己的裝備，透過一再地上山、使用、剔除，評估自己真正需要的是什麼？甚至是可以用其他物品取代的，最終那些最適合自己的會清晰得無以復加。

終於抵達雲馬鞍營地的時候，已經看見我們的帳篷了。不過看起來是在倉促的情形下搭建的，營繩並沒有拉撐，帳篷呈現有點鬆垮的狀態。Mao 到了這裡之後，一定是趕緊把帳篷搭一搭之後就先去取水了。

我卸下重負般坐在一旁的草坡上，默默地掏出背包裡的行動糧吃了起來。把帳篷稍微調整了一下，確保它不會在我睡到一半時垮掉，我就躲進去躺了約莫十分鐘，才被 Mao 呼喚我名字的聲音給叫醒。

「Melissa! Melissa!」依稀在睡夢中聽見 Mao 在叫我的聲音，從他所在的下坡處，無法確認我是否已經到了，因此出聲確認。

「嘿！我在這。」還好睡了這麼一覺，讓我充了一些電，才有力氣繼續往馬西巴秀山前進。

馬西巴秀草原：高山狂風的故鄉

原本以為前面的路途夠遠了，沒想到腰繞之後緊接而來的又是連續的陡坡。此時此刻的我們體力都快要耗盡，沒想到卻意外在拉瑪達星星遺址的前方不遠處，走進一片壯觀漂亮的巨木林中。

把登山的完整過程縮小來看，似乎也成了人生某一個片刻的縮影。我們積極地向前進，專注在呼吸與步伐之間，一步一步踏實且緩慢前行。偶有那麼一些時刻，不小心走進非既定路線

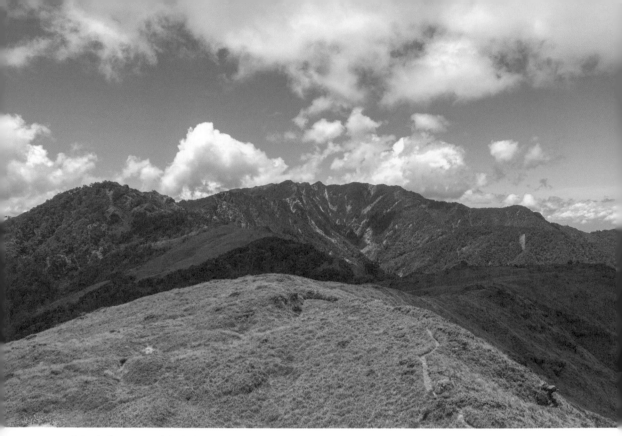

▲小關山往馬西巴秀方向的高山大草原，遠眺卑南主山。

▲布農族抗日英雄——拉瑪達星星遺址。

的一片森林，卻意外地被那些風景給治癒，因而再次有了向前進的能量。往往在完成目標的過程當中，反而獲取了比預期更多的養分——那是山送給我們的禮物。

走出森林沒多久後，終於抵達預定紮營的馬西巴秀草原營地。我們在營地附近發現了一棵樹，正好是個完美、距離又近的天然遮蔭處，於是把炊煮的器具統統帶去樹下的陰影處乘涼。

一口氣連喝了兩碗熱湯之後，悠哉地回到營地，一起睡了個舒服的午覺。主要是因為位在稜線上的關係，馬西巴秀草原營地，是這次南一段所有營地中風最大的一個。我們兩人躺在帳篷裡，任由外面的風吹拂，外內帳因為風吹碰撞而啪啪作響。

入夜後溫度驟降，我整個人蜷縮在睡袋中保持身體溫度，僅露出一個鼻子呼吸。在半夢半醒之間，一吸一吐之際，聽見細碎的腳步聲在帳篷周圍徘徊著——是動物來訪的聲音。我想應該也是水鹿吧？不過此時即便耳朵聽見了，卻沒有餘力可以爬起身走出帳篷看看牠們。

被豔陽曬到龜裂的心情

每天睜開眼，又是一個全新的開始。第五日要前往的三叉營地，距離遙遠，前半段幾乎都被箭竹洗刷個不停，沒完沒了似地穿梭其中。不過慶幸的是，與前一日相比，至少沒有下過雨，只要太陽升起後，露水很快就會被曬乾，不再那麼惹人厭。又或是另一種可能，我們已經漸漸地習慣這種感覺了。

過了三一八八峰之後，驚喜地發現手機一下子跳出了好多ＡＰＰ通知。在失聯了幾天之後，手機螢幕上跳出的訊息，讓我有種已經重返人間的錯覺。趁這時候把握機會，用珍貴的訊號和山下的家人好友報平安。為什麼用「重返人間」這四個誇張的字眼？其實是因為自我們過了關山之後，沿路就沒遇到過半個山友，這讓我跟Mao感到十分意外；原來夏季的南一段順走，竟然那麼少人走嗎？還是剛好跟我們的行程都錯開了呢？這件事情就只能下山後才能夠得知了。

隨著在豔陽下的行走時數愈久，我的臉就愈來愈垮，擠不出半點笑容。行進間不斷提醒自己要喝水，避免中暑。即使撐了傘，還是抵擋不住夏季的酷暑，烈日當頭只想要趕快前往陰影處休息。一路上，我們倆沒有太多的交談，身體的燥熱讓情緒也跟著變得不太穩定。短暫的幾句對話之間，Mao的口氣不是太好，我也不打算再去試探他的情緒界線，就這樣靜靜地走自己的路，擔心再多講個兩句，兩人體內已經到達臨界值的炸彈就會原地爆炸，把我們都轟成碎片。

在山裡，無時無刻不是對於關係的考驗——心理是一方面，身體也是一方面，當人們面對瞬息萬變的自然環境時，心情常是緊繃的。得忍受長程縱走時的疲累，還要擁有包容各種突發狀況的寬廣心胸；能夠一同度過重重困難，還願意再次和對方上山，這樣的夥伴實屬不容易。然而在山上要不吵架更是難上加難了，我們就曾經在前往七彩湖的丹大林道上約定好「不吵架」，結果那次才不到一小時就破功了。回憶起這件事真是讓人哭笑不得，但是在那當下可是氣嘟嘟地笑不出來。如今往事重提，只剩下好笑而已，還可以虧對方兩句：「不是說好不吵架？」

一直到走進一片樹林之後，兩個人緊繃的狀態才開始鬆懈下來。我們在樹林間吃了午餐，再三慶幸不是在豔陽底下享用僅剩的食物。畢竟後面還得翻過三個小山頭，才會抵達我們的目的地——三叉營地。

三叉營地幅員寬廣，可惜的是隨處可見前人所遺留下來的垃圾，讓我跟 Mao 都不禁皺起眉頭。沒想到這裡的垃圾數量又比前幾天在二九二〇鞍營地所看到的更多了，大部分都是糖果的紙屑等等，讓人不勝唏噓。背負能力及背包空間有限的我們，在營地周圍撿拾了一些垃圾，希望可以帶下山。

在山裡，人們享受大地的自然美景，卻有部分的人用了這樣的方式回報，這豈不是極度諷刺嗎？可見推廣無痕山林的重要性。自從在山上目睹這樣的景象之後，我們每次的山行，都會多帶一個小的塑膠袋，在旅途的回程盡量將它裝滿，以盡到我們想要守護這片山林的心意；讓淨山並不只是一場活動，而是一種習慣。

往卑南主山的路上，雲飛快地移動。在卑南主山的山頂，我們一同望著遠方的稜線，曾經一步一步踏出的路出現在眼前。眺見一個平坦又突兀的山頭，它就是明天我們要去的石山了。

站在孤傲於崇山峻嶺之上的卑南主山頂峰，遠方的關山氣勢難擋。在強風吹拂之下，一瞬間卑南主山就已經被雲霧給籠罩住，擔心會被大雨襲擊的我們加快腳步回到營地。白霧籠罩山頭之後，溫度瞬間降了下來，陣陣的風也讓我擔心一不小心會受寒，趕緊將風雨衣穿上。回到三叉營地，依然是完美的分工合作；Mao 前往取水，我則是留在營地，將我們兩人的睡眠系統

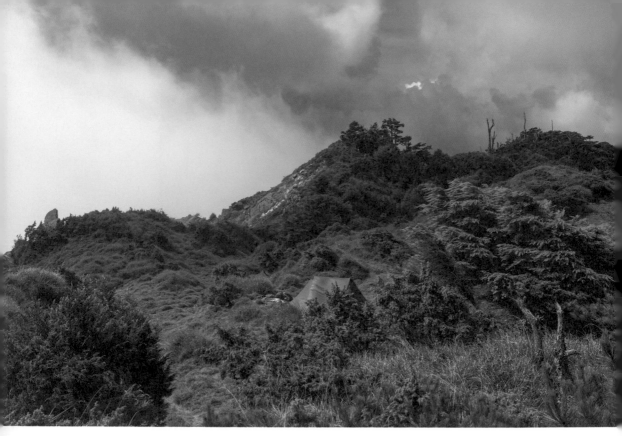

▲馬西巴秀草原營地。

▲馬西巴秀草原營地旁找到的一棵樹，在陰影下休憩。

▲卑南主山頂峰。

▲卑南主山回營地的景色。

一一拿出，為睡墊充氣、攤開睡袋。這已是我們上山多年培養的默契，不需要太多的溝通，就可以各自完成。

晚上我們討論了提早下山的可能性。看了一下最後兩天的行程安排，若把第七天的行程併入第六天，是有機會能夠縮減行程的。如此一來雖然要走比較久，不過明天就可以回到溫暖的家中看看兩隻想念的貓咪了，對我們來說也是個不錯的選擇。討論過後，雙雙認為這個方法是可行的，不過就是行走時間會拉長到約十一至十二小時左右。光用想的，就覺得會是場硬仗呢！

最後一哩返家之路

返家途中，對面的南一段主稜已經被雲霧給掩蓋，朦朧之中依稀可見群山的輪廓。萬分慶幸自己上山的這些天，老天爺都賜予我們大好天氣。想要登上石山，還得經過重重考驗，長距離的陡上坡考驗雙腿的肌耐力，登頂前還得面對一個接近垂直的陡峭石瀑，接下來才能夠迎來下坡路。

最後一天的路程，我們感受最深也一致認同的是，比起在稜線上曬太陽，在樹林裡行進的耐力差異很明顯，有遮陰的狀況下身體比較舒適，就可以持續行走更長的時間。

石山東鞍營地是有些山友會選擇宿營的地點之一。我們一到了這裡，就迫不及待地放下背包，晾曬帳篷之餘，也馬上泡了乾燥飯。這幾天我觀察到，在好好地吃完一頓午餐之後，身體

因為獲得了充足的能量補給，體能恢復的效率好得出奇。所以這次我們二話不說，直接決定大休一個小時，喘口氣的同時也能夠好好休息一下。

隨著身體漸漸冷卻下來，頭頂冒出的熱氣消散，終於能感受到陣陣涼風吹來了。我深吸了一大口氣，然後倒在斜斜的草坡上看著藍天白雲，感覺到元氣大增。臨走之前，Mao 前往營地附近的水源取水，但卻帶來不好的消息——東鞍營地的伏流已經乾掉了，所以在這裡無法補水。

我們清點了一下身上的水量，好在還足以支撐我們到下山。

兩年前曾經和朋友們一起造訪石山秀湖（又稱溪南鬼湖），這是台灣少數較大型的高山湖泊；當時曾經體會過重裝上溪南山的辛苦，這次我們便選擇腰繞過溪南山。往登山口方向的路徑，沿路的陡下坡讓歸心似箭的我們吃足了苦頭；即使沒有勾人的刺柏，卻有好大一段路是在芒草裡面穿梭。我索性把傘打開當作擋箭牌一樣護身，沒走幾步路，全身上下都已經被芒草上的露水弄濕得一塌糊塗，讓我們實在是無奈萬分。

終於來到了這趟旅程的終點。提早抵達的接駁司機已經在林道上等待我們，當小貨車出現在眼前時，我們開心得又叫又跳，興奮地和接駁大哥打招呼。開車行經特生中心時，接駁大哥還貼心地讓我們下車，與南一段最後一個路標 No.449 合影留念。

我們已經等不及下山後去麻辣鍋店大吃一頓了。☖

▲石山登頂前的陡上坡。

▲特生中心前，南一段的最後一個路標。

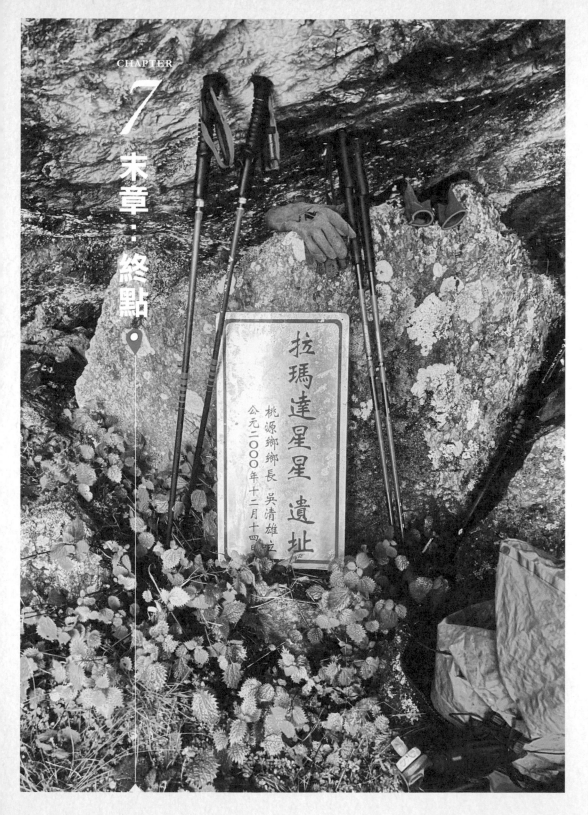

CHAPTER
7
末章：終點

山神的庇佑

金黃色的陽光穿透霧嵐，灑落在遺址岩壁上，也照亮了幾位旅人的臉龐。

「周，你醒啦？」攝影師魯神率先醒來，周青則緩緩睜開眼睛，「不是醒了，是幾乎沒什麼睡，一來是很冷，二來是古大哥打呼很大聲。」周青講完露出一抹微笑，但身體還是靠在古大哥身上，也暫時沒有要離開露宿袋的意思。

待古大哥也醒來，眾人開始收拾裝備，周青一邊整理，一邊說：「我以為古大哥昨晚會硬幹出去。」

「如果只有我自己，我應該會這麼做，但我們是一起行動的，只有我自己出去也沒意義。」古大哥回應。

周青淺淺一笑，快速地站起來，動動身子，迫不及待要趕快出發暖和身體。

周青忍不住吆喝，催促大家趕快走。陽光照在身上，暖暖的，正是啟程的好時機。

終點前的約定

走向終點時，一行人又是走在稜線上，遠處山嵐隨地勢滾滾升起、飛散，陽光時而穿過雲層替他們指引方向，同時也帶給他們溫暖。

只要再走一下下，就可以看到終點了。

快抵達特生中心前，補給團隊特別拎了許多食物與可樂上來與古大哥、周青會合。補給人員甚至把烤香腸放在保溫罐裡頭帶上來，替眾人補充能量。

溫熱的香腸，配上沁涼、充滿氣泡的可樂，一食一飲，好不痛快。

吃吃喝喝期間，古大哥有感而發地對補給人員說：「這幾天來，真的謝謝你們；沒有你們，我們沒辦法完成這項任務。」

接著他突然向補給團隊總召提出一個需求……「你有沒有鏡子？」「你要鏡子做什麼？」「我想說八天多沒刮鬍子，現在一定很邋遢，想刮一下鬍子。」

古大哥一席話，惹得眾人啼笑皆非。總召特別認真地看著古大哥說：「千萬不可以刮，你這樣才原汁原味啊！」古大哥聽了之後苦笑著說「好」，只是隨身帶著的香皂與刮鬍刀，終究是派不上用場了。

吃飽喝足，一行人才起身往終點前進。

路途上，古大哥對周青說：「周青，我不知道你怎麼想，但不管過去幾天發生什麼事，到了終點，我們還是要展現出我們團結、成功完成任務的一面給大家看。所以我們到終點時，來擊個掌、擁抱一下，好嗎？」

周青面露尷尬，他不是擅長做這種動作的人，但他見古大哥一臉認真，便點了點頭答應。

兩人走著走著，周青又默默地退到古大哥身後，跟在他後面，一步一步邁向終點。

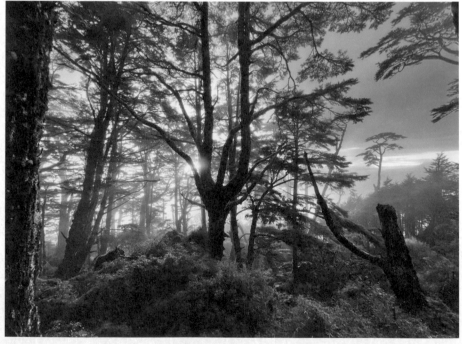

旅程的終點

抵達終點前，光是瞥見兩人身影，在終點迎接的眾人就已經止不住地歡呼起來。

古大哥先抵達，與特別到場的行政院政務委員張景森擁抱致意；待周青也抵達後，兩人擊掌、擁抱，眾人再次發出一陣歡呼聲。

終點的 LED 時間牌，顯示著八天十六小時五十四分。這是台灣歷史上最快速完成中央山脈大縱走的紀錄。此紀錄由古明政、周青，以及所有攝影團隊、補給團隊，還有無數在兩人背後支持、幫忙的人所共同創下。

兩人搭乘車子，到達距離特生中心不遠的櫻花公園。現場搭建了舞台，還準備了很多吃的、喝的，要慰勞兩位了不起的勇者。

兩人的家人也都到達現場迎接，包括周青的爸媽、女友、古大哥的老婆，都在櫻花公園守候著。

當周青見到媽媽潸然淚下朝他走來，便再也忍不住，任憑眼淚滑落雙頰，分別給媽媽、爸爸還有女友

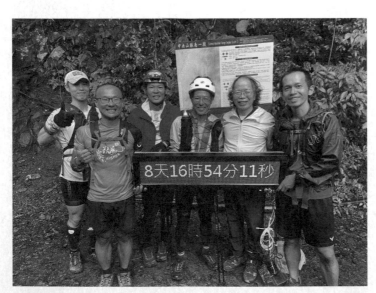

一個大大的擁抱。

回想起過去，國中時叛逆離家出走，回到家時，爸媽也是這麼守候著他。當時爸爸講的一段話，此刻又浮上心頭：「你長大了，爸爸不會再打你，家的門永遠是開的。你要走，我攔不住你；但是你要回來，我們大家都隨時歡迎。」

兩人接受眾人的喝采與道賀，古大哥成為目光焦點，不斷地與各方人士握手、擁抱。但他沒發現到的是，始終有個人不斷拉著他的手，直到他後來轉頭一看，才發現是老婆。

看到老婆那一刻，他眼眶也紅了。想當初，太太不贊成他挑戰中央山脈大縱走，因為危險性太高。縱使他找了周青當夥伴，讓老婆安心，她仍抱持反對態度。即使是反對，但他的另一半也一直陪伴著他，就連他成為鎂光燈焦點時，也是默默站在身後支持著他，令他無比感動。

兩人上台接受主持人與媒體的訪問，他們訴說著這一路走來的艱辛與甘苦，從計畫之初講到抵達終點的激動。

最後主持人問了一句：「你們現在最想做什麼？」

兩人不約而同地回答：「回家。」

回家

喧囂過後，大夥道別，也互相說了再見，各自乘車回家。

兩人各自上了車，放鬆地與家人、朋友聊著天。或許是腎上腺素的作用，起初還沒有什麼睡意，但聊著聊著，兩人都緩緩陷入沉睡。

「周青，到家囉！」

回到高雄老家，車子停在鐵捲門前面，等待鐵捲門升起。周青緩緩睜開眼睛，丟了一句：「你以為還在山上喔？到家了啦！」周青這才發現自己迷糊了，也跟著傻笑。

「繼續走啊，幹嘛停啊？」家人與女友頓時迸出笑聲，爸爸笑著說：

古大哥與太太乘坐朋友的車返回台中。快抵達台中時，朋友問：「古大哥，要載你們到哪裡？」「就載我去修車廠吧，我睡那睡習慣了。」

古大哥與太太約好隔日見，便自己回到修車廠過夜。

八天半沒見到的修車廠，看起來還是一樣。他想起，為了挑戰中央山脈大縱走，他常常下了班就去跑步，晚上直接睡在工廠，隔天起來再繼續工作。

他按了開關，「啪」一聲，電燈就亮了，令他感到有點陌生。「在山上按頭燈按習慣了，好久沒按到家裡的電燈開關了。」他心想。

接著他走到桌前，把手錶脫了，放在桌上。桌上的一本筆記本還攤開在某一頁，他隨手拿起，上頭寫著「最速完百計畫」。

他露出淺淺笑容，放下筆記本，卸去身上的裝備，走向浴室，準備洗個舒舒服服的熱水澡。

國家圖書館出版品預行編目資料

赤心巔峰 / 楊守義編著；高翊峰、林廷芳、金尚德、雪羊（黃鈺翔）、沙力浪（漢名：趙聰義）、山女孩 Melissa 山岳書寫；洪孟樊採訪撰文-- 臺北市：商周出版，城邦文化事業股份有限公司出版：英屬蓋曼群島商家庭傳媒股份有限公司城邦分公司發行, 2023.11

　　面；　公分

ISBN　978-626-318-875-4（平裝）

1.CST: 登山　2.CST: 中央山脈

992.77　　　　　　　　　　　　　　　　112015611

赤心巔峰

編　　　　著／楊守義
山 岳 書 寫／高翊峰、林廷芳、金尚德、雪羊（黃鈺翔）、沙力浪（漢名：趙聰義）、
　　　　　　　山女孩 Melissa
採 訪 撰 文／洪孟樊
編　　　　輯／程鳳儀

版　　　　權／吳亭儀
行 銷 業 務／林秀津、周佑潔、賴正祐
總 　 編 　 輯／程鳳儀
總 　 經 　 理／彭之琬
事業群總經理／黃淑貞
發 　 行 　 人／何飛鵬

法 律 顧 問／元禾法律事務所 王子文律師
出　　　　版／商周出版
　　　　　　　城邦文化事業股份有限公司
　　　　　　　台北市南港區昆陽街 16 號 4 樓
　　　　　　　電話：(02) 2500-7008　傳真：(02) 2500-7579
　　　　　　　E-mail：bwp.service@cite.com.tw
發　　　　行／英屬蓋曼群島商家庭傳媒股份有限公司城邦分公司
聯 絡 地 址／台北市南港區昆陽街 16 號 5 樓
　　　　　　　書虫客服服務專線：(02) 25007718．(02) 25007719
　　　　　　　24 小時傳真服務：(02) 25001990．(02) 25001991
　　　　　　　服務時間：週一至週五 09:30-12:00．13:30-17:00
　　　　　　　郵撥帳號：19863813　　戶名：書虫股份有限公司
　　　　　　　讀者服務信箱 E-mail：service@readingclub.com.tw
　　　　　　　城邦讀書花園 www.cite.com.tw
香港發行所／城邦（香港）出版集團有限公司
　　　　　　　香港九龍土瓜灣土瓜灣道 86 號順聯工業大廈 6 樓 A 室
　　　　　　　電話：(852) 25086231　　傳真：(852) 25789337
　　　　　　　E-mail：hkcite@biznetvigator.com
馬新發行所／城邦（馬新）出版集團【Cite (M) Sdn. Bhd】
　　　　　　　41, Jalan Radin Anum, Bandar Baru Sri Petaling,
　　　　　　　57000 Kuala Lumpur, Malaysia
　　　　　　　電話：(603)90563833　　傳真：(603)90576622
　　　　　　　E-mail：service@cite.my

封 面 設 計／徐璽設計工作室
封 面 圖 像／陳世川／打勾勾娛樂有限公司
電 腦 排 版／唯翔工作室
印　　　　刷／韋懋實業有限公司
總 　 經 　 銷／聯合發行股份有限公司　電話：(02)2917-8022　傳真：(02)2911-0053
　　　　　　　地址：新北市 231 新店區寶橋路 235 巷 6 弄 6 號 2 樓

■ 2023 年 11 月 28 日初版
■ 2024 年 3 月 21 日初版 2.8 刷

定價／480 元

Printed in Taiwan
城邦讀書花園
www.cite.com.tw

ISBN　978-626-318-875-4